瑞昇文化

gaatii光体

編著

瑞昇文化

目 錄

色　　　彩　　原　　　理

基 本 概 論

想要靈活運用色彩，就必須先理解色彩的基本理論及其基礎運用方法。因此在第一章裡，我們會以最直觀的、圖文並茂的形式講解色彩的基礎理論，幫助讀者更好地認識和運用色彩。

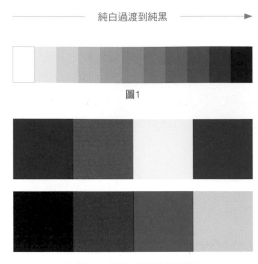

純白過渡到純黑

圖1

無彩色可以很好地搭配其他顏色

無彩色

根據色彩是否具有色相、純度這兩大要素，可以將色彩分為無彩色和有彩色兩種類型。

無彩色不以色相或純度進行區分，僅靠明度拉開色彩間的對比。一般來說是純白到純黑色的過渡，由明到暗，中間會有淺灰、中灰、深灰等過渡色彩（圖1）。

由於無彩色不具備色相與純度的特徵，所以能很好地與各種顏色相搭配，起到調和色彩的作用。

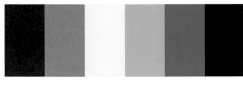

六種基本色相

有彩色

與無彩色相反的色彩稱之為有彩色。有彩色具有基本的色相、明度、純度特徵，可以在紅、橙、黃、綠、藍、紫這六種基本色相中顯示出來，通過不同比例的混合或搭配無彩色，從而產生無數種顏色。

有彩色豐富多樣，但是色彩過多也會容易引起視覺混亂的問題。在初學色彩時，我們可以通過限制用色數量（如兩至三種顏色）來降低配色的難度；或者運用同類色、鄰近色、互補色等配色原理進行搭配。

兩種顏色的搭配

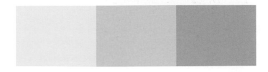

三種顏色的搭配

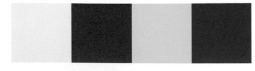

四種顏色的搭配

多種顏色的搭配

色彩三要素

色相 · 純度 · 明度

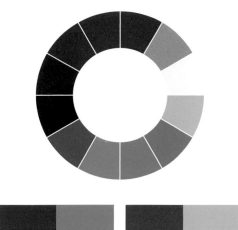

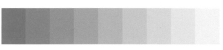

圖2

色相

色相是色彩的主要特徵，是區分不同色彩最準確的標準。基本色相有六種：紅、橙、黃、綠、藍、紫。色相在配色中起到至關重要的作用，畫面呈現的色彩調性往往由色相決定。如圖2中的兩種配色，左邊的色彩強烈，色調並不和諧；通過調整色相、降低色彩對比度，右邊的色調更和諧、舒適。

純度

純度，也稱為飽和度、彩度，是指色彩的純淨程度，是色彩鮮豔度的判斷標準。上述六種基本色相的純度是最高的，而無彩色黑、白、灰的純度幾乎為零。純度越高，顏色越鮮豔。加入黑色、白色或其他顏色，純度就會產生變化；加入的顏色越多，則純度越低，色彩也隨之變得暗沉。

因此，在配色過程中，如果想要保持色彩高純度的表現，就要維持色彩濃度並減少混入過多的顏色。反之，可以加入白色，以降低色彩濃度，達到低飽和度的色彩效果；或加入其他顏色來降低純度。

青色（C100）的 C 值越低，純度越低

左：洋紅（M100）
右：加入少量的青色（C30）和黃色（Y30）後的洋紅

加入的青色越多，黃色（Y100）的純度越低

明度

明度指色彩的明暗程度，也稱為亮度，是色彩深淺變化的判斷標準，常以黑、白、灰的關係進行測量。在無彩色中，白色的明度最高，黑色的明度最低；在有彩色中，黃色的明度最高，紫色的明度最低。明度在配色中起到對比、調和的作用，後面我們會詳細講解。如果畫面中所有顏色的色相和飽和度都比較接近，可以利用明度拉開對比。

除了保持畫面中色彩的純度、明度相對統一，我們還需要衡量顏色之間的冷暖關係，這樣才能達到色彩和諧的視覺效果。

明度逐漸降低 →

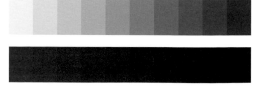

加入白色，明度提高；加入黑色，明度降低

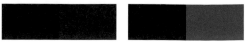

明度的對比作用

色彩空間

RGB疊加的中心區域為最亮的白色

CMY疊加的中心區域為黑色

PANTONE 805C　　　　C0 M71 Y39 K0

特別色油墨有著四色油墨無法比擬的印刷效果

RGB 模式

RGB 模式是一種光學色彩模式，通過將紅（Red）、綠（Green）、藍（Blue）三原色以不同的比例調和而生成各種色彩。

RGB 三原色的混合原理可以理解為有規律地開關三盞顏色不一的燈：想像面前有三盞燈，分別是紅色、綠色和藍色，每盞都有256 階的亮度（即0 ～255 度可調節），把三盞燈均調到最低亮度0 時，眼前一片漆黑；把三盞燈均調至最高亮度255 時，眼前一片亮白；若把這三盞燈調至不同的亮度，如紅色調至255，綠色調至255，藍色調至0，眼前會是一片黃色。因此，RGB 模式也被稱為加色模式，色彩疊加的次數越多，成色越顯亮白。RGB 模式的色域非常寬廣，可以搭配出上千百萬種顏色組合。

應用地方：電腦、電視、手機等電子顯像設備

CMYK 模式

CMYK 模式是一種網點套色模式，通過將青色（Cyan）、洋紅色（Magenta）、黃色（Yellow）、黑色（Black）這四原色油墨混合，形成「彩色印刷」。各原色網點色階為0%～100%。如果把100%的青色、洋紅色和黃色相混合疊加，能生成黑色（見左圖）。四色油墨混合疊加的次數越多，明度越低，顏色就越暗沉，因此CMYK 模式也被稱為減色模式，相對於RGB 模式，它的色域沒那麼寬廣。

應用地方：所有通過油墨實現的印刷

特別色

特別色，不同於CMYK 網點模式，是通過一系列特定油墨混合而成的顏色，純度很高，色彩鮮豔明亮，可由油墨廠商預調，從而找到符合預期的色彩。所有特別色都有特定的色號，可以在色卡上找到，如知名廠商潘通（Pantone）、大日本油墨化學公司（DIC），他們的色卡作為色彩指南可以說明找到特定的特別色或最接近CMYK印刷色的模擬色彩。常見的印刷專用色卡有C卡（Coated）和U卡（Uncoated），分別用以查找印刷在光面塗布紙或啞光非塗布紙上的色彩。

應用地方：所有通過油墨實現的印刷

拾 色 方 法

RGB · CMYK · 特別色

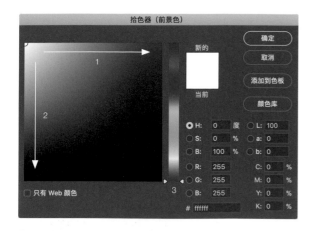

箭頭1：顏色從左至右逐漸飽和，箭頭2：顏色從上而下逐漸變深

圖注 3：色相指示

RGB 色板

在拾色器工具最左側的色域工作區中，色彩的飽和度橫向逐漸提高（如箭頭 1 所示），明度縱向（如箭頭2所示）逐漸降低。中間的色條（圖注3）為色相工作區，可以通過上下滑動，改變顏色的色相。

同樣在拾色器裡，我們可以通過手動輸入 RGB、CMYK 數值或十六進位色彩代碼（#FFFFFF）來獲取所需的顏色。十六進位顏色代碼是指通過電腦設定生成的螢幕顏色代碼，如 #ffffff 為純白，#000000 為純黑，可與 RGB 數值轉換，但不能與 CMYK 數值完全對應。

C0 M0 Y100 K0	C0 M0 Y50 K0
C0 M100 Y100 K0	C0 M50 Y100 K0
C50 M0 Y100 K0	C50 M0 Y100 K20
C50 M0 Y100 K0	C50 M20 Y100 K0

圖3

CMYK 色板

在 CMYK 模式下，除了在色域工作區選色，還可以直接輸入 C、M、Y、K 數值來獲取顏色（相較於 RGB 模式以百分比顯示的數值更為直觀）。

我們可以通過改變 CMYK 色值來調整顏色（如圖3所示）：
若將色值「Y100」改為「Y50」，色彩的純度降低，但明度會隨之提高。若將色值「M100」和「Y100」中的 Y 值保持不變，M 值改為「M50」，色相就會偏向色值高的顏色。若加入黑色，「C50、Y100」設為「C50、Y100、K20」，明度明顯降低，但色相不會因此而改變。若加入對比色，「C50、Y100」設為「C50、M20、Y100」，明度降低，色相也同時改變。

可在「顏色模式」中選擇不同的特別色色卡，輸入色號獲取顏色

特別色色板

要想使用特別色，要先購置專用的色卡，在正常自然光下，選取所需的顏色，然後進入電腦軟體，將色號添加至設計檔中：在 Illustrator 裡使用「色板」中的「色標簿」進行添加；或在 InDesign 裡使用「色板」中的「新建色板」進行添加。

值得一提的是，在 Pantone 色號中，色號801～807 為螢光色，色號 871～877 為特別色金和特別色銀，這些都是特別色中較為特殊的顏色。另外，即使顏色在 C 卡和 U 卡上是同一色號，也會由於承印物的不同，出現一定程度的色差。通常情況下，螢光色印刷在非塗布紙上，會更顯螢光質感，而其他顏色印刷在塗布紙上會有更佳的色彩呈現效果。

色 相 環

三原色 · 二次色 · 三次色 · 十二色相環

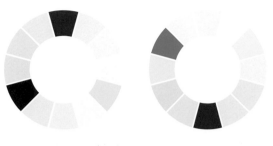

RYB 三原色 　　　　 CMYK 三原色

RYB 二次色 　　　　 CMYK 二次色

RYB 三次色 　　　　 CMYK 三次色

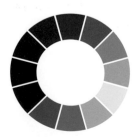
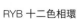
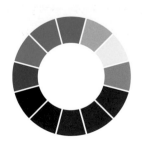

RYB 十二色相環 　　　 CMYK 十二色相環

三原色

三原色是指不通過疊加調和、最基本的三種顏色。每個色彩系統都有不同的三原色：繪畫裡，紅、黃、藍為三原色；RGB 模式中的三原色是紅、綠、藍；而 CMYK 模式中的三原色是青、洋紅、黃。

二次色

二次色，也稱為間色，是兩種原色互調而成的色彩。在美術繪畫中，二次色是橙（紅＋黃）、綠（黃＋藍）、紫（紅＋藍）；RGB 模式中的二次色是黃（紅＋綠）、青（綠＋藍）、洋紅（紅＋藍）；CMYK 模式中的二次色則是藍（青＋洋紅）、紅（紅＋黃）、綠（黃＋青）。

三次色

三次色，又稱為複色，是由三原色和二次色混合而成的顏色，每個色彩系統都有六種三次色，均在色相環中處於原色與二次色之間。

十二色相環

三原色、二次色和三次色共同構成了十二色相環。最早提出十二色相環理論的，是英國昆蟲學家莫塞斯·哈里斯（Moses Harris）。牛頓於 1704 年發表了其著作《光學》，在此之後，哈里斯將牛頓的光學理論與他在自然界中所觀察到的現象結合一起，手繪了以 660 種色調排列的色環，並發佈在名為《自然色彩系統》一書中。儘管這本書最初是為研究昆蟲色彩而編寫的，但是為日後藝術家們的創作提供了更有邏輯的依據，說明他們合理用色。而現在，每個色彩系統都發展出屬於它自己的十二色相環，如用於美術繪畫的「RYB 色相環」，用於光學、電子顯像設備的「RGB 色相環」，用於彩色印刷的「CMYK 色相環」。每個色相環都有不同的三原色，以此進行區分，我們可以根據應用場景的需求來選擇色相環。

* 由於書籍採用 CMYK 四色印刷，其色域無法真實還原 RGB 的色彩，因此這裡僅展示 RYB 和 CMYK 十二色相環。

色彩類型

同類色 · 鄰近色 · 互補色 · 對比色

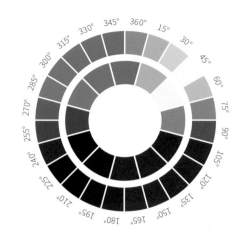

CMYK 二十四色相環

以 CMYK 色環為例，在十二色相環的基礎上，每 15°劃分一種顏色，便形成 CMYK 二十四色相環。

同類色

在色相環上，15°夾角內的顏色是同類色。使用同類色進行配色的畫面，主色調明確，具有和諧統一的色彩效果，整體調性柔和，視覺上讓人感到舒適（如左圖中的 ①）。

鄰近色

在色相環上，60°夾角內的兩種顏色是鄰近色。鄰近色往往都是以不同比例調和而成的（如左圖中的 ②，橙色為 M 75 Y 100，洋紅色為 M 100 Y 25）。使用鄰近色進行配色，在色相較為統一的前提下，能獲得比同類色更豐富的色彩變化。

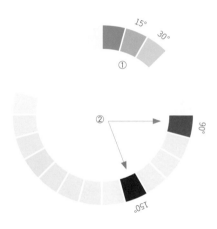

①為同類色色組，②為鄰近色色組

互補色

當兩個顏色在色相環上呈 180°，位置相對時，兩者皆為互補色。互補色是色環中視覺衝擊力最強的色彩，有著非常高的對比度，用於突出某一元素時會非常有效。

對比色

在色相上呈 120°～180°夾角的兩種顏色稱為對比色。對比色的色彩表現力沒有互補色的強烈，但其飽滿鮮明的色彩效果能在視覺上讓人感到興奮、活躍。

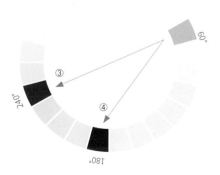

③為互補色色組，④為對比色色組

配色方法

色相對比 · 明度對比 · 純度對比

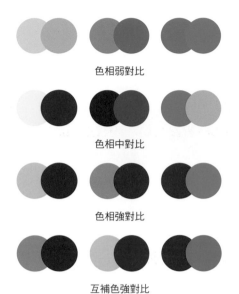

色相弱對比

色相中對比

色相強對比

互補色強對比

色相對比

在色相環中，顏色之間的距離越大，對比度就越高。我們可以通過「色相對比」，即通過調整顏色的色相來獲得對比明顯的色彩組合。色相對比可分為弱對比、中對比、強對比、互補色對比這四種：

1. 在色環上呈 45°夾角的兩種顏色為「色相弱對比」組合，其色相差別較小，但相較於同類色，會有更明顯的色彩變化。

2. 在色環上呈 45°～120°夾角的兩種顏色為「色相中對比」組合，兩色之間的夾角越大，色相範圍就越大，色彩會變得更加豐富。

3. 在色環上呈 120°～180°夾角的兩種顏色為「色相強對比」組合，色彩鮮豔飽和，色相跨度大，具有充滿生命力的視覺感受。

4. 在色環上呈 180°夾角的兩種顏色為「互補色強對比」組合，也是色相對比度最高的組合，充滿強烈的視覺吸引力。

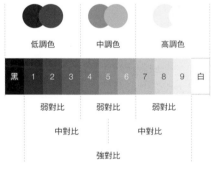
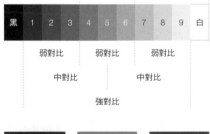

低調色

中調色

高調色

明度弱對比

明度中對比

明度強對比

明度對比

明度越高，顏色越亮；明度越低，顏色越暗。在孟塞爾顏色系統裡，色彩的明度值為 0（全黑）至10（全白），以黑、白、灰三種「中性色」顯示。其中，1 至 3 為低明度色調，4 至 6 為中明度色調，7 至 10 為高明度色調。明度差異較小，控制在 3 個色階以內的顏色屬於「明度弱對比色」；在 3 到 5 個色階以內的，屬於「明度中對比色」；明度差異較大，超過 5 個色階的，屬於「明度強對比色」。

明度對比度低的畫面具有沉穩、安靜的視覺感受，明度對比度中等的畫面能表現出清晰的主次關係，而明度對比度高的畫面能突出主體，有聚焦視線的作用。

加入灰色

加入對比色

純度弱對比

純度中對比

純度強對比

純度對比

當一種顏色與另一種純度更高的顏色並列時會產生明顯的色彩對比，這樣的現象被稱為純度對比。純度對比主要包括純度低對比、純度中對比、純度高對比。為便於理解，我們把純度分成10個等級：相差3級的顏色屬於純度弱對比，相差4至6級的顏色屬於純度中對比，相差超過7級的顏色屬於純度強對比。

配色時，我們可以通過加入無彩色或原色的對比色來改變顏色的純度。純度對比度低的色彩給人自然平和的視覺感受；純度對比度中等的色彩能豐富畫面的層次感；而純度對比度高的色彩往往具有強烈、鮮明的特點，極易吸引人們的眼球。

色彩心理

冷暖 · 重量 · 遠近 · 大小

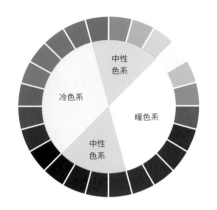

冷暖色系劃分

圖4

前進色，距離變近；後退色，距離變遠

色相越暖、明度越高，同等大小的物體看起來更大

冷暖

色彩能在視覺上帶給人感受，給予人心理暗示、傳遞情感。色調有冷暖之分：紅、橙、黃色調屬於暖色調，能帶給人熱情、興奮、溫暖的感覺；綠、藍、紫色調則屬於冷色調，能帶給人冷靜、平和、清涼的感覺。但是，色彩的冷暖感知並不是一定的，例如偏綠的黃色比偏紅的黃色更顯「冷」，偏紅的紫色比偏藍的紫色更顯「暖」。

重量

除了冷暖，色彩還能在視覺上給予輕重之感。明度和純度越高，顏色看起來越輕（如圖4的黃色）；明度和純度越低，顏色看起來則越重（如圖4的藍色）。

遠近

色彩還能分為「前進色」和「後退色」。前進色會令物體看起來向前突出，讓人感覺距離較近，如純度較高的顏色和紅、橙等暖色系的顏色。後退色則會令物體看起來向後退，讓人感覺距離較遠，如純度較低的顏色和藍、綠等冷色系的顏色。

大小

色彩還具有「收縮」和「膨脹」的作用。在等大的物體上，暖色和明度高的顏色有膨脹作用，會讓人感覺物體「變大」，而冷色和明度低的顏色有收縮作用，會讓人感覺物體「變小」。

如何閱讀本章節

色彩雖是一種物理現象，但能對人產生情感作用，讓人聯想到某些情景。因此在第二章裡，我們以既感性又合理的方式，整理了十八種常見的「色彩感知」，每一種色感配以相關的「參考圖」。在此基礎上，我們提取了六種「關鍵色」，並利用這些關鍵色彩描繪出「色彩分佈圖」，從而清晰觀察參考圖中顏色的整體關係。我們還對顏色的比例進行了資料分析，製作成「色彩雷達」和「色彩占比」。最後，我們在參考圖的配色上加入其他顏色，組合出更多調性相同的配色方案，希望讀者不僅能系統、有邏輯地學習配色，還能提高對色彩的感知度。

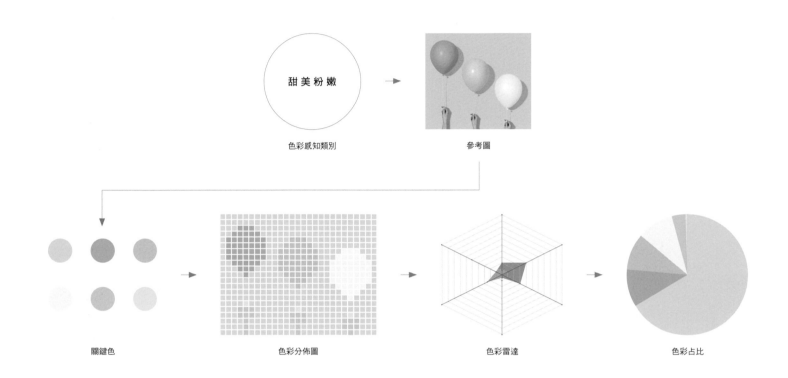

色彩感知類別　　　　　　　　參考圖

關鍵色　　　　　　色彩分佈圖　　　　　　色彩雷達　　　　　　色彩占比

如前所示的拾色方法，我們可以在電腦軟體的拾色器裡改變 CMYK 數值來獲取想要的顏色，比如將 C80 M60 的紫色改成 C60 M60，紫色就會變得更藍、更深。由此可見，CMYK 數值能影響色調。所以在「色彩雷達」裡，關鍵色被拆分，以客觀呈現配色的綜合情況。

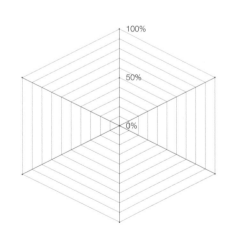

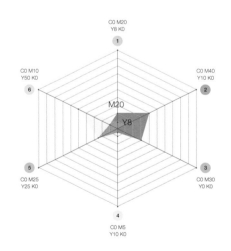

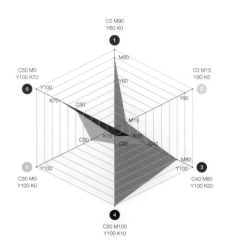

雷達圖為六邊形，從中心向外發射十條軸線，每條代表色彩飽和度的變數，軸線之間相差10%。色彩飽和度的數值為0%至100%（如20%表示洋紅飽和度 M20），且由內向外遞增。

粗的放射線分別指向六種關鍵色，每種顏色的 CMYK 數值都反映在軸線上，如上圖中的顏色1，其色號為 C0 M20 Y8 K0，所以軸上只以兩點表示，即 M20 和 Y8。把所有顏色的數值在軸線上標出並連起來做成閉合圖形後，雷達裡只呈現紅色和黃色兩種色塊，因此得出，這六種顏色僅由洋紅（M）和黃（Y）混合而成。

如上圖，雷達圖呈現了四種顏色的色塊，分別指代 C、M、Y、K 的色彩，其中黃色占比最高，其次是洋紅，所以這組顏色偏暖色調，其飽和度也比左圖裡的更高。

色　彩　第 二 章　感　知

甜 美 粉 嫩

可愛 · 俏皮 · 童真 · 嬌柔 · 溫和 · 稚趣

路過遊樂場，看見粉紅色天空下的氣球，輕輕飄飄，隨風飄曳。
拿著軟綿綿的棉花糖，咬上一口，心裡每一個角落都充滿了快樂。

參考圖：

1	2	3	4	5	6
#FADBDD	#F4B3C2	#F7C9DD	#FEF6E9	#F9D0BA	#FFE893

色彩雷達：

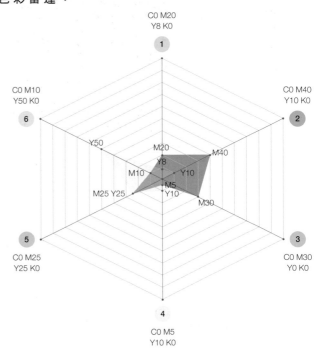

主色調是以洋紅、黃色調和而成的粉紅色，整體色彩的飽和度不高。

色彩分佈：

色彩占比：

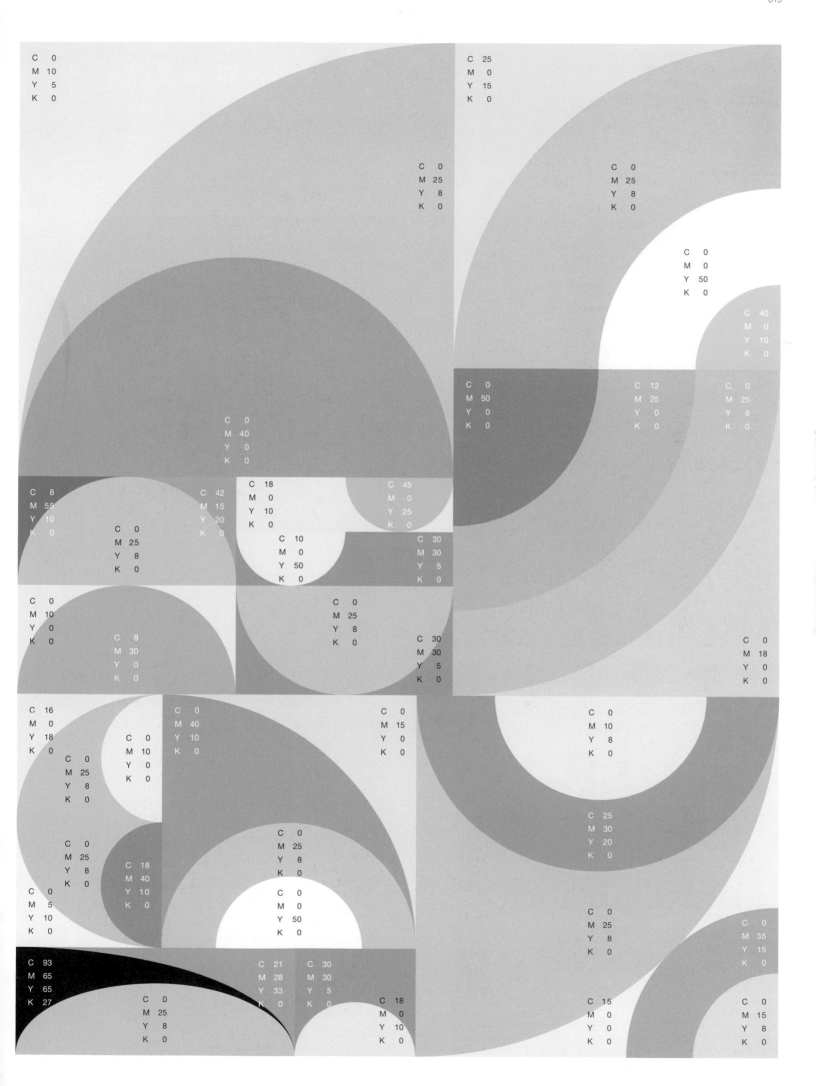

C 0
M 10
Y 5
K 0

C 25
M 0
Y 15
K 0

C 0
M 25
Y 8
K 0

C 0
M 25
Y 8
K 0

C 0
M 0
Y 50
K 0

C 40
M 0
Y 10
K 0

C 0
M 40
Y 0
K 0

C 0
M 50
Y 0
K 0

C 12
M 25
Y 0
K 0

C 0
M 25
Y 8
K 0

C 8
M 55
Y 10
K 0

C 42
M 15
Y 20
K 0

C 18
M 0
Y 10
K 0

C 45
M 0
Y 25
K 0

C 0
M 25
Y 8
K 0

C 10
M 0
Y 50
K 0

C 30
M 30
Y 5
K 0

C 0
M 10
Y 0
K 0

C 8
M 30
Y 0
K 0

C 0
M 25
Y 8
K 0

C 30
M 30
Y 5
K 0

C 0
M 18
Y 0
K 0

C 16
M 0
Y 18
K 0

C 0
M 40
Y 10
K 0

C 0
M 15
Y 0
K 0

C 0
M 10
Y 8
K 0

C 0
M 25
Y 8
K 0

C 0
M 10
Y 0
K 0

C 25
M 30
Y 20
K 0

C 0
M 25
Y 8
K 0

C 18
M 40
Y 10
K 0

C 0
M 25
Y 8
K 0

C 0
M 5
Y 10
K 0

C 0
M 0
Y 50
K 0

C 0
M 25
Y 8
K 0

C 0
M 35
Y 15
K 0

C 93
M 65
Y 65
K 27

C 21
M 28
Y 33
K 0

C 30
M 30
Y 5
K 0

C 15
M 0
Y 0
K 0

C 0
M 25
Y 8
K 0

C 18
M 0
Y 10
K 0

C 0
M 15
Y 8
K 0

奇幻瑰麗

繁麗 · 諧美 · 鮮豔 · 明媚 · 自信 · 桀驚

夢就像彩虹島，充滿各種色彩，看似爭妍鬥豔，實則相互應和。

唯有美麗的夢境，能讓疲憊的心得以慰藉。唯有美麗的夢境，能讓兒時的心照樣在長大後的世界裡天馬行空。

參考圖：

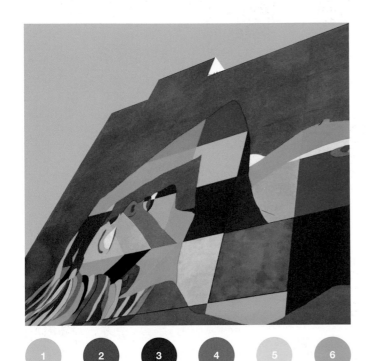

1	2	3	4	5	6
#7ECEF4	#E95293	#E60819	#F08300	#FFE100	#61C1BE

色彩雷達：

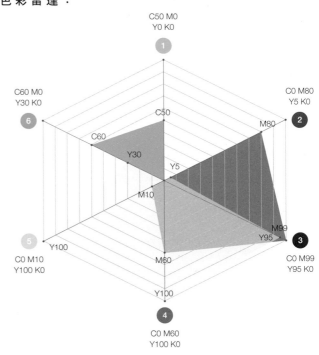

黃色所占的比例最高，以洋紅和黃色混合出來的紅黃色所占的比例也偏高。

色彩分佈：

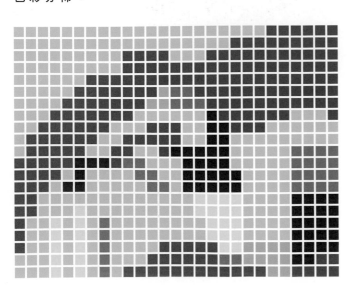

色彩占比：

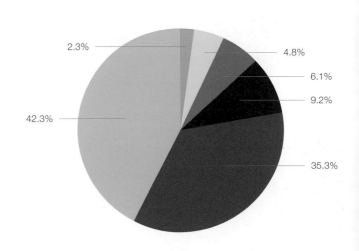

2.3%

4.8%

6.1%

9.2%

42.3%

35.3%

C 0 / M 80 / Y 0 / K 0

C 0 / M 35 / Y 90 / K 0

C 0 / M 80 / Y 0 / K 0

C 20 / M 95 / Y 40 / K 0

C 70 / M 0 / Y 25 / K 0

C 0 / M 80 / Y 0 / K 0

C 0 / M 0 / Y 90 / K 0

C 65 / M 0 / Y 25 / K 0

C 80 / M 100 / Y 20 / K 0

C 80 / M 55 / Y 55 / K 0

C 0 / M 80 / Y 0 / K 0

C 30 / M 0 / Y 50 / K 0

C 60 / M 0 / Y 30 / K 0

C 0 / M 80 / Y 0 / K 0

C 25 / M 50 / Y 0 / K 0

C 50 / M 0 / Y 10 / K 0

C 55 / M 100 / Y 25 / K 0

C 0 / M 80 / Y 0 / K 0

C 0 / M 80 / Y 0 / K 0

C 45 / M 0 / Y 15 / K 0

C 0 / M 80 / Y 0 / K 0

C 0 / M 40 / Y 0 / K 0

C 0 / M 80 / Y 0 / K 0

C 50 / M 0 / Y 10 / K 0

C 70 / M 75 / Y 0 / K 0

C 98 / M 85 / Y 60 / K 35

C 0 / M 10 / Y 100 / K 0

C 95 / M 100 / Y 45 / K 0

C 80 / M 55 / Y 55 / K 0

C 55 / M 100 / Y 25 / K 0

C 0 / M 20 / Y 0 / K 0

C 80 / M 15 / Y 10 / K 0

C 0 / M 15 / Y 8 / K 0

C 65 / M 0 / Y 25 / K 0

C 0 / M 80 / Y 0 / K 0

C 0 / M 80 / Y 0 / K 0

C 30 / M 0 / Y 50 / K 0

C 0 / M 80 / Y 0 / K 0

C 0 / M 40 / Y 80 / K 0

C 80 / M 55 / Y 55 / K 0

C 80 / M 15 / Y 10 / K 0

C 50 / M 100 / Y 95 / K 25

C 0 / M 80 / Y 0 / K 0

C 40 / M 20 / Y 0 / K 0

C 0 / M 80 / Y 0 / K 0

C 80 / M 15 / Y 10 / K 0

C 80 / M 55 / Y 85 / K 20

C 90 / M 80 / Y 100 / K 35

C 80 / M 15 / Y 10 / K 0

C 45 / M 100 / Y 0 / K 0

C 0 / M 60 / Y 100 / K 0

C 80 / M 0 / Y 50 / K 0

C 100 / M 50 / Y 70 / K 0

C 0 / M 80 / Y 0 / K 0

C 40 / M 20 / Y 0 / K 0

C 0 / M 50 / Y 10 / K 0

C 80 / M 15 / Y 10 / K 0

C 60 / M 100 / Y 30 / K 0

C 0 / M 80 / Y 0 / K 0

C 100 / M 95 / Y 30 / K 0

C 45 / M 100 / Y 0 / K 0

C 0 / M 80 / Y 0 / K 0

C 0 / M 30 / Y 100 / K 0

C 0 / M 80 / Y 0 / K 0

C 90 / M 80 / Y 100 / K 35

C 0 / M 80 / Y 0 / K 0

C 0 / M 100 / Y 65 / K 0

C 25 / M 0 / Y 100 / K 0

C 60 / M 0 / Y 30 / K 0

C 100 / M 95 / Y 30 / K 0

C 30 / M 20 / Y 0 / K 0

C 0 / M 80 / Y 0 / K 0

C 0 / M 80 / Y 0 / K 0

C 0 / M 80 / Y 85 / K 0

C 0 / M 30 / Y 90 / K 0

C 0 / M 0 / Y 90 / K 0

C 30 / M 20 / Y 0 / K 0

C 0 / M 80 / Y 0 / K 0

C 0 / M 100 / Y 65 / K 0

C 0 / M 5 / Y 90 / K 0

C 0 / M 80 / Y 0 / K 0

C 0 / M 80 / Y 0 / K 0

C 10 / M 45 / Y 0 / K 0

C 100 / M 100 / Y 50 / K 0

C 0 / M 80 / Y 0 / K 0

C 0 / M 80 / Y 0 / K 0

C 75 / M 25 / Y 0 / K 0

C 35 / M 45 / Y 0 / K 0

C 70 / M 75 / Y 0 / K 0

C 100 / M 100 / Y 50 / K 0

C 75 / M 25 / Y 0 / K 0

C 100 / M 100 / Y 60 / K 30

C 0 / M 80 / Y 0 / K 0

C 70 / M 85 / Y 100 / K 20

C 100 / M 100 / Y 50 / K 0

C 80 / M 15 / Y 10 / K 0

熱 情 鮮 豔

奔放 · 溫暖 · 興奮 · 熱烈 · 激動 · 澎湃

「賴哭貓，炒辣椒，辣椒辣，炒枇杷，枇杷苦，炒豬肚……」
穿街過巷，稚嫩的童謠裡伴隨著四溢的香氣。炎炎夏日，味蕾在熱氣沸騰的火鍋裡雀躍。

參考圖：

1	2	3	4	5	6
#E8374A	#93431D	#FFDA01	#C8161E	#3A5800	#C4D700

色彩雷達：

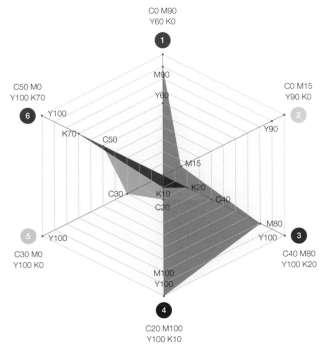

所有顏色均與黃色混合而成，整體色彩處於暖色、高飽和的走向。

色彩分佈：

色彩占比：

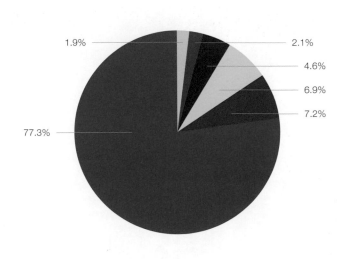

1.9%　2.1%　4.6%　6.9%　7.2%　77.3%

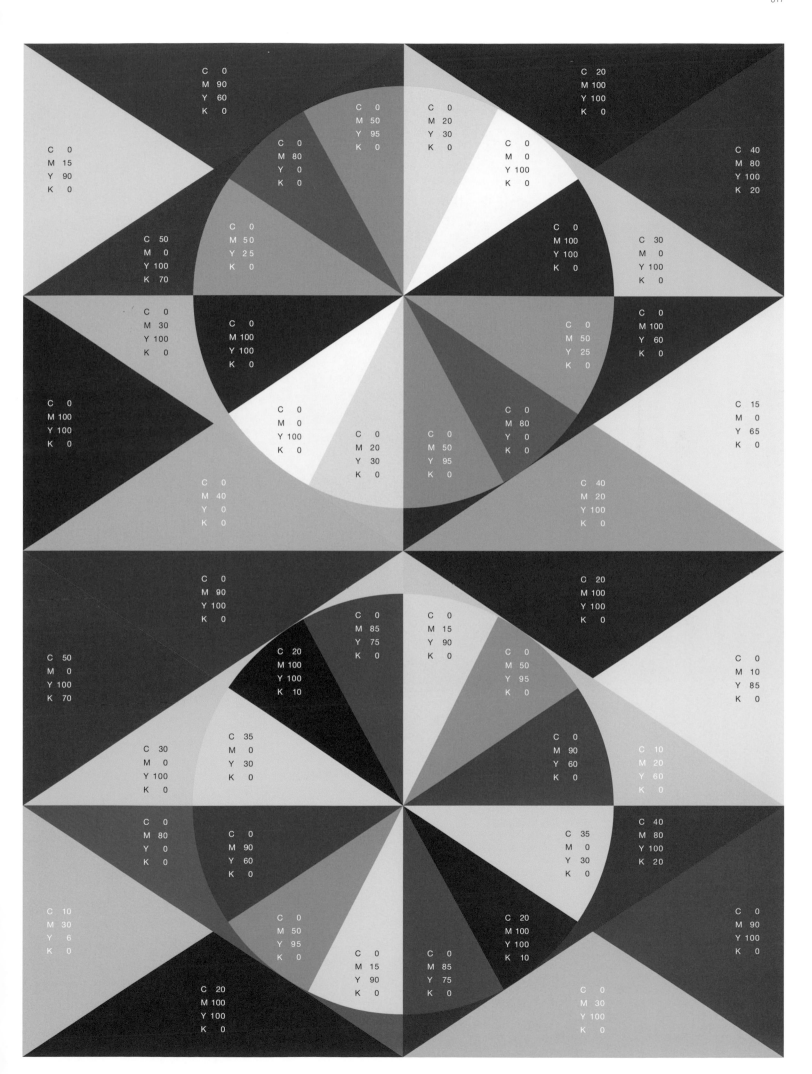

潔淨輕盈

純淨 · 柔軟 · 輕然 · 中性 · 簡單 · 舒心

走進花店，正煩惱著買哪種花，此時店員帶著親切又不失體面的笑容，緩緩走來。
溫柔的嗓音，如清風，迎面拂過。

參考圖：

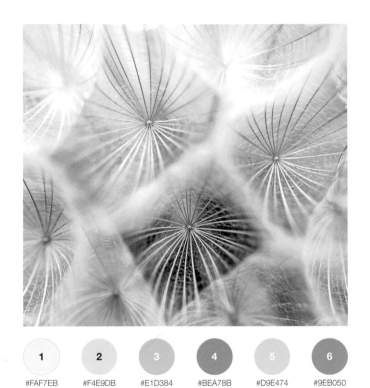

1	2	3	4	5	6
#FAF7EB	#F4E9DB	#E1D384	#BEA78B	#D9E474	#9EB050

色彩雷達：

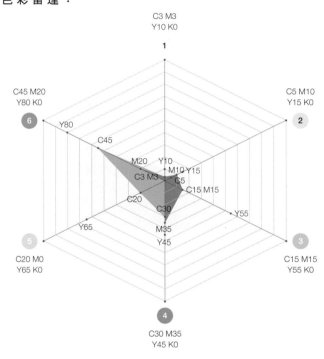

洋紅色所占比例很小，整體色彩為中性偏暖的色調。

色彩分佈：

色彩占比：

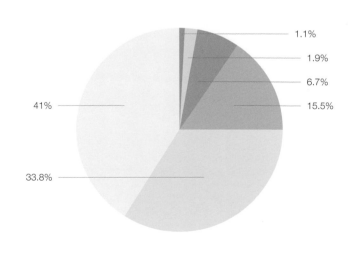

1.1%
1.9%
6.7%
15.5%
41%
33.8%

C 5
M 10
Y 15
K 0

C 0
M 10
Y 20
K 0

C 20
M 0
Y 65
K 0

C 3
M 3
Y 10
K 0

C 30
M 35
Y 40
K 0

C 2
M 2
Y 30
K 0

C 0
M 0
Y 15
K 0

C 60
M 40
Y 65
K 0

C 0
M 15
Y 0
K 0

C 0
M 10
Y 20
K 0

C 23
M 10
Y 5
K 0

C 15
M 40
Y 0
K 0

C 15
M 15
Y 55
K 0

C 10
M 0
Y 10
K 0

C 3
M 3
Y 10
K 0

C 5
M 15
Y 20
K 0

C 0
M 10
Y 5
K 0

C 20
M 22
Y 22
K 0

C 15
M 2
Y 10
K 0

C 0
M 20
Y 40
K 0

C 35
M 20
Y 10
K 30

C 15
M 15
Y 0
K 0

C 0
M 15
Y 0
K 0

C 3
M 3
Y 10
K 0

C 2
M 2
Y 30
K 0

C 5
M 10
Y 0
K 0

C 0
M 10
Y 20
K 0

C 30
M 30
Y 30
K 0

C 23
M 10
Y 5
K 0

C 5
M 15
Y 20
K 0

C 45
M 20
Y 80
K 0

C 15
M 15
Y 55
K 0

C 15
M 40
Y 0
K 0

C 5
M 5
Y 20
K 0

C 10
M 8
Y 0
K 0

C 0
M 15
Y 80
K 0

C 20
M 9
Y 28
K 0

C 25
M 0
Y 20
K 0

C 55
M 25
Y 30
K 0

C 40
M 50
Y 50
K 10

C 0
M 20
Y 30
K 0

C 0
M 30
Y 40
K 0

C 8
M 2
Y 0
K 0

C 0
M 20
Y 50
K 0

C 20
M 15
Y 15
K 0

C 5
M 10
Y 10
K 0

C 10
M 20
Y 20
K 0

C 30
M 30
Y 30
K 0

C 2
M 2
Y 30
K 0

活潑明亮

鮮活 · 清爽 · 醒目 · 快樂 · 積極 · 能動

藍藍天空下，雲霄飛車跌宕起伏。
假如生活如雲霄飛車般刺激人心，那就在俯衝的瞬間，直面強風吹拂，盡情尖叫吧！

參考圖：

1	**2**	**3**	**4**	**5**	**6**
#37BEF0	#FFFABC	#FFF200	#FABE00	#CDBF00	#BE8018

色彩雷達：

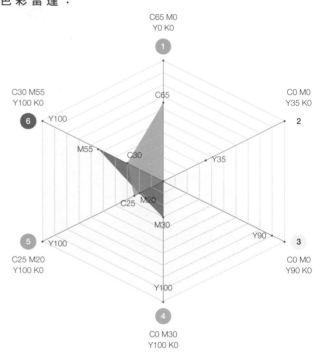

黃色所占的比例最高，洋紅色在配色中起到調和黃色色相的作用。

色彩分佈：

色彩占比：

5.1%
5.8%
8.1%
11.1%
50%
19.9%

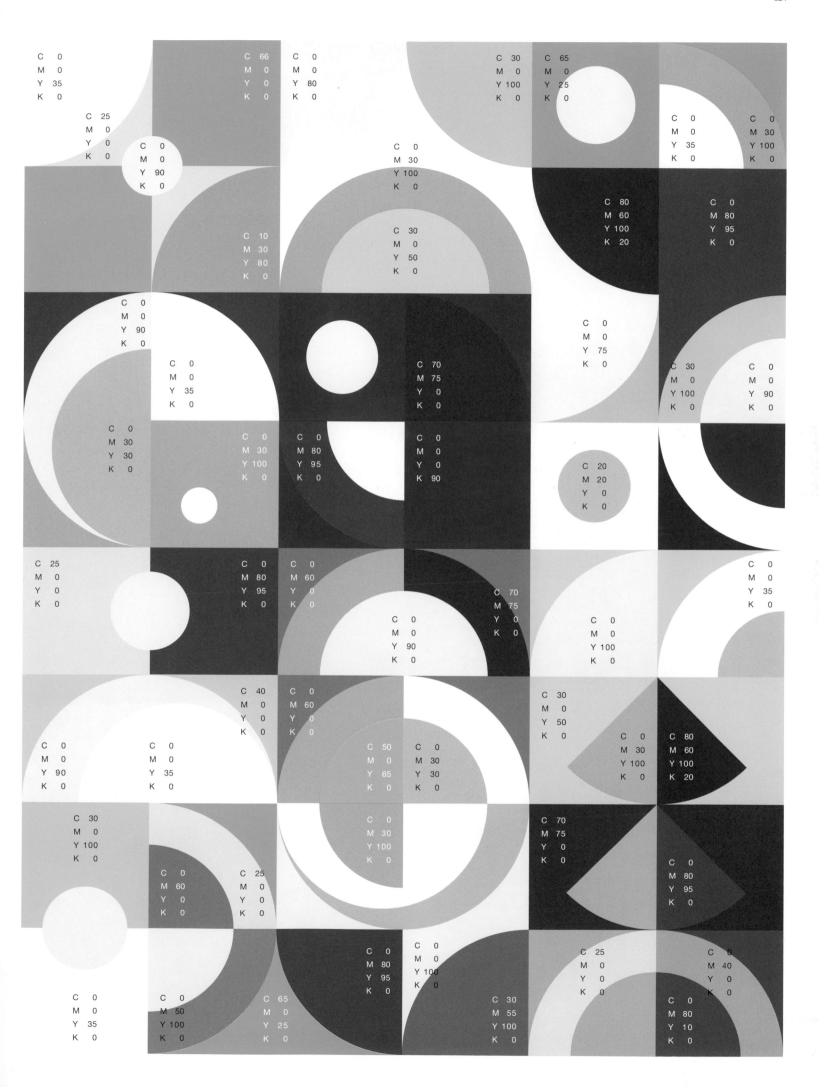

C 0
M 0
Y 35
K 0

C 25
M 0
Y 0
K 0

C 0
M 0
Y 90
K 0

C 66
M 0
Y 0
K 0

C 0
M 0
Y 80
K 0

C 30
M 0
Y 100
K 0

C 65
M 0
Y 25
K 0

C 0
M 0
Y 35
K 0

C 0
M 30
Y 100
K 0

C 0
M 30
Y 100
K 0

C 80
M 60
Y 100
K 20

C 0
M 80
Y 95
K 0

C 10
M 30
Y 80
K 0

C 30
M 0
Y 50
K 0

C 0
M 0
Y 90
K 0

C 0
M 0
Y 35
K 0

C 70
M 75
Y 0
K 0

C 0
M 0
Y 75
K 0

C 30
M 0
Y 100
K 0

C 0
M 0
Y 90
K 0

C 0
M 30
Y 30
K 0

C 0
M 30
Y 100
K 0

C 0
M 80
Y 95
K 0

C 0
M 0
Y 0
K 90

C 20
M 20
Y 0
K 0

C 25
M 0
Y 0
K 0

C 0
M 80
Y 95
K 0

C 0
M 60
Y 0
K 0

C 70
M 75
Y 0
K 0

C 0
M 0
Y 90
K 0

C 0
M 0
Y 100
K 0

C 0
M 0
Y 35
K 0

C 40
M 0
Y 0
K 0

C 0
M 60
Y 0
K 0

C 30
M 0
Y 50
K 0

C 0
M 0
Y 90
K 0

C 0
M 0
Y 35
K 0

C 50
M 0
Y 65
K 0

C 0
M 30
Y 30
K 0

C 0
M 30
Y 100
K 0

C 80
M 60
Y 100
K 20

C 30
M 0
Y 100
K 0

C 0
M 60
Y 0
K 0

C 25
M 0
Y 0
K 0

C 0
M 30
Y 100
K 0

C 70
M 75
Y 0
K 0

C 0
M 80
Y 95
K 0

C 0
M 0
Y 35
K 0

C 0
M 50
Y 100
K 0

C 65
M 0
Y 0
K 25

C 0
M 80
Y 95
K 0

C 0
M 0
Y 100
K 0

C 30
M 55
Y 100
K 0

C 25
M 0
Y 0
K 0

C 0
M 40
Y 0
K 0

C 0
M 80
Y 10
K 0

悅 眼 提 亮

明快 · 活躍 · 溫暖 · 朝氣 · 自由 · 隨性

甜品屋裡的柔和燈光，打在各色誘人蛋糕身上，直叫人垂涎欲滴。
旁邊的甜甜圈不甘示弱，透過身上的糖霜折射出光芒，愈發甜美可愛。

參考圖：

#FFDA01	#FC8E03	#DDA40F	#5A3421	#E0397A	#5CC2D3

色彩雷達：

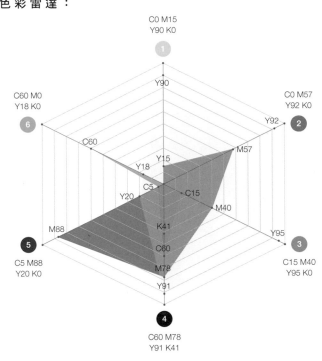

以洋紅、黃色混合而成的高飽和色調為主，少量的青色起到平衡色調的作用。

色彩分佈：

色彩占比：

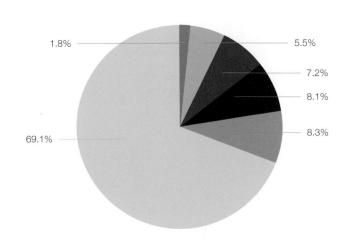

舒適愜意

溫柔 · 親切 · 安逸 · 悠然 · 舒服 · 平和

攤開兩手，將裸色紗裙套上身體，輕細的吊帶掠過肌膚，停留於雙肩；
周身自然垂落輕盈的裙擺，閒適的心情旋轉得如輕紗般悠然舒暢。

參考圖：

1	2	3	4	5	6
#EDDDCC	#F4EDE9	#F9C14B	#D19053	#DDBCAB	#FFFCF7

色彩雷達：

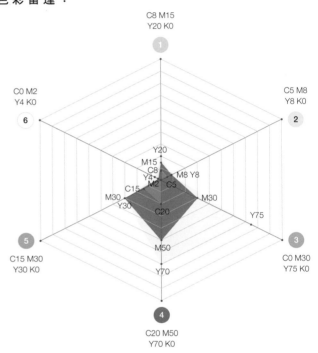

整體色彩為中性暖調，通過加入少量的青色，明度與飽和度得以降低。

色彩分佈：

色彩占比：

3%

3.7%

3.7%

3.7%

44.1%

41.8%

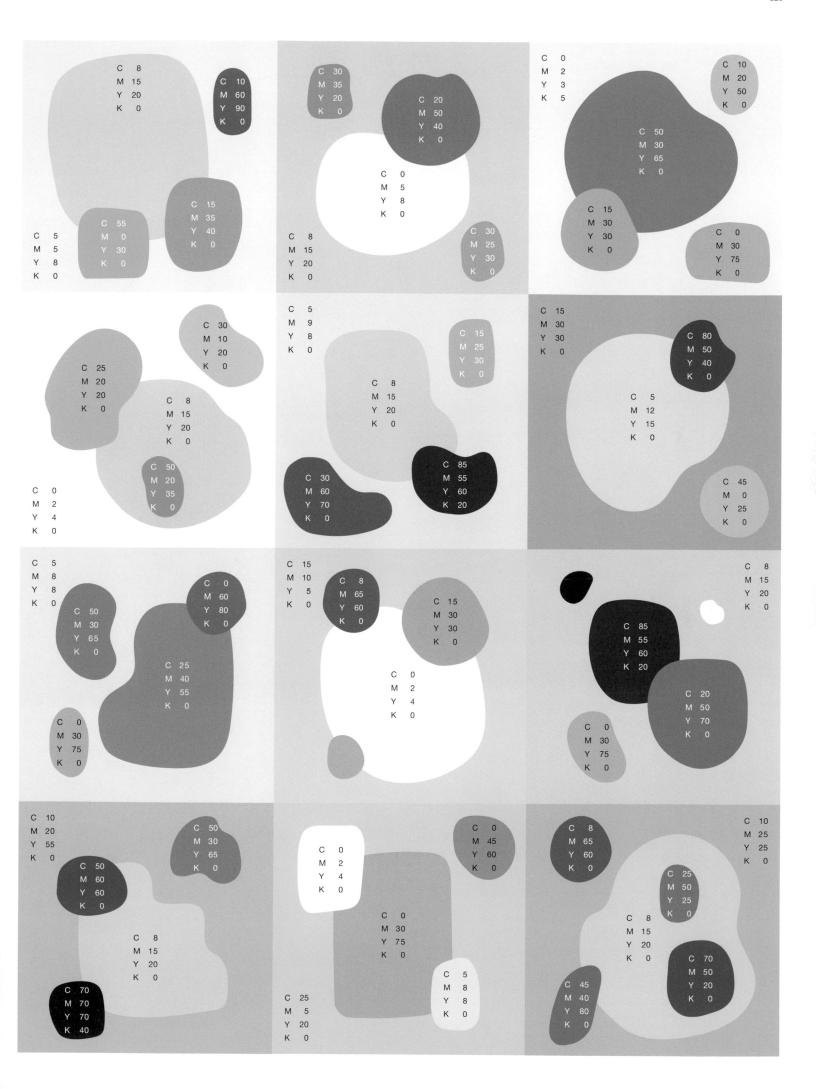

活力飽滿

生動 · 明朗 · 快活 · 怡悅 · 鮮活 · 充盈

一手剝開，芳香迷人；一口咬破，酸甜交加。

一身倦怠，煙消雲散。

參考圖：

1	2	3	4	5	6
#F18D1D	#EC6C00	#5FC1C7	#00A4B4	#FBFBFB	#FDD100

色彩雷達：

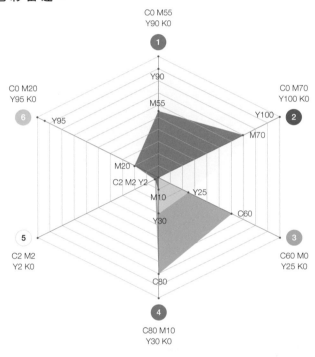

色彩組合以對比色為主，如橙黃色搭配色相偏暖的藍色。

色彩分佈：

色彩占比：

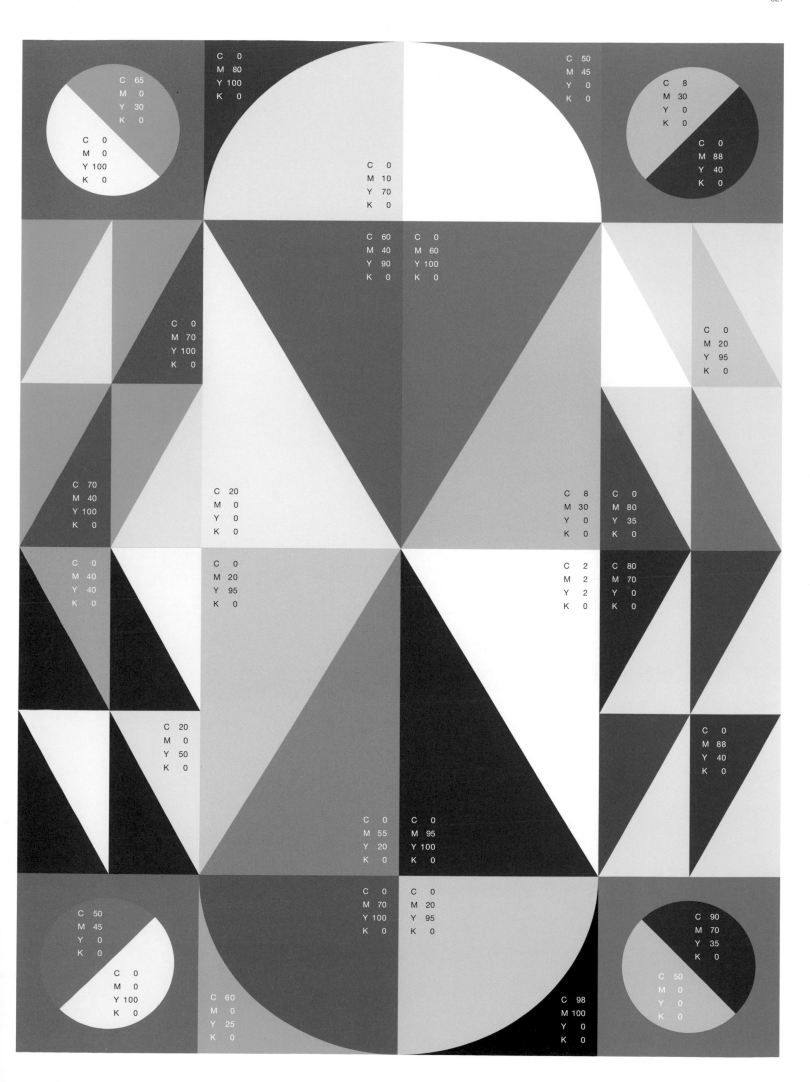

C 65
M 0
Y 30
K 0

C 0
M 0
Y 100
K 0

C 0
M 80
Y 100
K 0

C 50
M 45
Y 0
K 0

C 8
M 30
Y 0
K 0

C 0
M 88
Y 40
K 0

C 0
M 10
Y 70
K 0

C 60
M 40
Y 90
K 0

C 0
M 60
Y 100
K 0

C 0
M 70
Y 100
K 0

C 0
M 20
Y 95
K 0

C 70
M 40
Y 100
K 0

C 20
M 0
Y 0
K 0

C 8
M 30
Y 0
K 0

C 0
M 80
Y 35
K 0

C 0
M 40
Y 40
K 0

C 0
M 20
Y 95
K 0

C 2
M 2
Y 2
K 0

C 80
M 70
Y 0
K 0

C 20
M 0
Y 50
K 0

C 0
M 88
Y 40
K 0

C 0
M 55
Y 20
K 0

C 0
M 95
Y 100
K 0

C 50
M 45
Y 0
K 0

C 0
M 0
Y 100
K 0

C 0
M 70
Y 100
K 0

C 0
M 20
Y 95
K 0

C 90
M 70
Y 35
K 0

C 60
M 0
Y 25
K 0

C 98
M 100
Y 0
K 0

C 50
M 0
Y 0
K 0

清淨治癒

平靜 · 悠閑 · 安心 · 舒緩 · 清透 · 明亮

清風吹拂，天空的味道縈繞鼻尖。
白色的窗簾因微風而飄動，宣告著慵懶午後的到來。

參考圖：

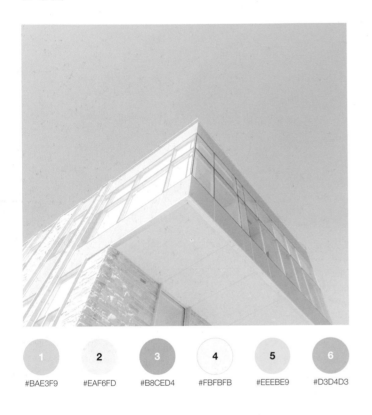

1	2	3	4	5	6
#BAE3F9	#EAF6FD	#B8CED4	#FBFBFB	#EEEBE9	#D3D4D3

色彩雷達：

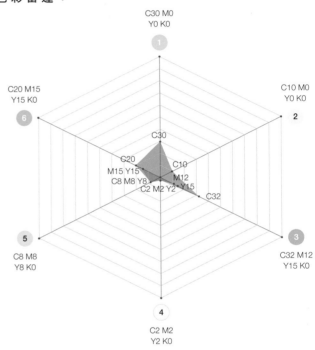

配色以藍色系為主，並搭配由洋紅、青、黃色混合的低飽和度的灰色。

色彩分佈：

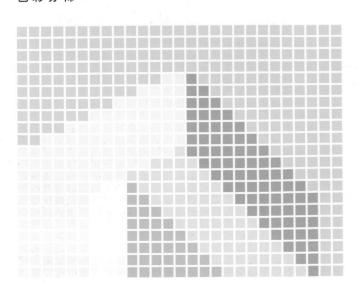

色彩占比：

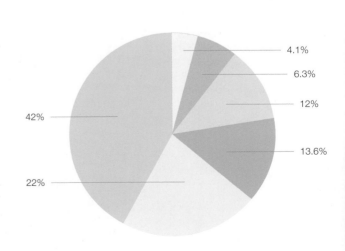

沉穩大氣

穩重 · 認真 · 沉著 · 從容 · 端莊 · 儒雅

遙望被朦朧夜色籠罩的城市，霓虹燈依舊無倦地閃爍。
置身於溫馨而浪漫的餐廳，靈魂因距離而變得高貴。

參考圖：

1	2	3	4	5	6
#192548	#A72126	#E60012	#DFD7C2	#4F2A11	#806048

色彩雷達：

配色以多色混合的色彩居多，這樣可以降低明度和飽和度，利於統一色調。

色彩分佈：

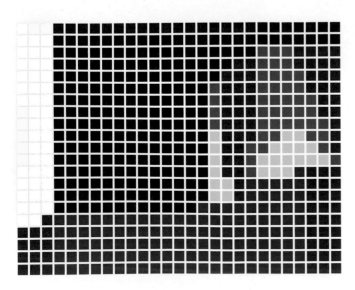

色彩占比：

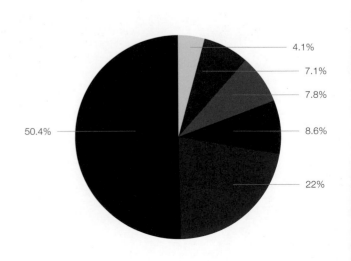

C 100
M 100
Y 60
K 20

C 5
M 20
Y 10
K 0

C 100
M 65
Y 50
K 0

C 0
M 40
Y 30
K 0

C 40
M 100
Y 100
K 0

C 90
M 95
Y 0
K 0

C 60
M 80
Y 100
K 50

C 50
M 45
Y 70
K 0

C 10
M 90
Y 90
K 0

C 25
M 50
Y 95
K 0

C 100
M 100
Y 60
K 20

C 0
M 100
Y 100
K 0

C 0
M 65
Y 65
K 0

C 5
M 15
Y 70
K 0

C 100
M 100
Y 60
K 20

C 55
M 30
Y 0
K 0

C 25
M 60
Y 100
K 0

C 50
M 45
Y 70
K 0

C 60
M 80
Y 100
K 50

C 90
M 55
Y 75
K 20

C 5
M 20
Y 10
K 0

C 100
M 65
Y 50
K 0

C 50
M 60
Y 70
K 20

C 40
M 100
Y 100
K 0

C 10
M 75
Y 30
K 0

C 30
M 100
Y 50
K 0

C 50
M 60
Y 70
K 20

C 0
M 40
Y 30
K 0

C 20
M 45
Y 75
K 0

C 100
M 100
Y 60
K 20

C 80
M 0
Y 0
K 95

C 90
M 95
Y 0
K 0

C 75
M 40
Y 0
K 0

C 15
M 15
Y 25
K 0

C 25
M 30
Y 55
K 0

C 100
M 100
Y 60
K 20

C 50
M 60
Y 70
K 20

芬芳柔和

溫柔 · 優雅 · 婉約 · 和順 · 文靜 · 大方

高叢迷眼的花圃中，總有一處悄然婉轉的角落引人靜靜駐足。
含苞待放的鬱金香與可愛的嫩葉相依，矜持婀娜，彷彿蓄勢散發馥鬱的香氣。

參考圖：

1	2	3	4	5	6
#896EAF	#AACF52	#627534	#E67880	#BA6594	#9F823F

色彩雷達：

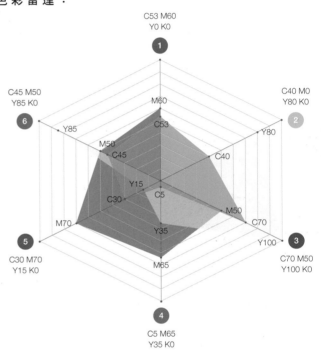

紫、綠色作為主色調，搭配暖色，形成中性偏暖的色調，令畫面變得柔和。

色彩分佈：

色彩占比：

1.2%
9.5%
15%
18.5%
19.6%
36.2%

C 20
M 35
Y 0
K 0

C 35
M 80
Y 25
K 0

C 0
M 35
Y 10
K 0

C 35
M 0
Y 15
K 0

C 60
M 70
Y 0
K 0

C 0
M 60
Y 10
K 0

C 5
M 65
Y 35
K 0

C 0
M 30
Y 0
K 0

C 15
M 10
Y 25
K 0

C 5
M 55
Y 30
K 0

C 53
M 60
Y 0
K 0

C 85
M 90
Y 30
K 15

C 0
M 20
Y 80
K 0

C 10
M 40
Y 0
K 0

C 80
M 70
Y 0
K 0

C 30
M 70
Y 15
K 0

C 53
M 60
Y 0
K 0

C 0
M 5
Y 10
K 0

C 10
M 0
Y 70
K 0

C 35
M 0
Y 15
K 0

C 10
M 20
Y 0
K 0

C 70
M 50
Y 100
K 0

C 70
M 50
Y 100
K 0

C 0
M 20
Y 50
K 0

C 30
M 70
Y 15
K 0

C 5
M 10
Y 80
K 0

C 40
M 0
Y 80
K 0

C 35
M 0
Y 50
K 0

C 40
M 55
Y 0
K 0

C 40
M 40
Y 0
K 0

C 85
M 90
Y 30
K 15

C 45
M 50
Y 85
K 0

C 25
M 75
Y 0
K 0

C 80
M 70
Y 0
K 0

C 20
M 35
Y 0
K 0

C 0
M 35
Y 10
K 0

C 0
M 55
Y 25
K 0

C 0
M 40
Y 35
K 0

C 53
M 60
Y 0
K 0

C 25
M 75
Y 0
K 0

C 5
M 65
Y 35
K 0

迷 幻 神 秘

奇幻 · 迷離 · 怪奇 · 詭秘 · 迷惑 · 多變

悠長迷亂的走廊盡頭，如誘人迷航的海妖一般存在的幻彩大門。
光線因不同角度而變幻，迷離的幻象使人神魂顛倒，若即若離。

參考圖：

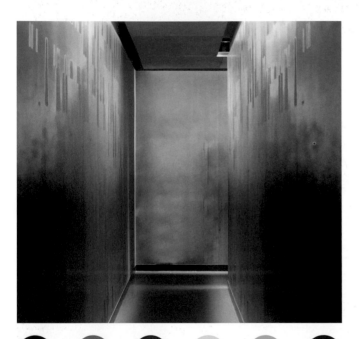

1	2	3	4	5	6
#53268A	#257FA4	#E5006E	#FEDD78	#F4B4D0	#E60012

色彩雷達：

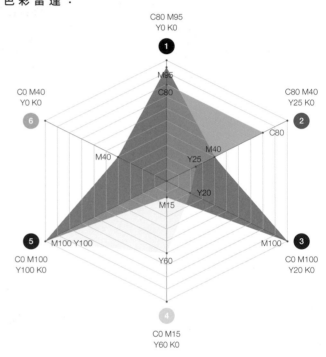

洋紅、紫、藍色互為鄰近色，三色相搭配，形成視覺衝擊強烈且協調的配色。

色彩分佈：

色彩占比：

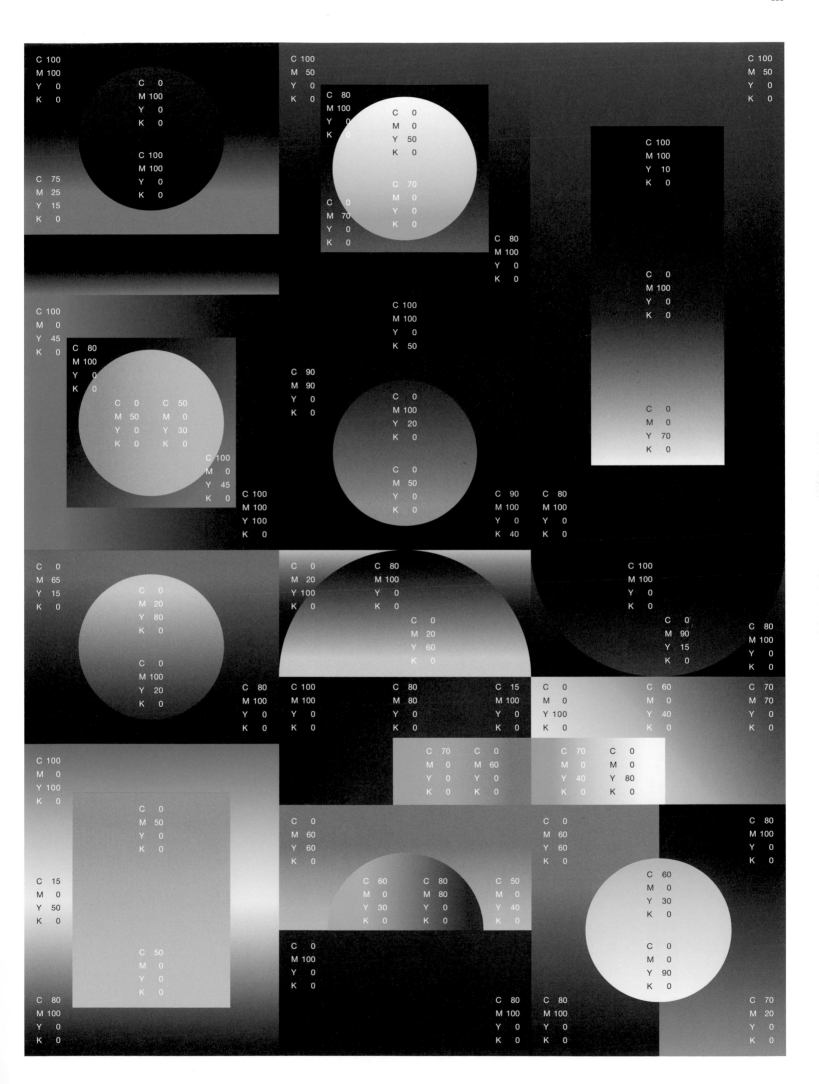

沉著靜穆

靜謐 · 寧靜 · 安逸 · 愜意 · 內斂 · 淡然

在幽靜的庭院中，樹木下，傾聽四季的聲音。
不求名利，不求聞達，只求淡漠世俗紛擾的安然。

參考圖：

1	2	3	4	5	6
#E6E7E4	#BEC2B6	#2E2421	#7C7E7B	#7D6751	#DEBA85

色彩雷達：

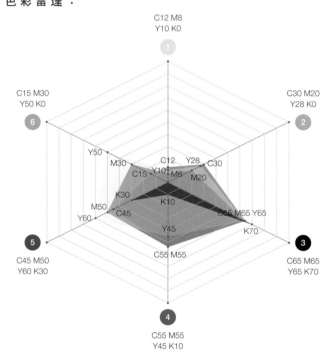

配色多為不同比例洋紅、黃、青混合而成的灰色，並通過加入黑色來降低明度。

色彩分佈：

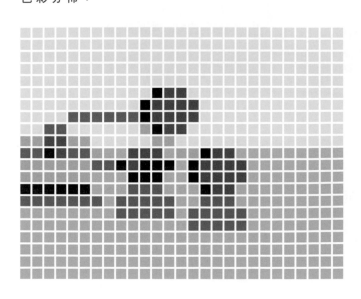

色彩占比：

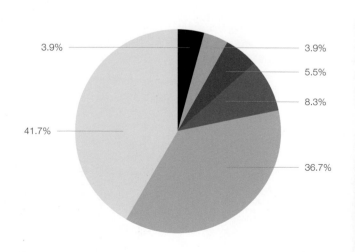

3.9%
3.9%
5.5%
8.3%
41.7%
36.7%

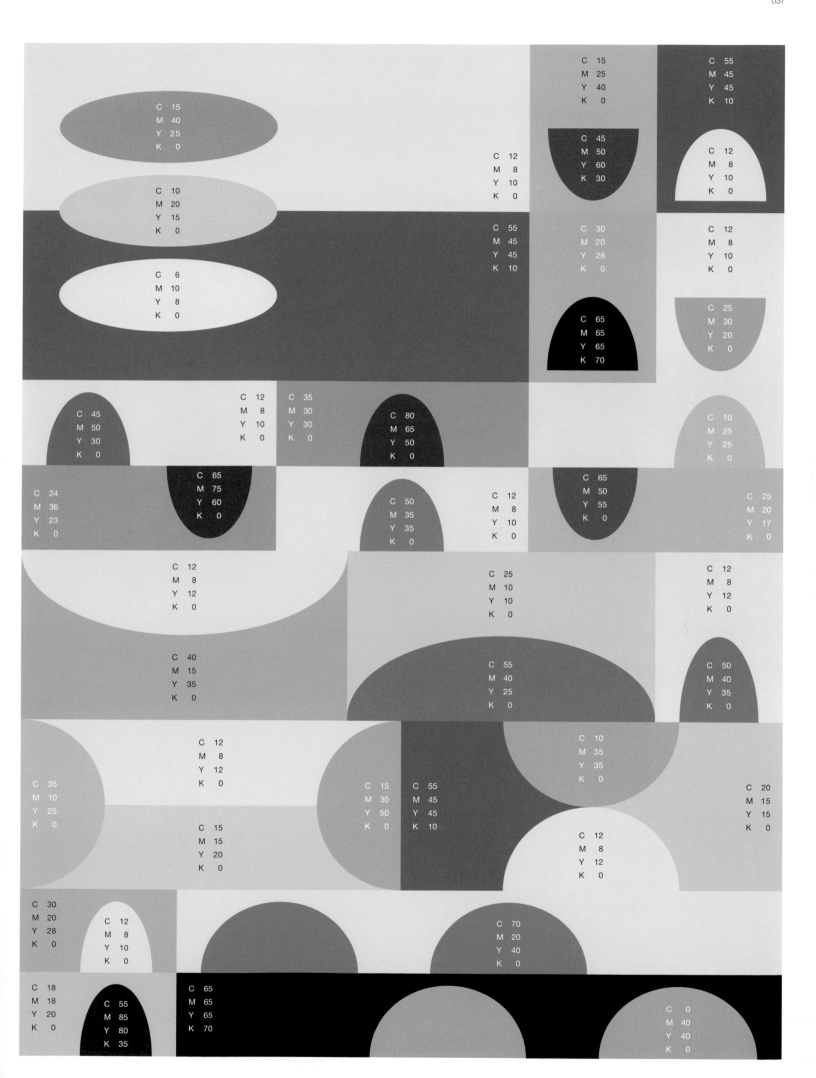

C 15
M 40
Y 25
K 0

C 15
M 25
Y 40
K 0

C 55
M 45
Y 45
K 10

C 12
M 8
Y 10
K 0

C 45
M 50
Y 60
K 30

C 12
M 8
Y 10
K 0

C 10
M 20
Y 15
K 0

C 55
M 45
Y 45
K 10

C 30
M 20
Y 28
K 0

C 12
M 8
Y 10
K 0

C 6
M 10
Y 8
K 0

C 65
M 65
Y 65
K 70

C 25
M 30
Y 20
K 0

C 45
M 50
Y 30
K 0

C 12
M 8
Y 10
K 0

C 35
M 30
Y 30
K 0

C 80
M 65
Y 50
K 0

C 10
M 25
Y 25
K 0

C 65
M 75
Y 60
K 0

C 24
M 36
Y 23
K 0

C 50
M 35
Y 35
K 0

C 12
M 8
Y 10
K 0

C 65
M 50
Y 55
K 0

C 25
M 20
Y 17
K 0

C 12
M 8
Y 12
K 0

C 25
M 10
Y 10
K 0

C 12
M 8
Y 12
K 0

C 40
M 15
Y 35
K 0

C 55
M 40
Y 25
K 0

C 50
M 40
Y 35
K 0

C 12
M 8
Y 12
K 0

C 10
M 35
Y 35
K 0

C 35
M 10
Y 25
K 0

C 15
M 30
Y 50
K 0

C 55
M 45
Y 45
K 10

C 20
M 15
Y 15
K 0

C 15
M 15
Y 20
K 0

C 12
M 8
Y 12
K 0

C 30
M 20
Y 28
K 0

C 12
M 8
Y 10
K 0

C 70
M 20
Y 40
K 0

C 18
M 18
Y 20
K 0

C 55
M 85
Y 80
K 35

C 65
M 65
Y 65
K 70

C 0
M 40
Y 40
K 0

清新淡雅

沁涼 · 文雅 · 素淨 · 雅致 · 輕鬆 · 舒服

冷清的色澤如同氧氣，遊走於空間中每一處角落，亦如同一抹薄荷，彌散著沁人心脾的清涼香氣。
植物的國度沒有語言，只給予美的靈犀。

參考圖：

1	2	3	4	5	6
#CADEC9	#EAE5E3	#A5CFB4	#DCB194	#9E9B68	#533C32

色彩雷達：

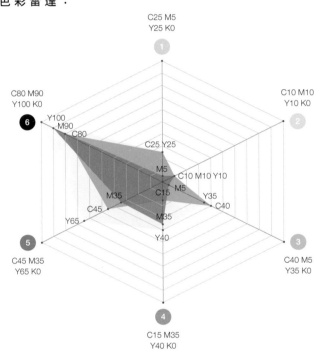

低飽和度的淺色搭配少量低明度的色彩，以達到畫面平衡。

色彩分佈：

色彩占比：

0.5%　2.1%　2.1%　8.8%　26.1%　60.4%

C 0
M 0
Y 15
K 0

C 50
M 10
Y 20
K 0

C 50
M 20
Y 35
K 0

C 70
M 35
Y 58
K 0

C 25
M 0
Y 25
K 0

C 10
M 10
Y 10
K 0

C 45
M 10
Y 32
K 0

C 40
M 0
Y 30
K 0

C 70
M 15
Y 45
K 0

C 35
M 0
Y 35
K 0

C 25
M 0
Y 25
K 0

C 50
M 0
Y 25
K 0

C 45
M 30
Y 40
K 0

C 25
M 25
Y 30
K 0

C 40
M 0
Y 45
K 0

C 25
M 25
Y 30
K 0

C 0
M 3
Y 15
K 0

C 15
M 0
Y 15
K 0

C 30
M 0
Y 20
K 0

C 80
M 35
Y 65
K 0

C 25
M 0
Y 25
K 0

C 10
M 15
Y 15
K 0

C 80
M 45
Y 45
K 0

C 15
M 35
Y 40
K 0

C 8
M 0
Y 10
K 0

C 16
M 0
Y 40
K 0

C 0
M 3
Y 15
K 0

C 40
M 0
Y 35
K 0

C 50
M 20
Y 35
K 0

C 10
M 10
Y 10
K 0

C 45
M 30
Y 40
K 0

C 80
M 90
Y 100
K 0

C 45
M 35
Y 65
K 0

C 25
M 0
Y 25
K 0

C 5
M 40
Y 35
K 0

C 10
M 10
Y 10
K 0

C 25
M 0
Y 25
K 0

C 50
M 0
Y 25
K 0

C 45
M 20
Y 50
K 0

C 50
M 10
Y 50
K 0

C 50
M 10
Y 20
K 0

C 5
M 15
Y 15
K 0

C 8
M 0
Y 10
K 0

C 75
M 30
Y 45
K 0

C 25
M 0
Y 25
K 0

C 20
M 0
Y 60
K 0

C 45
M 0
Y 40
K 0

自 然 清 爽

閒適 · 清新 · 爛漫 · 坦率 · 盎然 · 愉悅

走出嘈雜的都市，奔向原始想像中夢的童年。
青草爬上山丘，帶著綿羊的腳印，喚醒了春天。

參考圖：

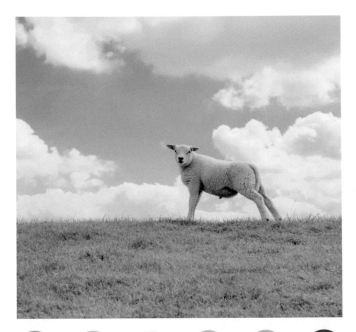

1	2	3	4	5	6
#96BA1E	#AED7F3	#EFF8FE	#BCD1DD	#D4CAB4	#C35C3A

色彩雷達：

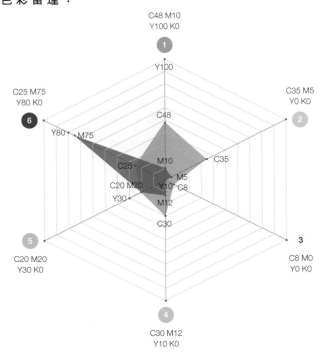

整體色彩以高明度的藍、綠色為主，並搭配少量的暖色，以達到畫面的平衡。

色彩分佈：

色彩占比：

C 90 Y 55
M 0 K 0

C 20 Y 45
M 0 K 0

C 0 Y 35
M 0 K 0

C 48
M 10
Y 100
K 0

C 15
M 0
Y 50
K 0

C 35
M 5
Y 0
K 0

C 60
M 0
Y 20
K 0

C 0 Y 80
M 5 K 0

C 35
M 0
Y 10
K 0

C 8
M 0
Y 0
K 0

C 0
M 10
Y 0
K 0

C 90
M 35
Y 80
K 20

C 45
M 0
Y 100
K 0

C 0
M 30
Y 15
K 0

C 0
M 5
Y 15
K 0

C 0
M 10
Y 90
K 0

C 48
M 10
Y 100
K 0

C 0
M 30
Y 15
K 0

C 0 Y 55
M 0 K 0

C 35 Y 0
M 5 K 0

C 0
M 10
Y 90
K 0

C 20
M 0
Y 50
K 0

C 0
M 75
Y 90
K 0

C 70 Y 30
M 0 K 0

C 20
M 0
Y 45
K 0

C 95
M 0
Y 25
K 0

C 35
M 5
Y 0
K 0

C 0 Y 10
M 20 K 0

C 5
M 10
Y 15
K 0

C 45
M 0
Y 50
K 0

C 5
M 0
Y 35
K 0

C 38
M 0
Y 70
K 0

C 90
M 0
Y 0
K 0

C 0
M 5
Y 70
K 0

C 25 Y 80
M 75 K 0

C 0 Y 75
M 65 K 0

C 0
M 0
Y 55
K 0

C 30 Y 60
M 0 K 0

C 45
M 0
Y 100
K 0

C 75
M 25
Y 100
K 0

C 48
M 10
Y 100
K 0

C 10
M 0
Y 30
K 0

C 20
M 0
Y 0
K 0

C 48
M 10
Y 100
K 0

C 90
M 35
Y 80
K 20

C 20
M 0
Y 0
K 0

C 35
M 5
Y 0
K 0

C 5
M 0
Y 90
K 0

C 25
M 75
Y 80
K 0

C 20
M 0
Y 70
K 0

C 0
M 0
Y 25
K 0

C 20
M 20
Y 30
K 0

C 45
M 0
Y 100
K 0

C 0
M 5
Y 70
K 0

C 8
M 0
Y 0
K 0

C 90
M 0
Y 0
K 0

C 5
M 10
Y 15
K 0

C 90
M 0
Y 55
K 0

C 55
M 20
Y 100
K 0

幽靜深邃

清幽 · 僻靜 · 低調 · 復古 · 沉穩 · 和諧

綿綿細雨，細膩交織，無聲飄落在綠葉上。
漫步于蔥郁的森林之中，沐浴著草木泥土的氣息，感受著時間的靜止。

參考圖：

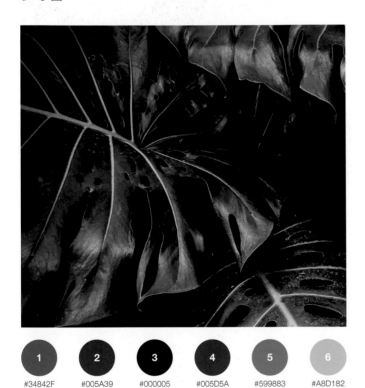

1	2	3	4	5	6
#34842F	#005A39	#000005	#005D5A	#599883	#A8D182

色彩雷達：

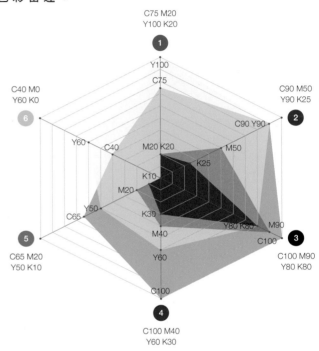

色彩偏黃、綠色調；洋紅與黑色的混入，使色彩明度明顯降低。

色彩分佈：

色彩占比：

2.8%
9.2%
9.7%
18.5%
35.6%
24.2%

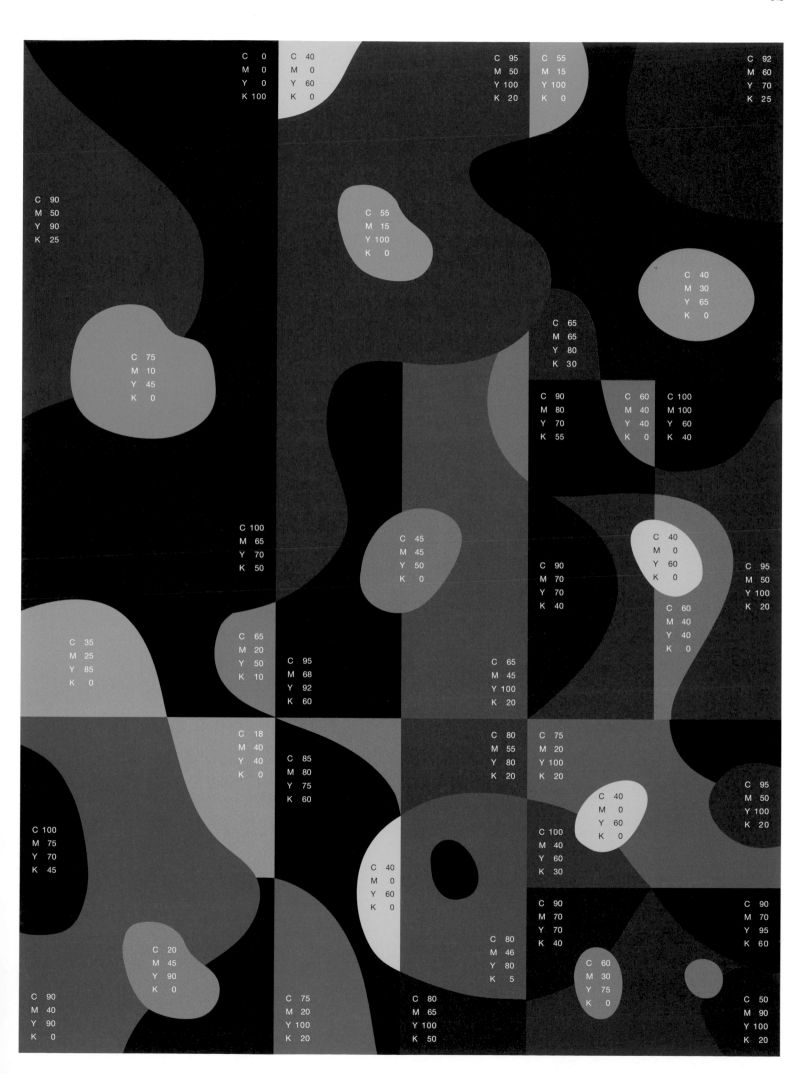

043

靈 動 通 透

清爽 · 明快 · 水靈 · 明淨 · 透亮 · 舒爽

坐在絮白的沙灘上，吹著海風，看著碧藍的天空。
自在地吃上一口芒果味的霜淇淋，夏日耀目的陽光，突然變得清爽又溫柔。

參考圖：

1	2	3	4	5	6
#72C7CD	#009794	#DF003A	#FCC800	#F6F1DA	#F3E0D0

色彩雷達：

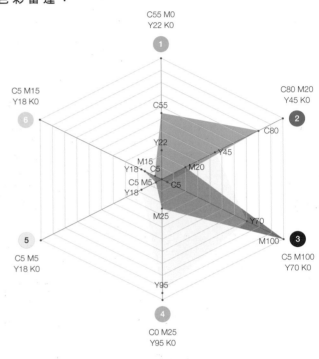

配色以明亮的藍色為主，通過搭配明度相近的暖色以達到清爽的效果。

色彩分佈：

色彩占比：

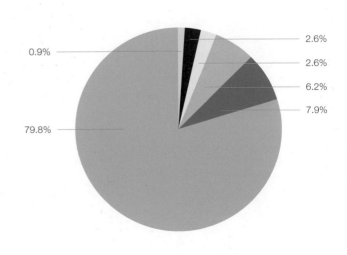

0.9%
2.6%
2.6%
6.2%
7.9%
79.8%

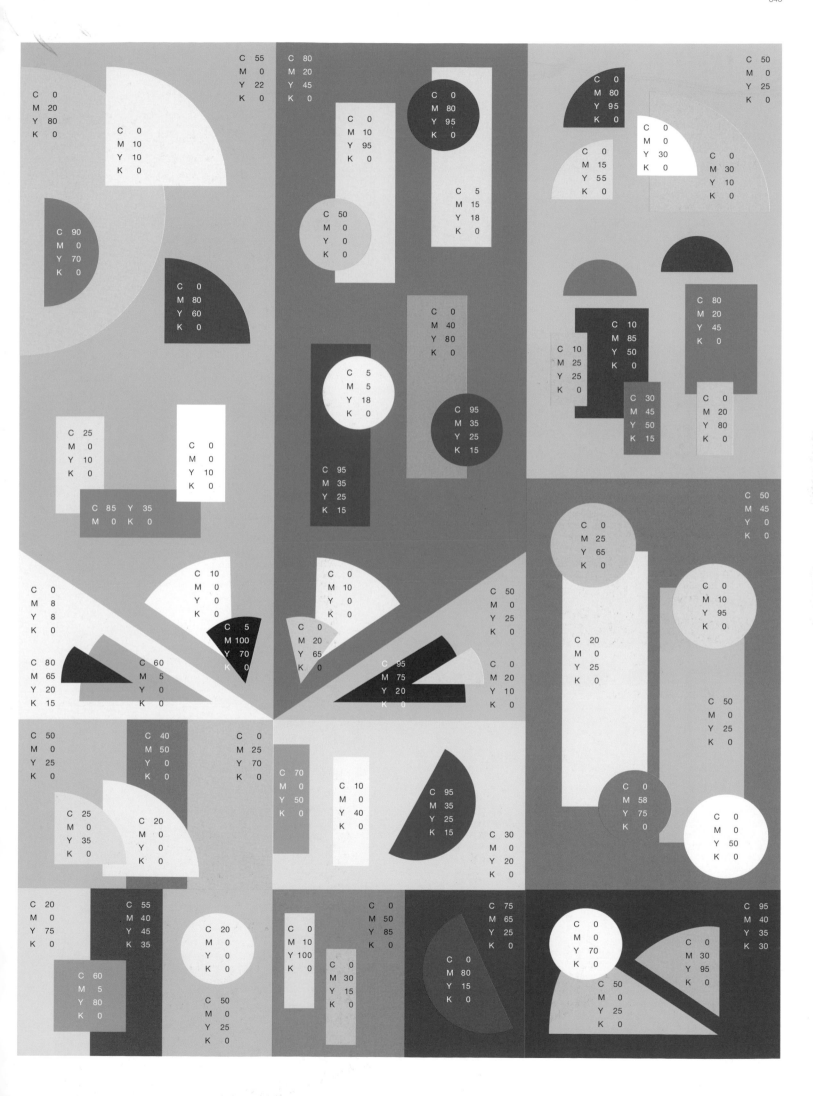

醇厚濃郁

濃厚 · 矜重 · 質樸 · 安定 · 務實 · 穩當

陽光透過落地玻璃，掉進濃黑的熱可可裡。
潔白柔軟的棉花糖，隨著熱氣緩緩融化，滿屋縈繞的甜蜜香氣，即使沉醉其中，也讓人安心。

參考圖：

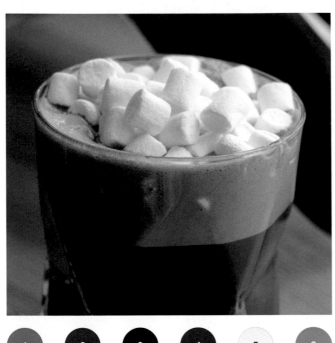

1	2	3	4	5	6
#B37651	#6D3A2C	#431F16	#344A25	#F6F8F5	#BE9E70

色彩雷達：

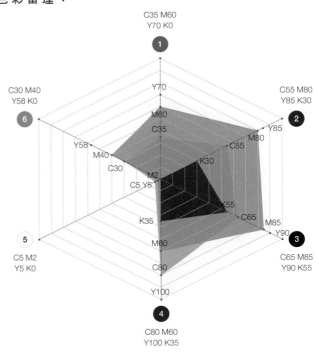

配色以四色混合而成的低明度、重色調為主，畫面整體偏暖。

色彩分佈：

色彩占比：

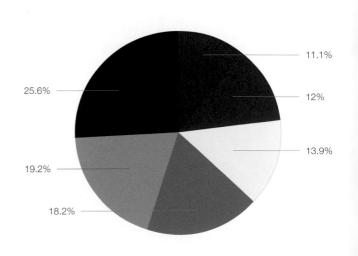

11.1%

12%

13.9%

18.2%

19.2%

25.6%

Spread

色 彩 改 變 環 境 ，開 拓 感 官 世 界

水 野 學 Mizuno Manabu

每 個 顏 色 的 選 擇 ，都 有 其 理 由

高 田 唯 Takada Yui

看 似 錯 誤 的 配 色 ，其 實 是 尚 未 被 發 覺 的 觸 動

色　彩　第 三 章　專　訪

山田春奈

Spread

小林弘和

色彩改變環境，開拓感官世界

山田春奈和小林弘和，既是夫婦，也是設計二人組，2004年共同創立設計公司Spread。他們相信，色彩不單單是平面設計要素，也可以是裝飾性工具，能運用到各種生活場景裡，改變空間給人的印象。帶著「色彩與記憶息息相關」的想法，他們利用色彩對人類感知的作用，通過一場又一場展覽，喚起人們情感背後的記憶。

山田春奈，小林弘和：Spread 創始人

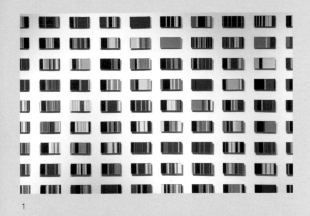

1

2

3

4

5

1. 生命色帶（Life Stripe）

2. Taxi Driver, Tokyo, 11.04.2005, (50), ♂

3. Baby Giraffe, Yokohama, 26.05.2012, (0), ♂

4. Artist, Fukushima, 14.03.2011, (56), ♀

5. New York, 30.05.2012, (60), ♂

ga：山田小姐，小林先生，你們好。「生命色帶（Life Stripe）」是利用色彩展示一個人每日行為活動的展覽，每種活動都以一種顏色表示，如睡覺是藍色，購物是黃色，工作/學習是紅色。您開始這個展覽的契機是什麼？

SD：萌生 Life Stripe 展的契機，是因為我們有位朋友得了一種叫「家裡蹲」的病，長期不出門，拒絕與外界接觸。我們無論如何都想找到解決的辦法，於是讓她回顧一天的生活，記錄下來，並和我們分享。就這樣，我們發現可以給這些記錄加上顏色，變成具有鑑賞性質的東西。我們參考了一些社會資訊，調查了不同職業的人一天的活動，統計並整理了21種人的日常行為，再分別用顏色表示出來。無論是他人還是自己的行為記錄，都傳遞著能量與記憶，同時，這些色彩也能引發更深層的感受和思考。

ga：從2003年至今，「生命色帶」巡迴展覽於世界各地。不同的地域、不同的文化背景對於色彩的理解會有差異嗎？當中有哪些印象深刻的事？

SD：最初，我們以日本為根據點，通過觀察不同職業和年齡的日本人以及一些其他生物的生活進行創作。後來發現，即使是生活在同一個島國上的日本人，由於獲取生活資訊的方式不同，他們的生活模式也千差萬別。

當我們的「一日生活」調查結果超過10萬份以後，我們開始好奇國外的人會擁有怎樣的一天。後來我們得到在米蘭舉辦展覽和大學講座的機會，藉此進行了義大利人的「一日生活」調查，為展示作品增添一份新意。自那以後，在各地舉辦展覽的時候，我們都會盡可能地觀察每一個地方，創作出新的生命色帶，並在展覽裡展示出來。

根據地區的不同，當地人的每日生活也有很大變化。例如，日本人會以工作為榮，所以紅色在作品中的印象就會很強烈；然而義大利人的色彩記錄會有很多粉紅色（約會是粉紅色的），甚至一天裡會出現3次，真是充滿愛的國度！不過，也有比義大利人還要更「粉紅」的生物，那就是正在繁殖期的蛇，幾乎一整天都是粉紅色的。我們也在廣州進行過調查，廣州人每天會花很多時間來吃飯。就這樣，用作品表現了形形色色的地域，以及當地的人們將什麼視為生活裡最重要的事情。

觀看作品的人看到其中有自己感興趣的內容，也會產生共鳴。在這個過程中，我們收到過「因為看到了作品，感受到自己與他人的人生發生了聯繫，而流下了感動的淚水」之類的感想。實實在在地存在於某地的某人的記憶通過色彩傳達出來，變成了作品中的人生。這些作品的深意與觀看者們的人生產生了重疊，想來是令人印象深刻的體驗。希望能在什麼時候，我們也可以去到廣州，在那裡展覽廣州人的一日。

ga = 光體文化 ／ SD = Spread

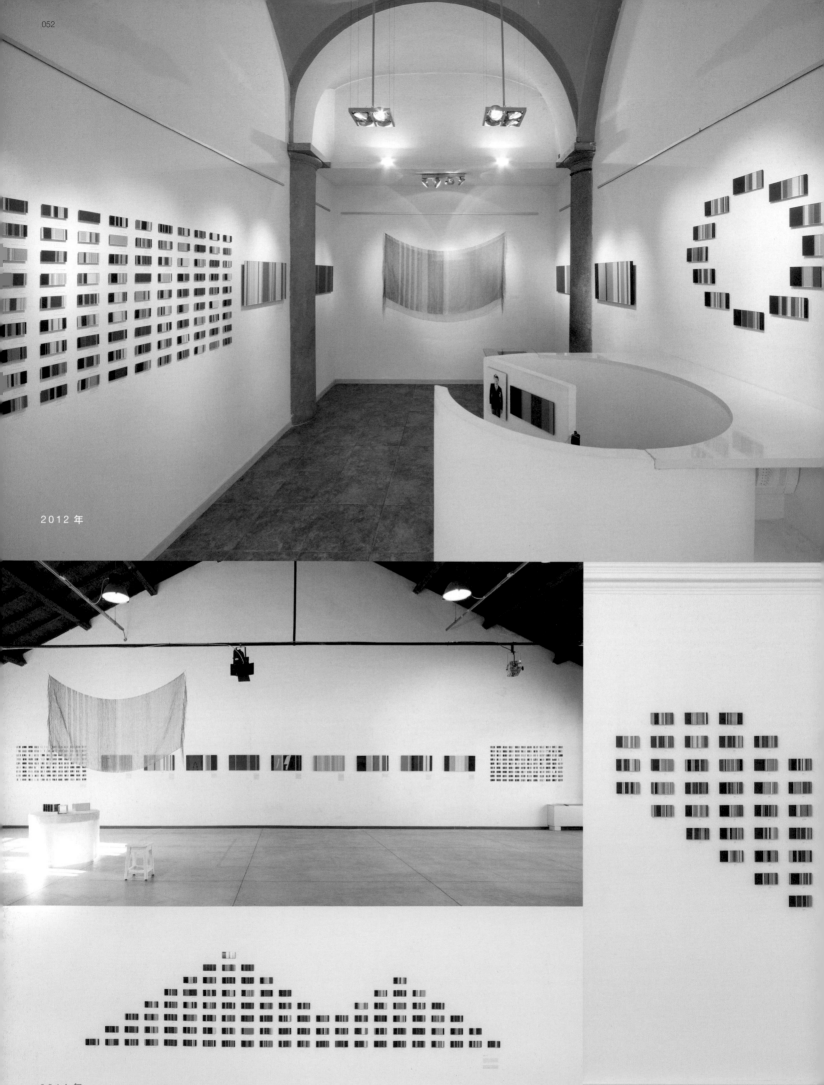

2012 年

2014 年

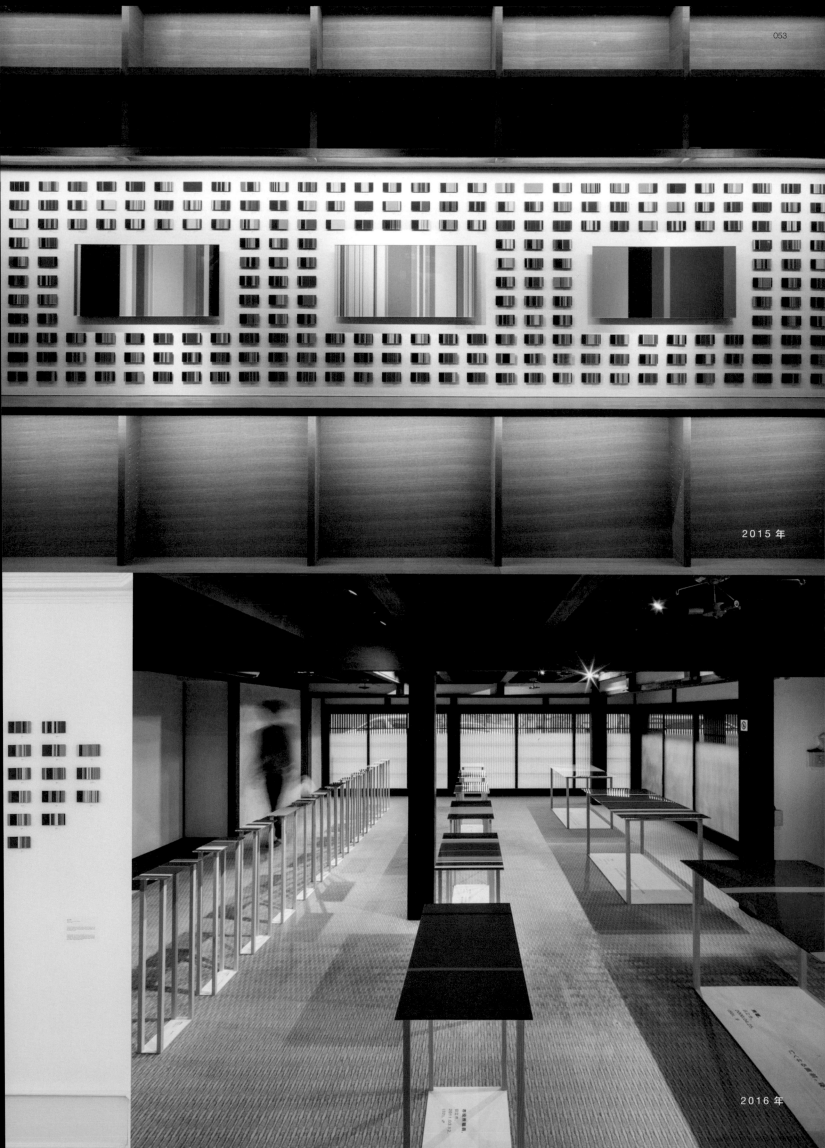

2015 年

2016 年

1

2

3

1. Haru stuck-on design 2016, 柏市，日本
2. Haru stuck-on design 2017, 柏市，日本
3. Haru stuck-on design 2018, 新加坡
4. Haru stuck-on design 2017, 米蘭，義大利
5. 裝置使用的膠帶

ga：Haru stuck-on design 獲得了2017年的紅點獎，這是一個怎樣的項目？具體怎麼操作

SD：Haru stuck-on design 是以「黏貼色彩」來改變空間感為概念而誕生的空間裝飾膠帶品牌。比如說在一個空曠的房間裡鋪上一張大紅地毯，這空間便會瞬間充滿絢爛而神聖的氛圍。一個空間裡的色彩應用，會直接影響人的心理感受。「如果可以根據常見的氣氛和環境，更自由地將色彩運用到空間裡的話……」帶著這樣的想法，我們開始了這個項目。

我們採用八種色組來表現豐富的色彩，同時根據不同的用途和使用場合，膠帶的質感和黏性會有所變化；並準備了三種材質和兩種樣式組合，以應對各種特別需求。出於色彩對人們情感的作用，我們提出了「黏貼色彩」這一新文化理念，從2016年米蘭設計周開始，世界上多個國家和地區紛紛引入相關裝置藝術作品進行展覽。

ga：這個項目是將大量色彩運用到三維空間，讓人置身在色彩的世界裡。在選擇色彩的過程中，有什麼特別需要注意的地方嗎？

SD：我們一定會先到現場看一下，因為現場環境很重要，這裡有著怎樣的歷史、與怎樣的人相關聯等，都會納入觀察範圍。我們很重視馬上就要佈置作品的這個空間所承載的記憶。用自己的雙腳站在現場，呼吸著空氣，感受那個地方的聲音、光、溫度，再深入挖掘，色彩的構成便會自然而然地顯現在眼前。

另外，平時做設計和藝術品時，對顏色的選擇、構成和搭配要有強烈的意識，最重要的是「對照產生美」。例如美麗的海，大海的藍色當然美不勝收，但僅僅如此並不能夠感動人心，真正打動我們的，是大量反射在海水上的光影。單是「光和影」，就有光中的光、影中的影，以及彼此相交融的光影。海水色彩中光影對照之無限，超越人的認知。這些光影對照的集合產生了直擊心靈的景色，這才是大海之所以美麗的原因。

ga：根據你們豐富的經驗，我們應該如何利用色彩傳達想法或情感？當中有什麼方法或技巧？

SD：除了剛剛提及的「對照產生美」以外，還要盡可能地分析顏色本身和探索不同顏色組合起來所擁有的魅力。如果在旅行途中看到一種美麗的顏色，我們會記錄下來，回頭思考為什麼會在那裡出現這樣的顏色、這個顏色呈現一種怎樣的狀態。所以，每一次旅行，我們都會帶著大量的色卡。以 Pantone 為主，現在的色卡逐漸輕便化，但我們曾帶著一本約3公斤重的就出門了。儘管如此，在現實世界中，有非常多顏色是人工色卡中找不到的，所以我們試著通過結合照片、筆記和記憶進行組合比較，努力找出這些顏色的秘密。

4

5

ga：你們是用「直覺（感性）」來做設計的嗎？人對色彩的感知偏向主觀，有時候設計所傳達出來的想法跟大眾的理解會有偏差，你們怎麼看？

SD：色彩真的很難用語言表達出來。即使在你面前出現了一種很特別的顏色，卻只能說「真是好美的XX色！」這是讓我們感到焦慮的事。現代網路社會的快速發展，對色彩而言是不利的。若想瞭解色彩的本質，單從顯示幕上看是不行的，必須走進實際物理空間內感受；顏色的面積大小會影響它的使用效果，超過人的尺寸的大面積顏色能大大增強人的感動程度。但我們也不必對此太過悲觀。比如說，日本有「賞花」的文化，在櫻花盛開的季節裡，以觀賞櫻花飄落的美麗景象為享受。最近，海外的人們也都能理解我們的「賞花」文化。櫻花是淺粉紅色的，而這種顏色能讓人有多麼動容，是不可估量的。色彩的記憶超過了人世間的文化隔閡，存在於生命的潛意識當中，遠遠超出了人類語言。所以，就不會出現「藝術家和設計師該如何向大眾傳達色彩」之類的問題了吧？色彩擁有可以改變環境性質的力量，能開拓人的感官世界。我們相信，設計和創造的本質就是一個可以拓寬感覺的觸發器。

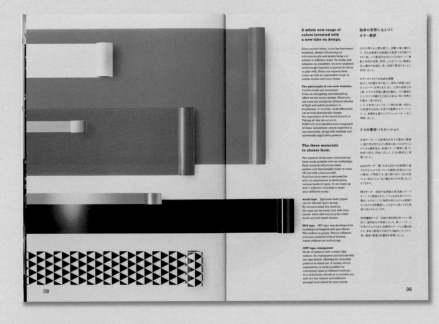

8 color families

11

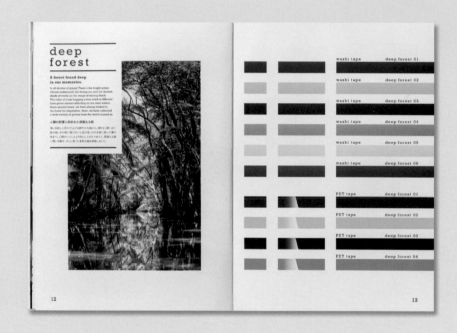

deep forest

12

13

31

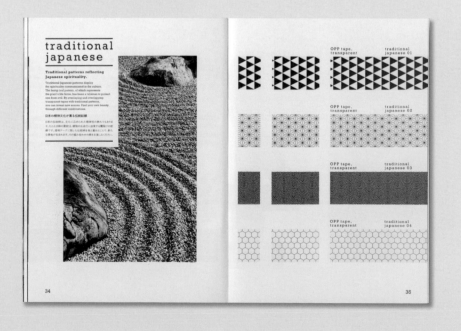

traditional japanese

34

36

每 個 顏 色 的 選 擇 ， 都 有 其 理 由

水野學：創意總監 ／ 創意顧問 ／ good design company CEO ／ 品牌「THE」創始人之一

對數百個熊本熊的面部方案進行篩選時，水野學選中的總是同一個。他認為善良的表情是天生的。熊本熊的誕生出於設計前的仔細考量，相信自己的直覺而不僅僅是精妙的設計技法。水野學曾說過：「設計，不是從零到無的創造過程，而是選擇的結果。」

除了熊本熊，成立good design company以來，水野學完成了眾多優秀的設計專案，其中使用的配色方案總能令人眼前一亮。他在色彩的運用上有自己的原則，對於「選什麼顏色」這個問題，他一向會給出合理又精彩的答案。

ga：水野先生，您在 1998 年就成立了 good design company，這二十年裡完成了很多出色的設計項目。對您來說，色彩在設計裡意味著什麼？

MM：在設計中色彩承擔著非常重要的作用。因為色彩所代表的印象和品牌的印象有著直接的關係。在設計中，色彩是表現品牌本質和意圖的重要手段之一。所以，在選擇顏色的時候，一定要有理由。例如，說到天空的顏色，很多人會聯想到藍色和白色（雲）；恐怕沒有人會聯想到綠色或者茶色吧。所以，如果無緣無故地去選擇顏色的話，就會無法傳達品牌的印象和品牌魅力。正因為有了理由，顏色才會有意義。

ga：色彩的聯想相對主觀，您與客戶是否出現過色彩認同上的分歧？

MM：幾乎沒有出現過和客戶產生分歧的情況。因為在 good design company 的每一個設計項目裡，選擇特定的設計和顏色的時候，我們都能給出一個具體的理由。當我們做好向客戶解釋設計原因的工作，就不會有產生分歧的機會。

我覺得我現在更能理解事物的本質了，我從各種角度對我設計的物件進行「它就像 XX 一樣」的認知（這是我自創的概念，簡單來說就是分類）。當我們發現自己感興趣的物件從根本上就吸引我們，我們會體會到一種「信賴感」，隨之就會有渴望得到它的想法。

只要我們用合適的設計和顏色來表達我們的想法，不脫離本質，就基本不會有產生分歧的可能。

如果和客戶意見不合，就再次回到概念本身，這很重要。這個概念是整個團隊已達成一致的指示牌，它建立在我們固有的共識和項目的獨特性之上。通過回到概念上並展開新的討論，我們就可以和客戶一同探索，找出新的方向。

ga：我們想知道您一般是怎麼跟客戶合作的？

MM：我們和大部分客戶簽訂了年度合同，這樣可以為他們進行長期的品牌建設。與客戶的例會中，我們談的不僅是與設計相關的話題，還會參與對業務方向、業務戰略和管理策略各種問題的商討當中。長時間的合作，讓客戶和我們公司建立了信任的關係。因為大部分的創意決策和設計都是通過和客戶進行持續的雙向討論做出來的，我們不會單向提案，所以通常不會遇到需要我們做不必要修改的麻煩事。

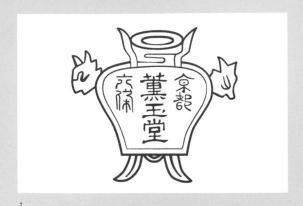

1

2

ga：在《創意黏合劑》這本書裡，您說「在工作中，應該在主觀和客觀之間自由切換」。具體要怎麼做呢？請分享一下您的經驗。

MM：完全成為他人，變得客觀，僅此而已。乍一看可能有些困難，但其實就和演員一樣，演員可以扮演好完全不同的任何人。要做到這一點，他們必須真正瞭解他們所扮演的特定目標。收集足夠的知識是很重要的，一旦你確定了特定目標的性格，你就可以扮演好這個角色。同樣的，你只需要根據受眾，從客觀的角度來看待你自己的設計。

ga：您曾提及，創意不是無中生有，而是想法的碎片黏合在一起後的結果。平時該如何收集這些「碎片」？怎麼區分有用和沒用的「碎片」？又該如何運用到設計裡？

MM：首先，任何設計師必須有廣闊的視野，對事物充滿好奇。在日常生活裡，我嘗試在各種類型的事物中投入興趣，然後收集資訊。這些資訊是否有用，我認為可以自然地通過已積累的知識和經驗判斷出來。如果我要給出一個建議，我會推薦大家走出自己的舒適圈，有意識地接觸一些遠離平時興趣範圍的領域。從一個你不瞭解的世界裡找到的「碎片」，往往多到讓人驚喜。

ga：「薰玉堂」的包裝讓人感到很舒服，這些顏色是怎麼選出來的？

MM：薰玉堂包裝設計中所用到的顏色，靈感來自對應產品的香氣。

薰玉堂是日本最古老的香品牌之一，於1594年在京都成立，主要經營佛事用品。而在2016年，薰玉堂完成了一次品牌改造，開始向香味行業拓展。

在這次設計中，我們想融入他們截然不同的兩個概念：一是400年老字號所特有的品格和傳統感，另一個是面向海外市場的現代西式設計。我們的目標是將這兩個概念結合起來，最大限度地發揮薰玉堂的獨特魅力。

於是，我們在選擇包裝顏色的時候，不只是讓人感受到日本傳統的色彩，還要選擇多種能和香味搭配起來、並且散發出一種全新感覺的生動的色調。例如，對於他們的薰香系列，我們選擇了合襯並且讓人聯想到大波斯菊、蓮花和櫻花香味的顏色。而對於他們的香薰蠟燭，因為產品用芳香表達了京都的變化，所以配色上我們選擇了跟香味相匹配的顏色，並利用漸變來象徵時間和香氣的流動。

1. 薰玉堂品牌 logo
2. 薰玉堂紙袋設計

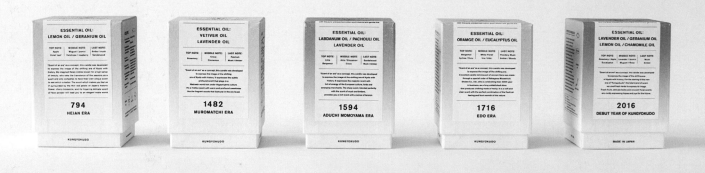

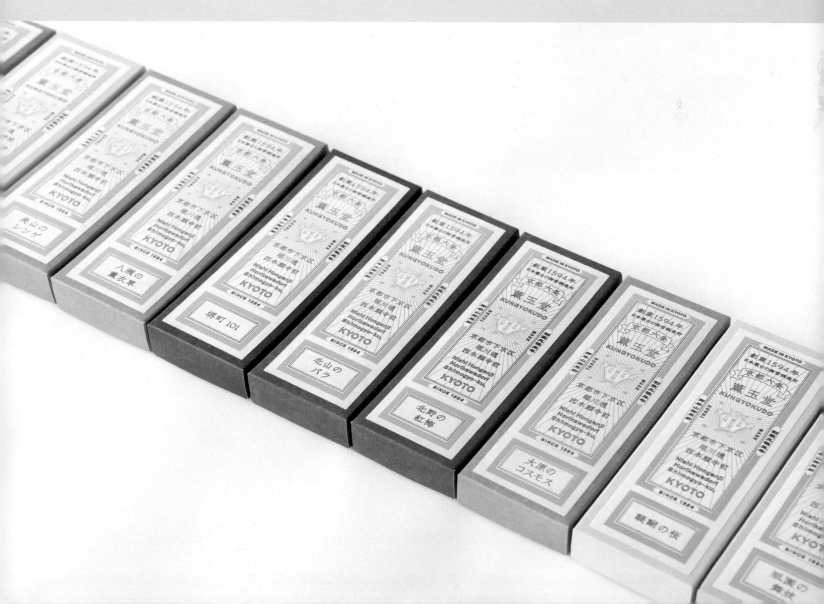

ga：在另一個專案「相模鐵道（簡稱『相鐵』）」中，火車車身的藏青色很帥氣。藍色系的顏色有很多種，為什麼最後會決定採用這一種呢？

MM：選擇藏青色作為火車車身的顏色，是因為我們認為這是傳達這家鐵路公司獨特品質的完美顏色。

相鐵是一條鐵道線路，以臨海的港口城市橫濱為起點。所選的顏色需要最能表達讓相鐵獨一無二的那些特點，於是我們想到了藏青，可以讓人想起橫濱的海。

另外，我們的選擇也要基於這個項目的設計理念——安全、保障、優雅。雖然，安全和保障是鐵路公司必須提供的品質要求，但我們認為保持優雅也很重要。這就是我們多次測試不同深淺程度、找出最能體現品牌獨特性和優雅氣質的藏青色的原因。我們將這個顏色命名為橫濱藏青色（Yokohama Navy Blue），它最終也被指定為官方的品牌顏色。

橫濱藏青色不僅用在火車車廂的外皮，也用在了工作人員的制服上。它作為主導品牌形象的色彩，發揮著很重要的作用。此外，車廂的內部設計以一種別致的灰色調為主，是因為我們認為它不僅優雅，而且很受大眾喜歡，耐看的顏色也可以很好地遮蓋磨損的地方。

ga：最後，您有什麼話想對剛入行的設計師說嗎？

MM：我認為，「設計是一種解決問題的手段」。它可以非常精準地表達出你想傳達的東西，有效地表現特定想法或概念的魅力。商業上，我們經常通過「製造暢銷產品」來解決問題（大多數情況下，銷售額必須在實施設計之後增長，這樣我們才能說設計解決了問題）。

在我看來，既不美觀又不能解決一些實際性問題的設計，是沒有必要討論的，但是我認為美觀卻不能解決問題的設計同樣是不夠的。對於我自己，我想創作出既好看也能解決問題的設計。如果可以看到更多年輕設計師帶著相同志向從事設計，我覺得這是鼓舞人心的。

1. 相模鐵道 logo
2. 車廂內部環境

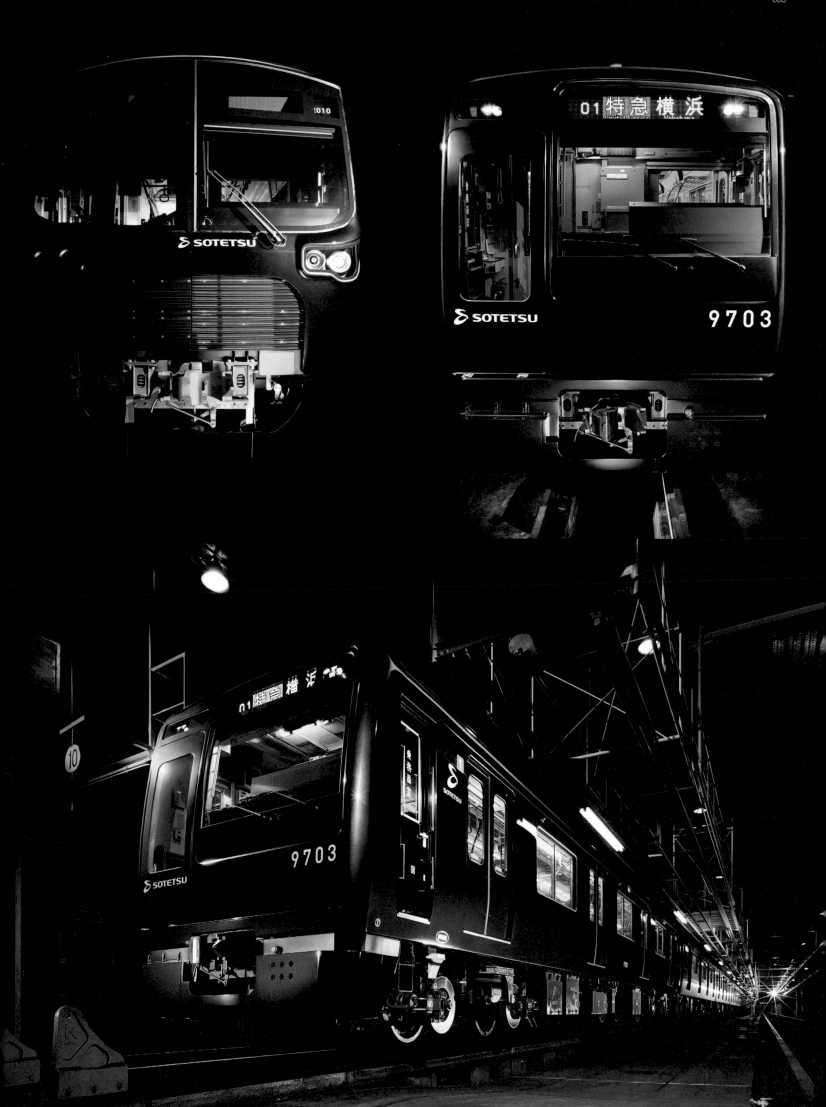

高田 Takada

唯 Yui

看似錯誤的配色，其實是尚未被發覺的觸動

經歷了高中入學考試的失敗，從桑澤設計學校畢業的高田唯在 2006 年成立了設計公司「Allright Graphics」，以自由、大膽用色的作品活躍於日本設計圈。在他的創作過程中，他認為首要應該考慮的是想要傳達的內容，然後才是美觀。對於設計中看似胡亂搭配的色彩，他有著自己獨特的理解。

高田唯：Allright Graphics 公司創始人

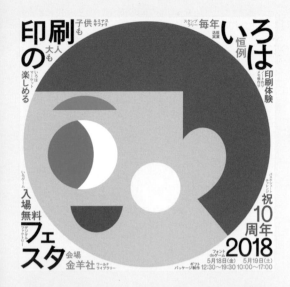

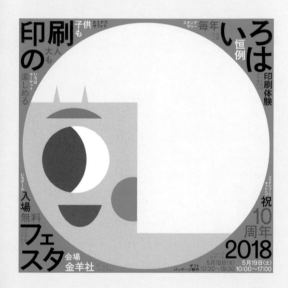

ga：高田先生，您好。您的作品在近年有了比較大的顛覆，特別是色彩的運用，請問這些大膽刺激的配色是從哪裡得到靈感的？

TY：2012、2013年前後，我認為出現一種前所未有的設計也不錯，我想試試不再依靠前輩們的作品來做設計。外出的時候，我開始有意識地關注一些街道上的宣傳招牌，或其他不遵循任何特定設計原則的事物。我從中獲得啟發，並想要挑戰用這些我所看見的東西來創造一個美麗的世界。比起教科書上的設計，還是非設計師做出來的作品令我發想更多。

ga：選色彩的時候有規則嗎？

TY：我會使用平常看起來不合視的搭配、平常不會選擇的顏色之類，在自己可以容忍的極限內進行試驗和遊戲。令人厭惡的舒適也好，令人舒適的厭惡也行。色彩是個體主觀的感受，但我想試探能夠與人共用的底線。設計過程中，我總是會考慮「這個色彩搭配又會怎麼樣？」之類的問題。

ga：在色彩實驗裡有遇到過難題嗎？

TY：客戶委託的專案都沒什麼大問題。在專案開始進行之前，我會深入理解客戶的訴求。有時我會在設計中進行一些容易理解的試驗，有時也會做點不容易被注意到的事情。總而言之，只要將自己的想法放進去，無論如何作品都可以完成。

印刷節（Iroha Festa）

設計公司：Allright Graphics
藝術指導：高田唯
設計師：高田唯、山田智美
插畫：田代卓
客戶：金羊社、Allright Printing

Iroha Festa 是關於印刷的活動節，每年舉辦一次。設計師高田唯受邀，與插畫師田代卓合作，為第十屆 Iroha Festa 製作了宣傳單。他們考慮到活動當日會有很多小朋友前來參與，所以採用了色彩豐富、充滿趣味的設計。

ga = 光體文化 ／ TY = 高田唯

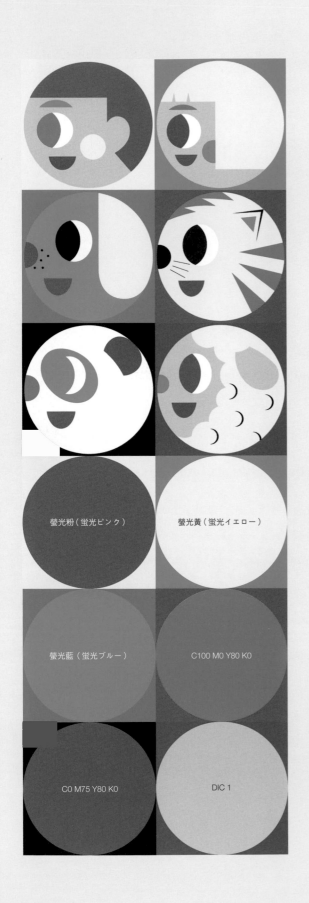

螢光粉（蛍光ピンク）

螢光黃（蛍光イエロー）

螢光藍（蛍光ブルー）

C100 M0 Y80 K0

C0 M75 Y80 K0

DIC 1

ga：對於您來說，色彩在設計裡充當了一個怎樣的角色？

TY：我想要在視覺上觸動到觀看者的情感，而顏色是達成這種觸動的要素之一（其他要素包括紙質、版式、文字、尺寸之類）。因此，我對於顏色的決定總是基於對記憶中顏色的想像和無意識的（或自然的）顏色組合規則。

大家想要知道關於我為何做出這些像出了錯一樣的顏色搭配，原因或許是在對還未知的觸動進行一種確認吧。

ga：您會擔心自己在設計上的靈感枯竭嗎？如果真的有那麼一天，您不想繼續從事設計工作了，您會做什麼？

TY：完全沒有。一切都在持續地變化，無論多少都還會有所發現。如果被困住了，那就從事物的另一面去探索，一定能看見新的風景。

C0 M100 Y60 K0

C100 M0 Y0 K0

C0 M0 Y100 K0

C0 M0 Y0 K100

C100 M0 Y100 K0

C0 M0 Y100 K0

DIC 620

龍宮物語

設計公司：Allright Graphics
設計師：高田唯
插畫：北條舞
客戶：劇團 Boogie*Woogie

這是高田唯較早期的作品，一家小型劇團的宣傳通告，即將
上演的是發生在日本沖繩的故事。設計和用色的靈感來自沖
繩當地一種叫「Awamori（泡盛）」的燒酒。

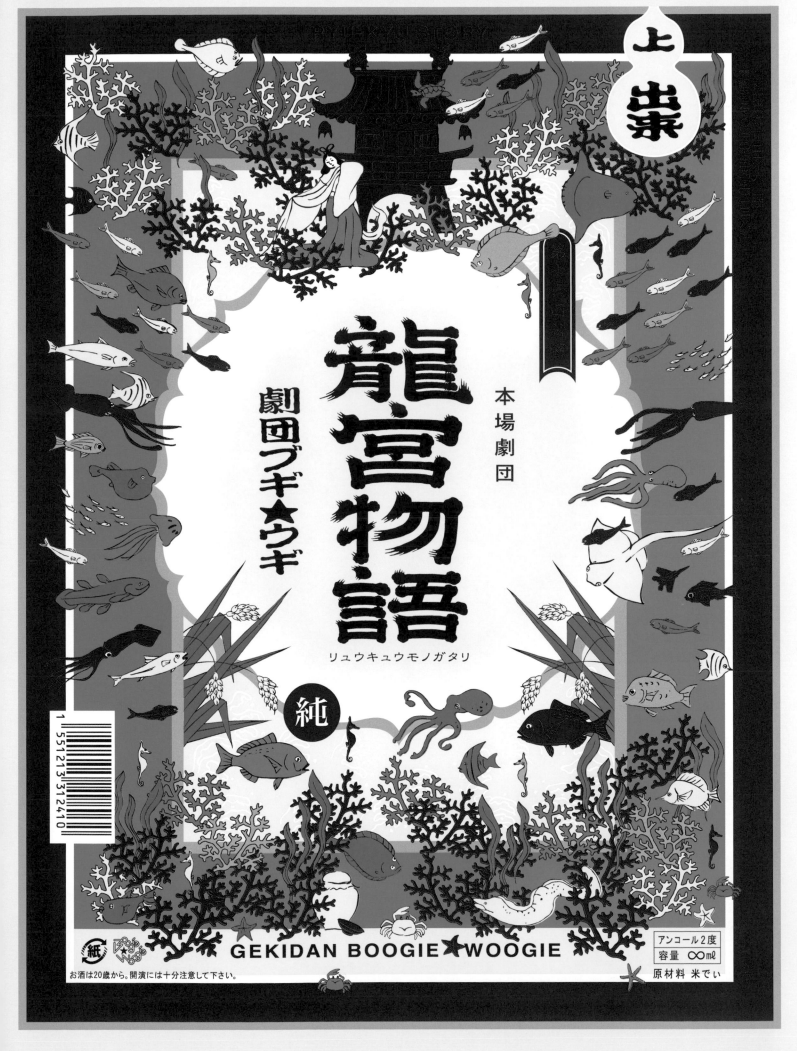

色　　彩　第四章　應　　用

粉 嫩 感

如何運用可愛色彩製造甜蜜

石黑篤史（Atsushi Ishiguro）

在情人節和白色情人節，你所看到的一切都是甜美的。為了在視覺上呈現這種感覺，OUWN 將甜食和女性用品作為平面元素，給日本時尚百貨公司 Parco 設計了這組廣告。畫面上添加的小眼睛令設計更俏皮可愛，也傳達著「改變我們看待情人節和白色情人節的方式」的想法。各式各樣的禮物像被賦予了生命，希望你進入他們那個神奇的世界。

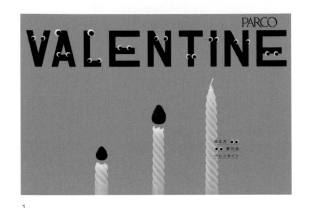

1

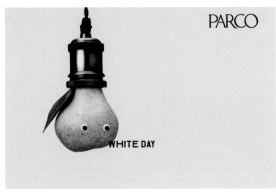

2

情人節與白色情人節

設計工作室：OUWN

藝術指導：石黑篤史

設計師：石黑篤史、Yumi Idei

客戶：Parco Space Systems Co.,Ltd

當接到這個項目的時候，您首先想到的是什麼？

事實上，就近幾年情人節的視覺設計來看，這個節日似乎不再只是關於男性和女性，反而超越了時代，充盈著一種令人快樂的、充滿愛的氛圍，整體印象向耶誕節趨近。所以我想利用 POP 廣告來營造出一種趣味和生動的印象。

為什麼情人節的視覺配色是粉紅色為主，而白色情人節則是藍色？

按照慣例，2 月 14 日是女性送禮物給男性的日子，而 3 月 14 日是男性給女性返送禮物的日子。於是，我鞏固了 2 月 14 日的大眾印象，以充滿少女感的粉紅和紅色為主；3 月 14 日則採用互補色藍色，以統一整體視覺效果。

2018 年的版本色彩比較簡單，物品和數字上的大眼睛特別可愛；而 2019 年的版本則有更多的色彩和各種圖案，如條形和波點。您是如何想到這樣設計的？有什麼用意嗎？

正如我之前所說，情人節不只是男女之間的節日。所以，「是否能從一個稍微不同的角度來表現這個節日，而不是一味強調『愛』或者『浪漫』這樣的字眼呢？」我帶著這個問題開始思考。這就是為什麼，我沒有思考陷入愛河的原因或過程，而是進一步思考：當人們戀愛之後，會發生什麼？我決定以一個幽默的方式來呈現這個問題的答案。而我所想到的就是展示人們是如何被興奮蒙蔽雙眼的。於是，我決定在構成這個設計的物品上加入一些惡趣味的元素，通過一雙大眼睛告訴大家，隨處可見的物品也能帶來意想不到的樂趣。

在 2018 年的版本裡，我傳達了一種概念：一個人是如何通過戀愛而改變看待事物的方式，當中包含著一種浪漫的印象。而在 2019 年的版本裡，我的主題從戀愛之情轉向家人和朋友之間的感激之情。為了傳達這一點，我採用多種圖案來暗喻多類人群，還添加了擬啞光的質感，以此製造送禮時的溫馨氛圍。

1. 2.14 情人節海報 其一（2018）

2. 3.14 白色情人節海報 其一（2018）

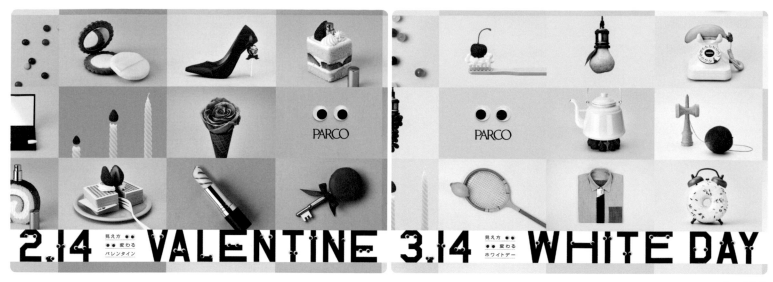

2018 年版本

添加在文字上的白色噪點給人一種「撒上糖霜」的聯想

通過調整「眼睛」的高低、間距、朝向，以避免重複元素的枯燥感。

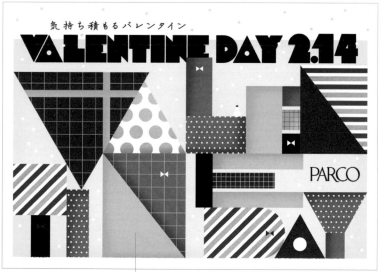

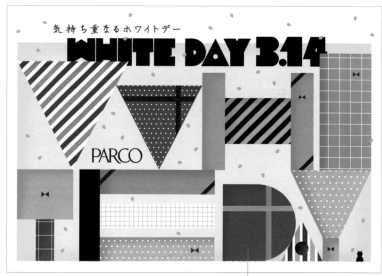

2019 年版本

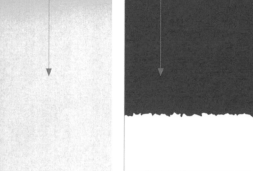

運用構成學原理，將點、線、面組合成畫面的主視覺。

底層肌理細節增添了質感　　在畫面邊緣進行了毛邊處理

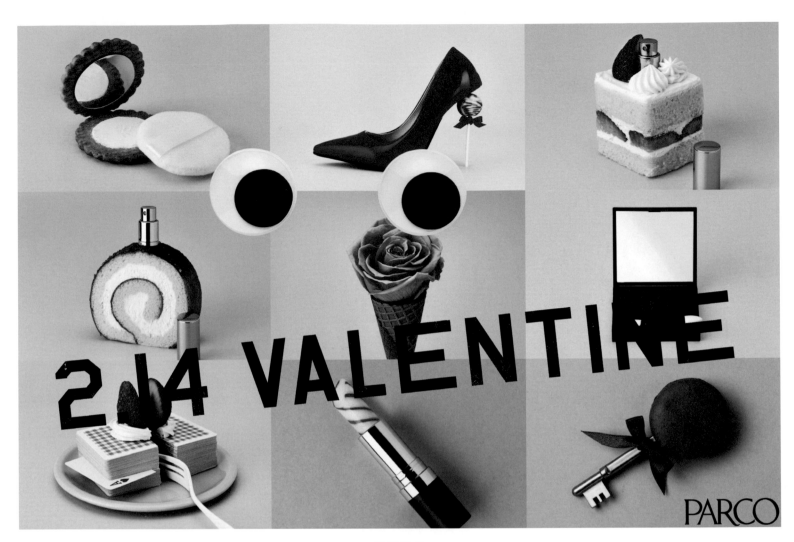

- 延展配色 -

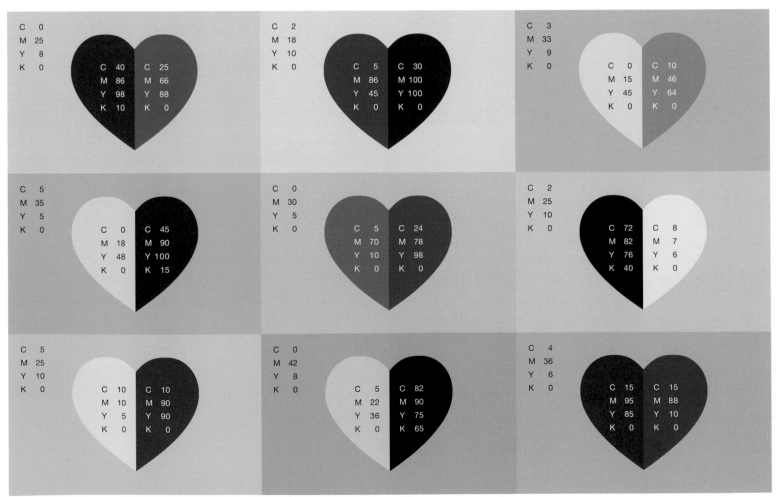

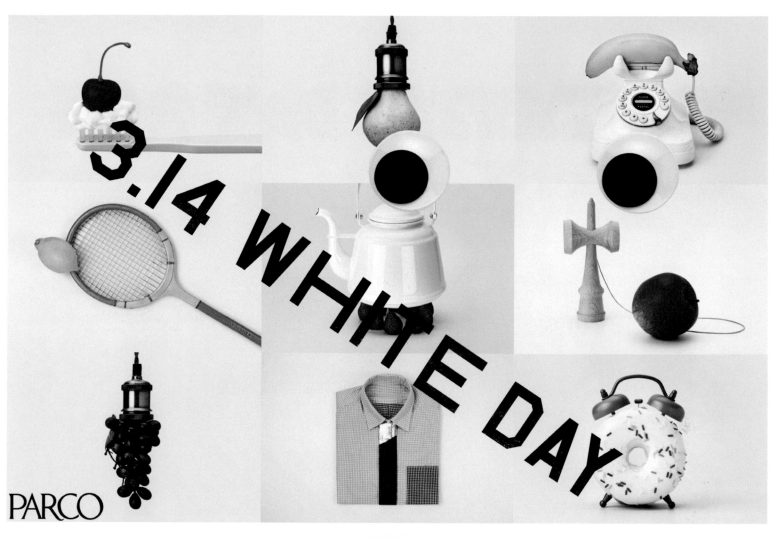

3.14 WHITE DAY

PARCO

- 延 展 配 色 -

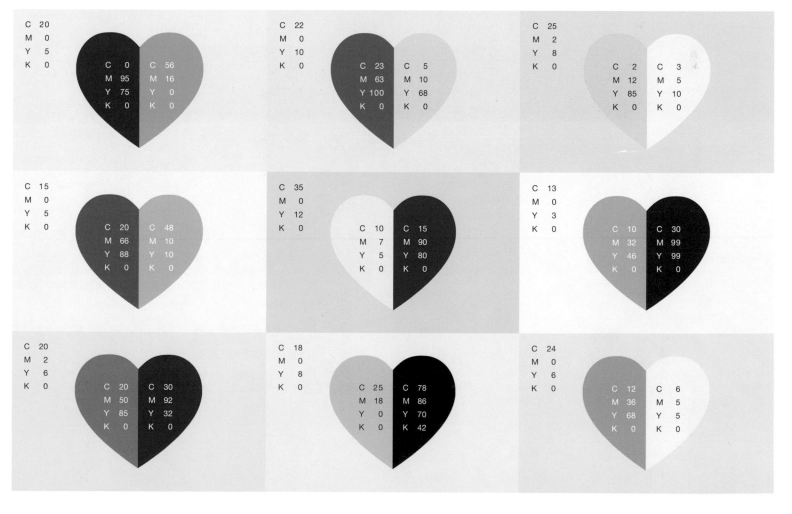

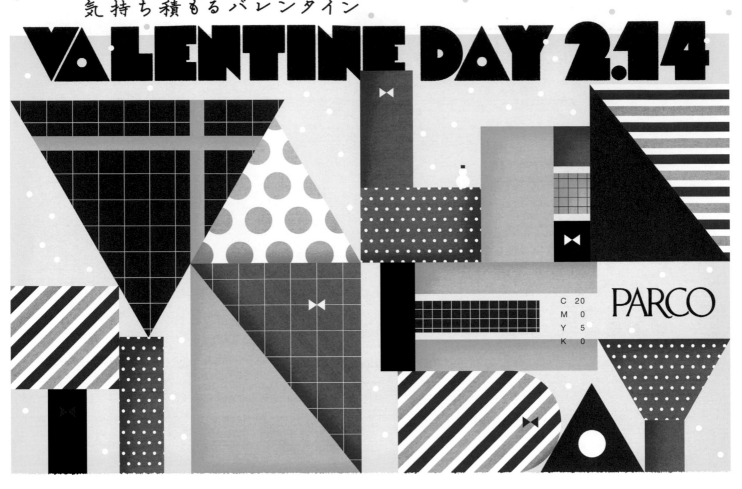

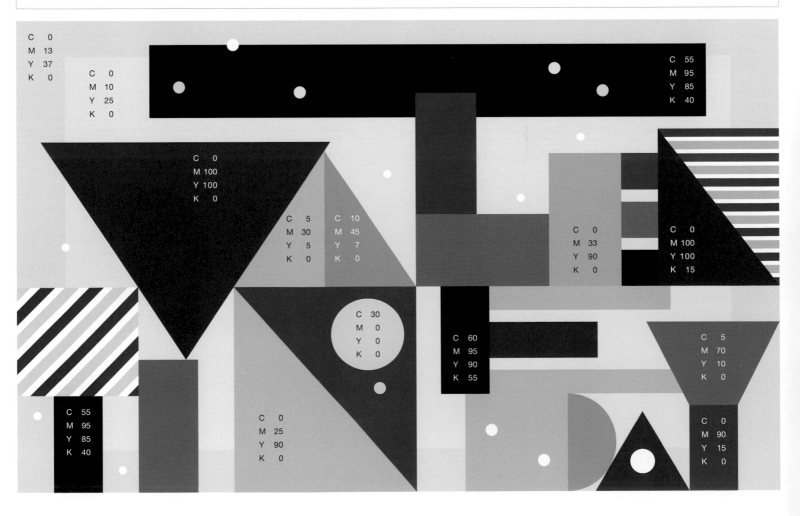

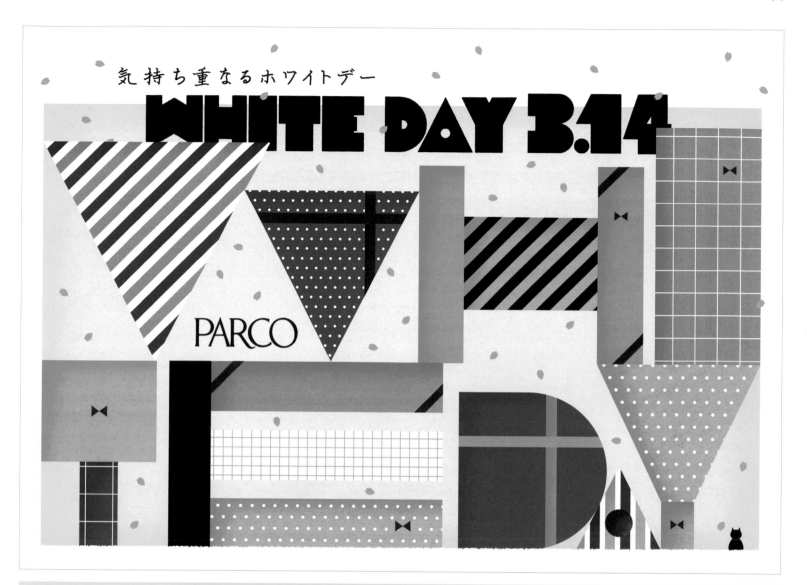

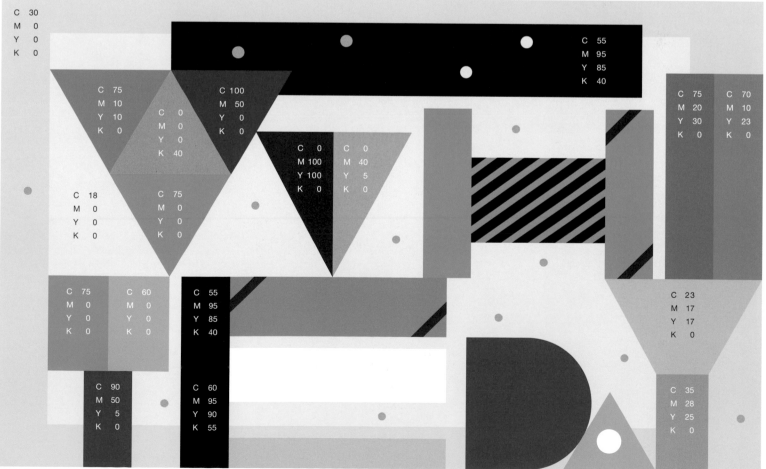

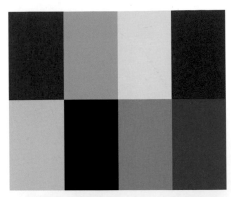

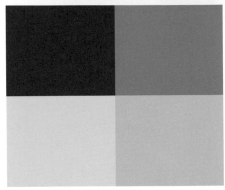

3

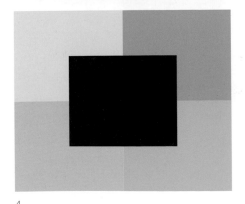

4

在同一平面裡，同時運用多種顏色很容易產生視覺混亂。如果我們想熟練運用色彩，有什麼方法和技巧嗎？

我認為在同一個視覺平面上運用多種顏色時，限制顏色的數量是很重要的。如果你限制顏色的數量，自然會產生整體上的統一感。同樣，設置顏色的範圍也很有必要，在同一範圍內運用大量的色彩，可能會造成混亂。但這可以通過平衡使用更多或更少的顏色來避免。另外，我相信，在一個較小範圍內，融入不同於其他顏色的深色，能令整體變得更加緊湊，並有助於避免視覺混亂。

在平日的設計工作中，您是如何運用色彩的？如何為每個項目獲得理想的配色方案？

在很多專案中，視覺印象的強弱跟個人處理手法有密切聯繫，所以在柔和的色彩和簡單的色彩都合適的情形下，我會更偏向選擇簡單的色彩。使用一個簡單的配色方案，通過將這些顏色調暗或調亮，從而制定和完善整個設計，這一方法是我的捷徑。

有的設計師認為，在平面設計中，色彩是為了輔助版式而存在的；有的則認為色彩比版式更重要。您是怎麼想的？色彩對您而言，意味著什麼？

色彩在平面設計裡是非常重要的。因為事實證明，顏色能影響思維，例如創造一種直觀的感覺，張力或弛力，都要靠色彩營造出來。但是，我也相信，基本理念與配色方案具有同等重要性。

設計師 Dieter Rams 總結過 10 條他認為一個好的設計應有的準則，其中最廣為人知的就是「Less, but better」（少，但是更好）。在您看來何為一個好的設計？一個好的設計應該具備哪些元素或特質？

一個好的設計是具有強大力量的，我認為道理如同「Less, but better」。是否能夠用最少的圖形進行交流取決於圖形的強度。我想，以最少的色彩、圖案、排字和材料來傳遞想法的力量，是邁向好設計的一步。

3．示例：在同一大小的區域內使用較少的顏色，會更顯統一。

4．示例：在較小範圍內，融入深色調的色彩能讓畫面看起來更緊湊、凝聚。

在做設計的時候，您也有自己的一些準則嗎？

我認為，我的設計的基礎是能夠充分運用邏輯嚴密的設計，清晰地傳達品牌等方面的突出概念；或者是以視覺競賽或產品包裝為代表的高度裝飾性的設計，描繪出歡愉和讓人享受的感覺。

您最喜歡的顏色是什麼？或者有沒有一種顏色會經常運用到設計裡？為什麼呢？

我喜歡黃色，不過我得承認起初我並沒有意識到這一點。不過，在 OUWN 成立的時候，黃色是我們網站的主色，也正因為這樣，大家都說一提到 OUWN 就會想到黃色。而且，在設計方面，黃色是一種可以吸引注意力的色彩。在日本，黃色和黑色的搭配會讓人聯想到建築工地附近的警示標誌，而搭配其他顏色可以傳達一些流行文化的概念。話雖如此，黃色比紅色調或其他類似的色調要柔和得多，所以我偏愛運用黃色。

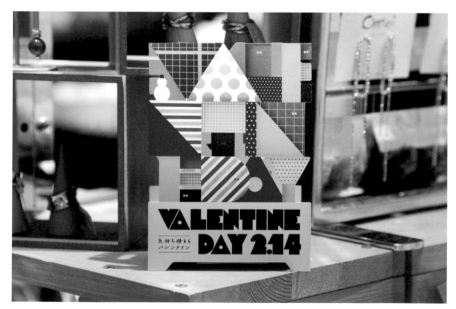

夏日 Chill All Night

設計師：Ruby Song ／ 客戶：善感少女俱樂部

這是善感少女俱樂部的初次演出，為了快速抓住觀眾的目光，海報主色系選用明亮、跳躍的色彩搭配。主視覺的概念是古怪浪漫的善感少女，所以女孩的頭髮採用了粉紅色，象徵少女的浪漫和迷人；藍色衣服暗示其浪漫中帶著細膩的憂鬱。拿掉她的面部表情，壓上「夏日 Chill All Night」的字樣，表示無論什麼樣貌的少男少女，在這裡都受到歡迎。

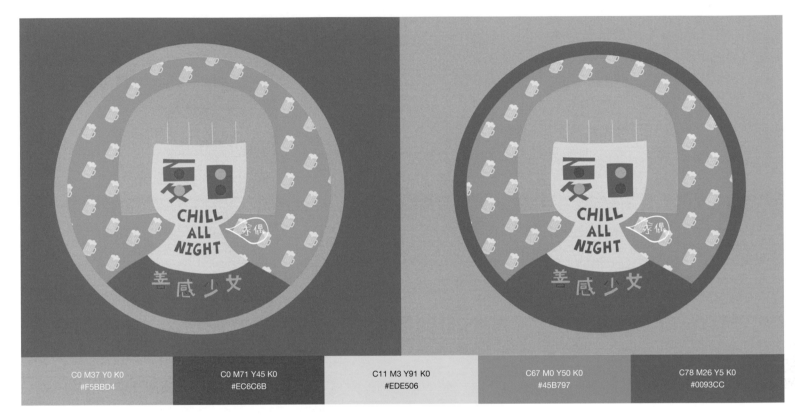

C0 M37 Y0 K0	C0 M71 Y45 K0	C11 M3 Y91 K0	C67 M0 Y50 K0	C78 M26 Y5 K0
#F5BBD4	#EC6C6B	#EDE506	#45B797	#0093CC

- 延 展 配 色 -

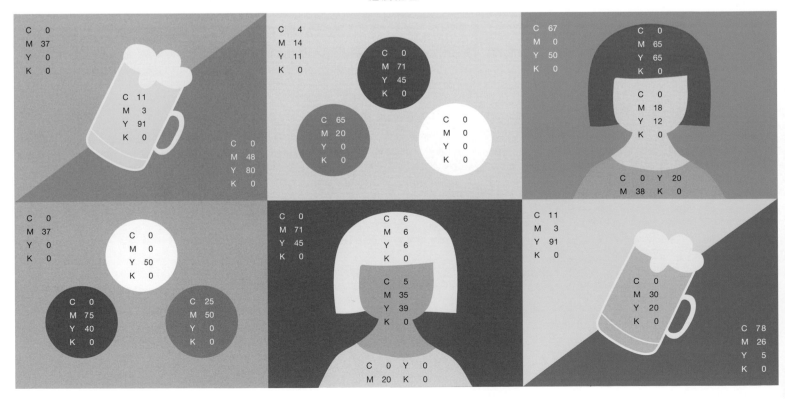

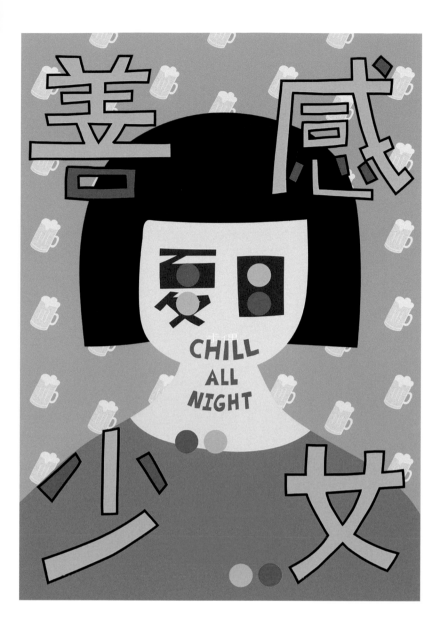

通過對橫平豎直的筆劃進行弧度增加、轉折部位簡化的處理，字體呈現一種稚拙的感覺。

有噪點　　　無噪點

噪點有助於提升畫面質感，但某程度上會降低原本色彩的明度與飽和度。因此在選色時，建議選擇比預想更純、更明亮的顏色。

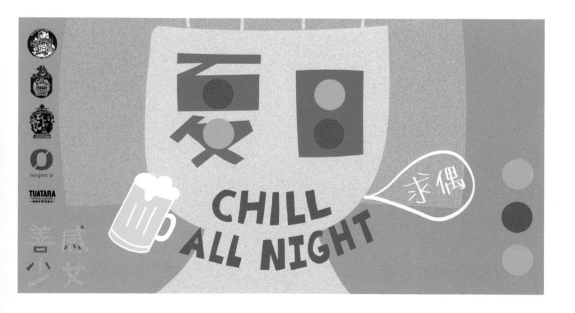

大肚腩餐吧

設計工作室：Gut Design Studio ／ 藝術指導：Magdalene Wong ／ 設計師：Magdalene Wong ／ 攝影師：Trisha Toh & Jeffrey Ling ／ 客戶：Buncit Bao Bar

Buncit 在馬來語中意為「大肚腩」，大肚腩餐吧（Buncit Bao Bar）是一家供應馬來西亞特色美食的「包」吧。作為「隨機食物店（Random Food Store）」的供應商之一，餐吧為馬來西亞吉隆坡的人們創造了一種現代的「吃包」體驗。在霓虹燈的燈光下，一個用手抓包的圖案，試圖用一種冷靜而幽默的方式來分享老闆標誌性的「大肚腩」的故事。

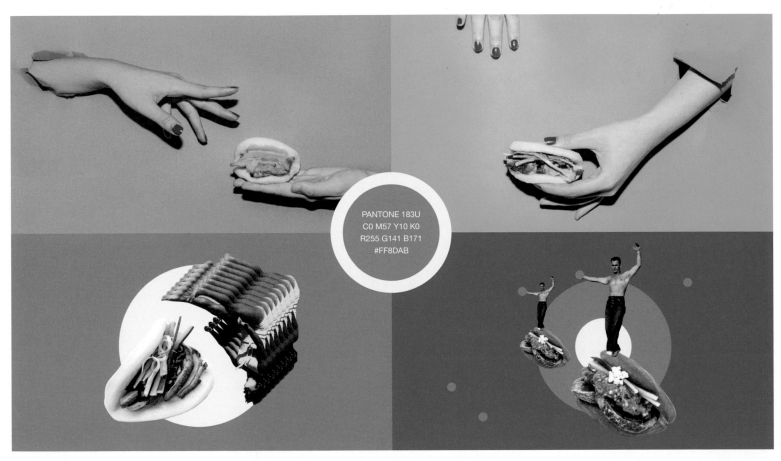

PANTONE 183U
C0 M57 Y10 K0
R255 G141 B171
#FF8DAB

- 延展配色 -

C 0 M 50 Y 0 K 0	C 0 M 14 Y 12 K 0	C 0 M 72 Y 2 K 0	C 10 M 6 Y 5 K 0	C 0 M 40 Y 90 K 0	C 0 M 59 Y 14 K 0	C 13 M 65 Y 0 K 0
C 0 M 57 Y 10 K 0	C 4 M 0 Y 29 K 0	C 1 M 1 Y 9 K 0	C 75 M 69 Y 66 K 28	C 55 M 0 Y 28 K 0	C 15 M 15 Y 15 K 0	C 64 M 24 Y 66 K 0
C 0 M 18 Y 5 K 0	C 30 M 50 Y 32 K 0	C 0 M 57 Y 10 K 0	C 17 M 7 Y 19 K 0	C 6 M 57 Y 67 K 0	C 84 M 36 Y 68 K 0	C 49 M 69 Y 58 K 0

餐廳 logo

插畫主視覺

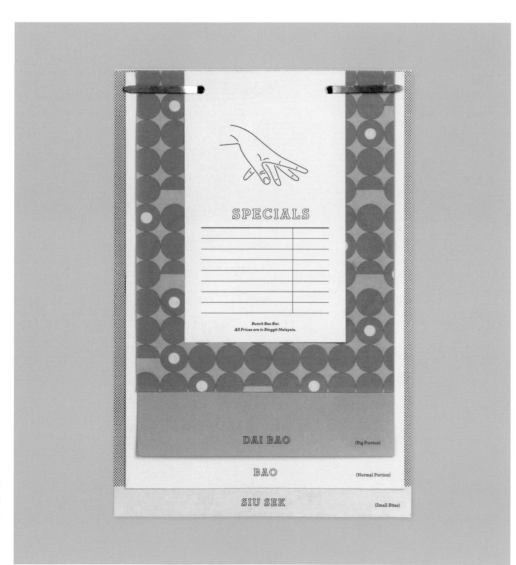

菜單設計

翻開的菜單內容

La Petite Sirène 小美人魚

設計工作室：ANGLE visual integration / 設計師：Hsieh Pei-Cheng / 攝影：WU2 creative limited company / 客戶：宏亞食品

這是宏亞食品所推出的結婚禮盒。主題強調「青春、海洋故事和幸福」，設計師在貝殼形的禮盒上面運用了海洋元素，描繪了一幅大海環繞美人魚和珍珠的畫面。表面燙銅和壓花設計的歐式裝飾圖案，呈現出更清晰的層次感，不僅增加了收藏價值，還將新婚夫婦的喜悅同樣帶給親朋好友。

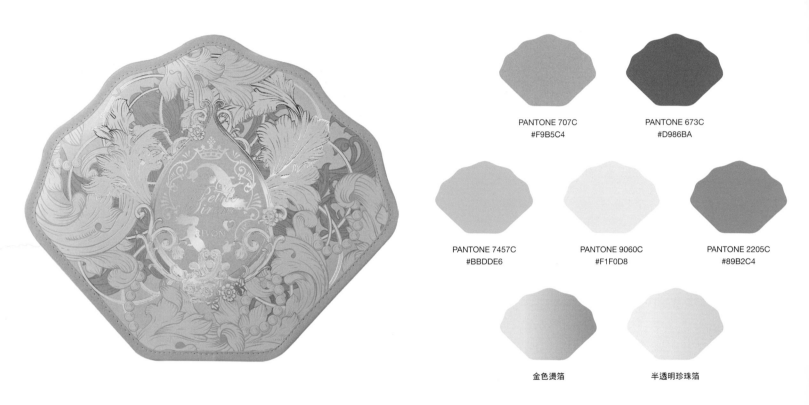

PANTONE 707C
#F9B5C4

PANTONE 673C
#D986BA

PANTONE 7457C
#BBDDE6

PANTONE 9060C
#F1F0D8

PANTONE 2205C
#89B2C4

金色燙箔

半透明珍珠箔

- 延 展 配 色 -

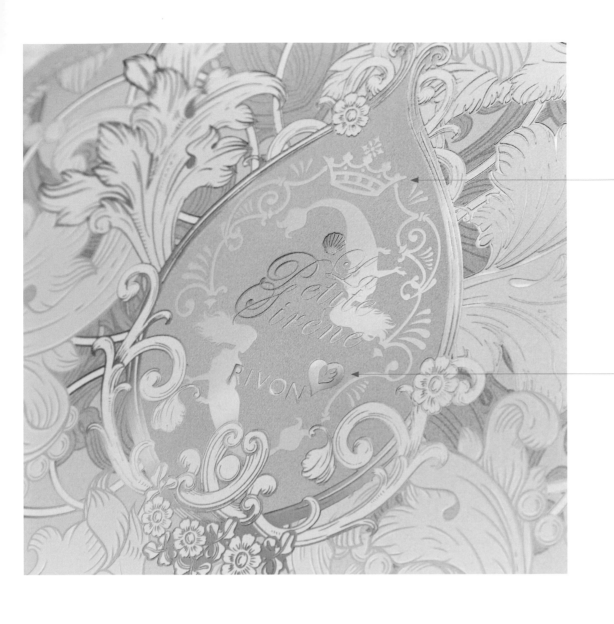

半透明的珍珠箔會使包裝表面原有的色彩變淺,並通過角度的變化,折射出特殊的光澤。

亮面的金箔能增強反射效果,與啞光的仿皮包裝盒形成強烈的質感對比。啞光的金箔則能更好地呈現金箔原有的金屬色澤。

● 復 古 感

如何處理柔和的顏色

Vian Risanto

SOI 是一家軟雪糕店,品牌概念源自越南小販廚房拖車「Nem N' Nem」,其品牌設計由設計工作室 Hue Studio 完成。整個設計方向反映了產品的核心理念——有趣、美味、如夢似幻。

1

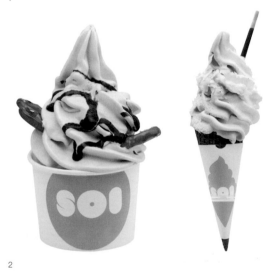

2

SOI 雪糕店

設計工作室:Hue Studio

創意指導:Vian Risanto

設計師:Vian Risanto、Adela Saputra

攝影:Jave Lee

客戶:SOI

當接到這個項目的時候,您首先想到的是什麼?

我們首先想到的是如何讓這個優質的冰淇淋品牌從其他競爭對手中脫穎而出,並擁有能夠代表品牌的獨特形象。我們也想到了 SOI 這個名字,簡短又容易記住,靈感分別來自軟雪糕的漩渦形狀、胖乎乎的甜甜圈,還有一種叫 Eclair 的條狀甜點(閃電泡芙)。

作品的色彩很柔和,您是否很擅長運用柔和的色彩?從哪裡獲得這個配色的靈感?

我們沒有運用柔和色彩的專家,但我們敢於在我們所有項目裡嘗試各種顏色。在這個項目中,SOI 是一家把軟雪糕放在脆皮筒或杯子裡,配上甜甜圈或者法式泡芙銷售的甜品店。我們希望整個品牌的改造和插圖風格能和產品保持一致,因此我們決定使用既能讓人聯想到甜品、又能代表冰淇淋顏色的柔和色彩。

插圖裡的小人很可愛,看起來像是在滑雪,這個是怎麼想到的?

我們從雪糕上面撒的小糖霜得到這個靈感。後來,我們進一步推動了這個想法。為了營造出一種異想天開的感覺,我們把這些小糖霜想像成在雪山上滑雪的小人。如果你仔細看,你還能看到雪怪 Yeti 也在其中滑雪。

作品中的漸變色運用得很好,為什麼會選用漸變的效果?

我們用漸變色是因為不想畫面看起來太平坦,想要增加點層次感,特別是在雪山上。我們總是基於品牌專案和主題選擇漸變色的。在這個作品裡,將一種顏色拉長到另一種顏色,就能營造出一個微妙的漸變色。

1. Eclair 閃電泡芙(https://unsplash.com/photos/tqk7XQyZ7OI)

2. SOI 的產品展示

以雪糕的雪頂作為畫面主體居中放置,並根據合理的物理走向繪製出滑雪路徑,從而形成合理的空間關係。

設計師考慮到了環境色對固有色的影響,在主體的高光處加入了天光色,讓整體更加和諧統一。

在畫面中加入明度更低的同類色,以此形成的漸變形式能有效增強立體感。

雪怪 Yeti 和滑雪摔倒的小人作為畫中的「彩蛋」,在相對重複的插畫元素裡增添了趣味性。

- 延展配色 -

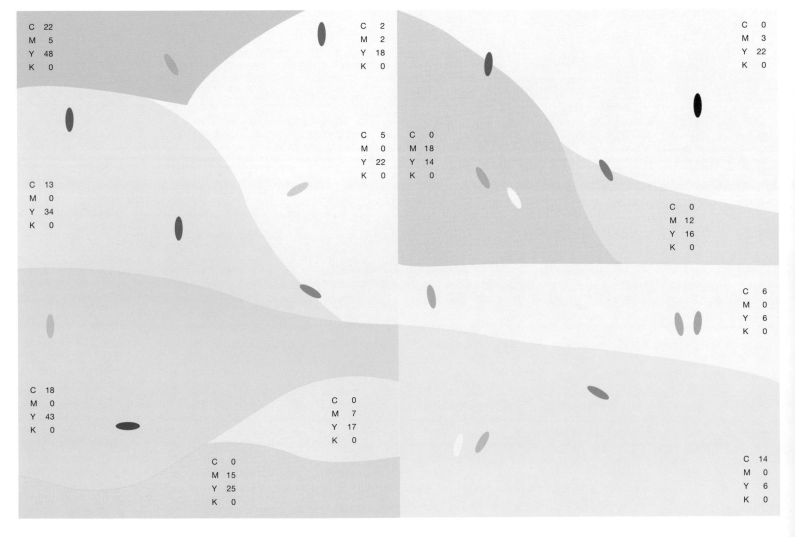

C 22
M 5
Y 48
K 0

C 2
M 2
Y 18
K 0

C 0
M 3
Y 22
K 0

C 13
M 0
Y 34
K 0

C 5
M 0
Y 22
K 0

C 0
M 18
Y 14
K 0

C 0
M 12
Y 16
K 0

C 18
M 0
Y 43
K 0

C 6
M 0
Y 60
K 0

C 0
M 7
Y 17
K 0

C 0
M 15
Y 25
K 0

C 14
M 0
Y 60
K 0

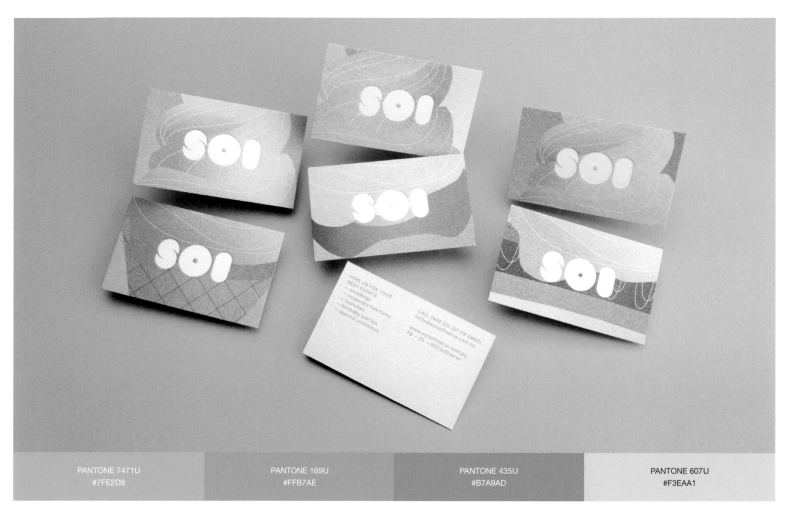

PANTONE 7471U	PANTONE 169U	PANTONE 435U	PANTONE 607U
#7FE2D8	#FFB7AE	#B7A9AD	#F3EAA1

- 延展配色 -

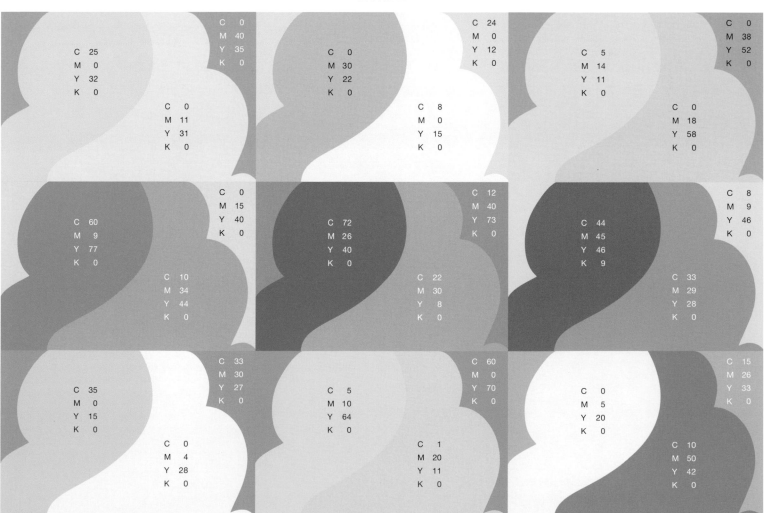

3

4

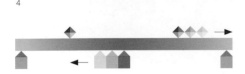

5

但實際操作起來是不容易的，有時候漸變色運用得不好，會令畫面看起來不夠整潔、有點髒髒的感覺。如果想要靈活運用漸變色，有什麼技巧可以分享一下嗎？

我想關鍵是要用對顏色，這樣混合起來才會好看，顏色之間的距離是影響因素。如果需要印刷，可以告訴印刷廠你的顧慮，他們能提供幫助，要確保作品能按照你的設想呈現出來。

在平日的設計工作中，您是如何運用色彩的？如何為每個項目獲得理想的配色方案？

要得到項目的理想配色方案，就必須瞭解品牌或者專案的目標，以及它的目標市場。瞭解以後，我們嘗試找出符合品牌調性、在目標市場裡有代表性、並且吸引大眾的顏色。葉子的顏色不能總是綠的，加點想像力，大膽地選擇色彩。不需要害怕運用色彩，在調色板上構思一下。

有的設計師認為，在平面設計中，色彩是為了輔助版式而存在的；有的則認為色彩比版式更重要。您是怎麼想的？色彩對您而言，意味著什麼？

版式和色彩同樣重要，它們是相輔相成的。我們喜歡將所有設計項目視為整體平面設計的構件，缺少了一個，設計則無法正常運作。色彩可以喚起情感、吸引人們的注意，版式也是如此，都是品牌塑造的重要組成部分。對於一個品牌來說，在其所屬領域有效地「擁有」一種顏色，可以增強競爭優勢，實現即時識別，讓品牌或產品立刻脫穎而出。

設計師 Dieter Rams 總結過 10 條他認為一個好的設計應有的準則，其中最廣為人知的就是「Less, but better」（少，但是更好）。在您看來何為一個好的設計？一個好的設計應該具備哪些元素或特質？

好的設計不僅僅是看起來美觀，還要將正確的資訊傳遞到目標受眾，正如 Louis H. Sullivan 所說的「形式跟隨功能（Forms follow function）」。總的來說，設計是用來解決問題的。如果問題沒有得到解決，即使好看，也只不過是未完成的作品。

3. 示例：選擇相對飽和、鮮亮、相近的色彩更容易呈現好的漸變效果。

4. 示例：漸變中的顏色要保持一定的距離，否則會出現下圖中生硬的過渡。

5. 漸變幅度可通過移動電腦軟體裡漸變模組的滑塊進行調整。

在做設計的時候，您也有自己的一些準則嗎？

我們喜歡用創意解決問題，創造有效和量身定製的設計方案，來吸引、激勵大眾，讓他們得到啟發。所有我們設計出來的東西都必須能解決一個明確的問題，或者在預算內實現目標，不管客戶是否滿意其結果。

您最喜歡的顏色是什麼？或者有沒有一種顏色會經常運用到設計裡？為什麼呢？

很難去選出最喜歡的顏色，因為我們很喜歡玩各種顏色。我們的目標是為每個專案提供不同的方案，總會嘗試各種我們從來未使用過的色彩搭配。如果真的要選一個最喜歡的顏色，那就是 Pantone 639U，因為這是我們 Hue Studio 的藍色。它象徵著信任、忠誠，營造了一種平靜的感覺，我覺得 Pantone 639U 是一種完美的藍色色調。除了工作室的品牌，印象中好像沒有在其他設計中用過它了。

6. Hue Studio 的 logo（此處為四色呈現）。

7. SOI 專案的海報設計。

閣樓裡的燈

設計工作室：Hue Studio ／ 藝術指導：Vian Risanto ／ 設計師：Vian Risanto、Adela Saputra ／ 攝影：Jave Lee ／ 客戶：Lights in the Attic

閣樓裡的燈（Lights in the Attic）是一家位於澳大利亞墨爾本市郊的咖啡店，室內有一面低矮、裸露的天花板，並襯有牛仔布窗簾與圓形吊燈。Hue Studio 為其創建了品牌視覺，設計的靈感來源於店名本身。整個品牌的特別之處就是用顏色來營造一種視覺效果，類似落在牆面上的光暈，呼應了店內菜單上的標題「Something Lighter, Something More」（更亮的，更多的）。

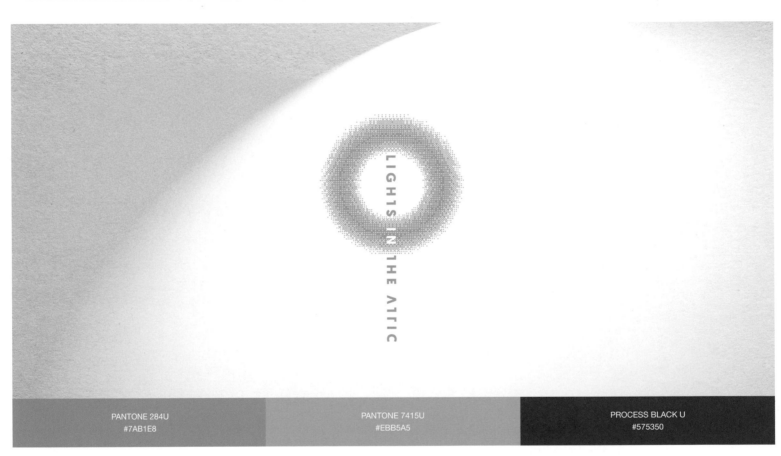

| PANTONE 284U
#7AB1E8 | PANTONE 7415U
#EBB5A5 | PROCESS BLACK U
#575350 |

- 延展配色 -

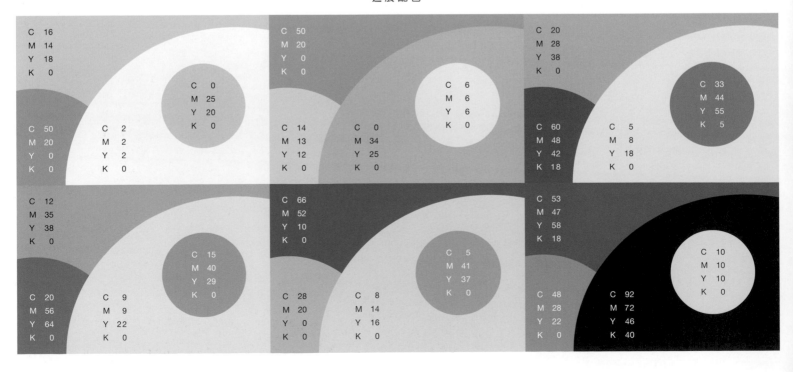

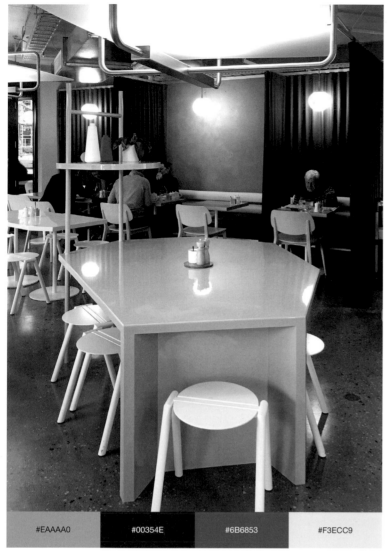

| #EAAAA0 | #00354E | #6B6853 | #F3ECC9 |

設計師在品牌延展和室內設計上都採用了相同的配色方案,以保持品牌
識別的一致性。

菜單延續品牌 logo 的設計風格,文字採用無襯線字體。

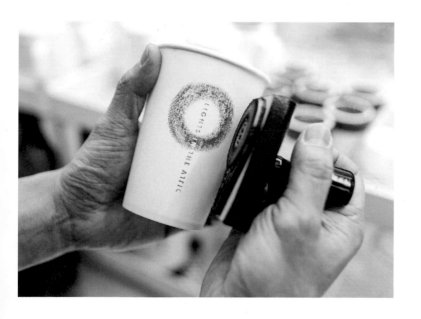

設計師利用疏密不一的網點來類比擴散的光暈,其邊緣處因網
點的增減形成了如「+」的小圖形,形狀如同星芒。

文明堂長崎蛋糕

設計公司：Knot for Inc. / 藝術指導：Taki Uesugi / 設計師：Taki Uesugi、Saki Uesugi / 插畫：Saki Uesugi / 客戶：文明堂總店

文明堂是 1900 年成立於日本長崎的和果子老鋪。日本過去曾有一段閉關鎖國的時期，當時，長崎的出島是日本唯一可以與外國進行直接貿易的地點。長崎蛋糕就是在這一本土文化與各種外來文化交融的背景之下誕生的。設計公司 Knot for Inc. 受到文明堂的委託為其長崎蛋糕產品製作新的包裝設計，每個包裝都蘊含著這家店的歷史和長崎文化。

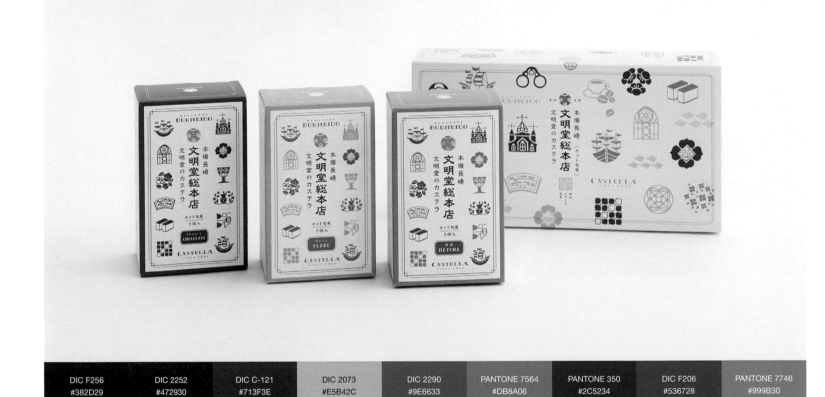

DIC F256	DIC 2252	DIC C-121	DIC 2073	DIC 2290	PANTONE 7564	PANTONE 350	DIC F206	PANTONE 7746
#382D29	#472930	#713F3E	#E5B42C	#9E6633	#DB8A06	#2C5234	#536728	#999B30

- 延展配色 -

巧克力味　　　　　　　　　　　　原味　　　　　　　　　　　　抹茶味

本場長崎
文明堂総本店
文明堂のカステラ

設計師選用低飽和度的色彩、中置式的構圖、傳統紋樣，再搭配手寫字體或古典襯線字體，充分展現復古的韻味。這樣的設計風格非常適合歷史悠久的品牌。

與劇院泰坦的盛大旅行

設計工作室：Hsuyihua Design / 設計師：Yihua Hsu / 客戶：台中歌劇院

這是台中歌劇院舉辦的《秋天遇見巨人》系列活動的視覺概念方案，世界11組劇場巨擘受邀於2018年秋天匯聚該劇院進行演出。視覺上，泰坦巨人的形象既像是在劇院內，從內部注視院外象徵來自世界的巨人們；同時也像是臥在窗外，窺視著劇院內部，而玻璃牆上反射出它的倒影，象徵巨人也期待著觀眾們的到來。

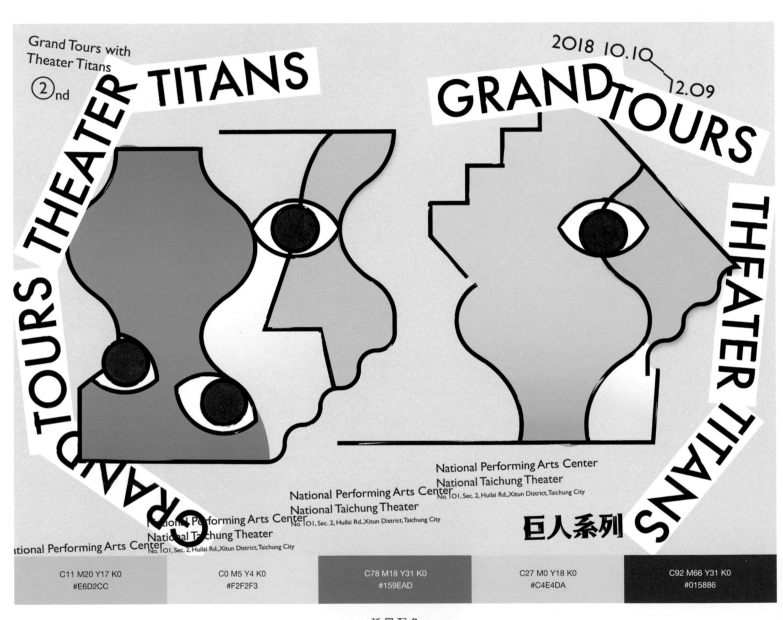

C11 M20 Y17 K0	C0 M5 Y4 K0	C78 M18 Y31 K0	C27 M0 Y18 K0	C92 M66 Y31 K0
#E6D2CC	#F2F2F3	#159EAD	#C4E4DA	#015886

- 延展配色 -

Grand Tours with
Theater Titans

②nd ————————

National Performing Arts Center
National Taichung Theater
No. 101, Sec. 2, Huilai Rd., Xitun District, Taichung City

2018 10.10 ————
12.09

GRAND TOURS
THEATER TITANS

THEATER 巨人系列
TITANS

巨人系列

設計師採用骨架厚重、邊角銳利的
字型來凸顯主題；通過對筆劃轉折
處進行漸變處理，強化字體的立體
感；並通過添加噪點類比金屬質
感。

NS

使用的英文字體為 Futura，在此基
礎上也增添了斑駁的細節紋理。

海報底色為大面積的灰色，搭配飽和度偏低的青色、藍色和米色，使得整體色調偏冷。此外，在豐富的
肌理細節的襯托下，海報呈現了一種簡約低調的復古感。

| 噪點 | 漸變 | 網點 | 斑駁 |

設計師在細節上運用了不同的肌理，令海報富有層次。

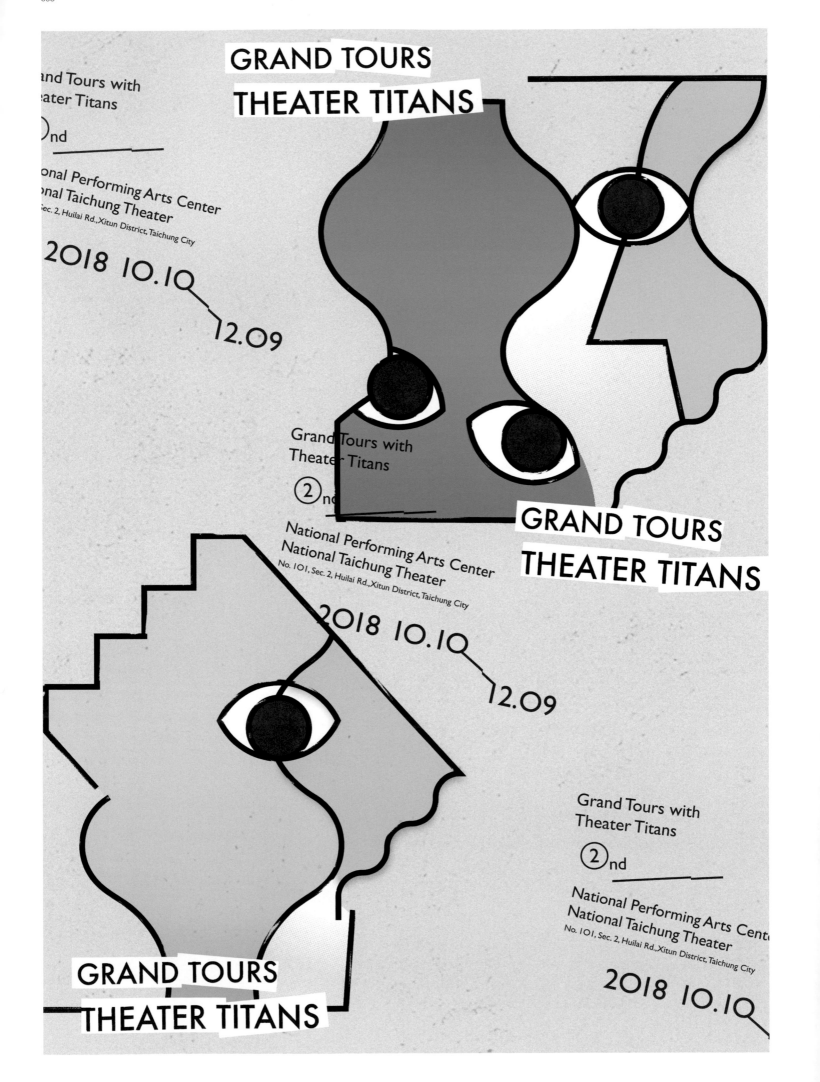

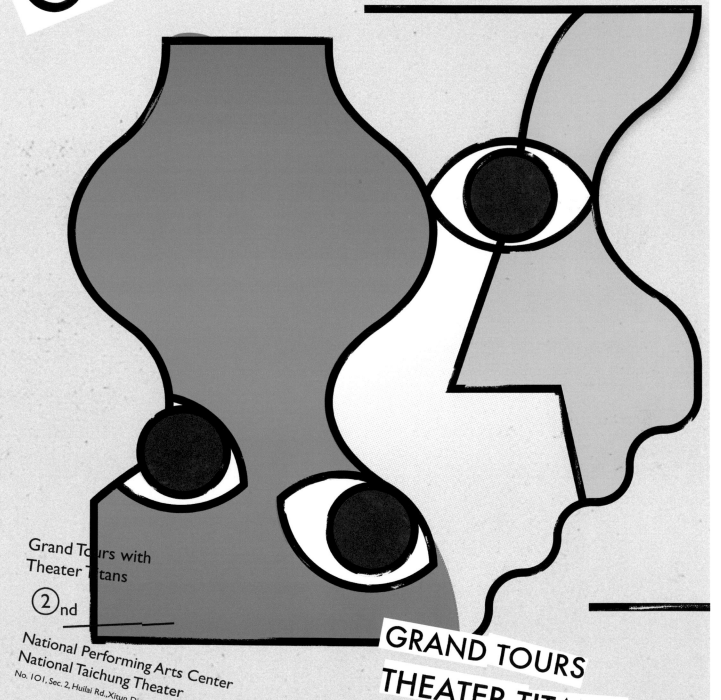

Grand Tours with
Theater Titans

②nd

National Performing Arts Center
National Taichung Theater
No. 101, Sec. 2, Huilai Rd.,Xitun District, Taichung City

2018 10.10
12.09

GRAND TOURS
THEATER TITANS

海德公園讀書俱樂部

設計師：Vincent Visciano ／ 客戶：海德公園讀書俱樂部

這是英國倫敦海德公園讀書俱樂部（Hyde Park Book Club）的一系列活動海報。為了紀念第二年的活動也在同一場地舉辦，設計師 Vincent Visciano 將過去所有活動都在同一張海報設計裡呈列出來。

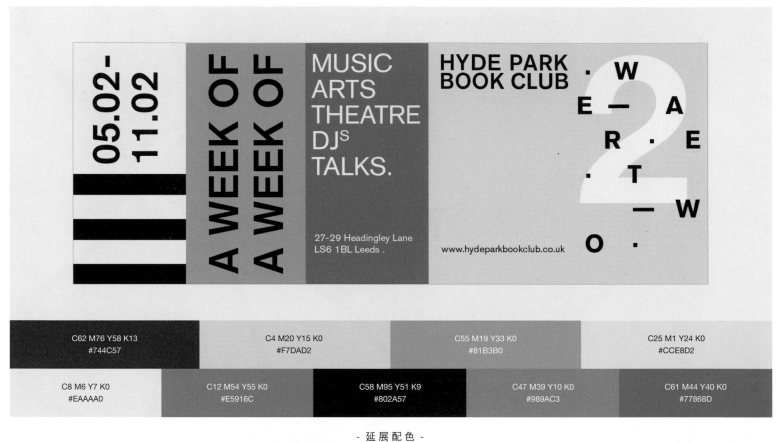

C62 M76 Y58 K13 #744C57	C4 M20 Y15 K0 #F7DAD2	C55 M19 Y33 K0 #81B3B0	C25 M1 Y24 K0 #CCE8D2	
C8 M6 Y7 K0 #EAAAA0	C12 M54 Y55 K0 #E5916C	C58 M95 Y51 K9 #802A57	C47 M39 Y10 K0 #989AC3	C61 M44 Y40 K0 #77868D

- 延展配色 -

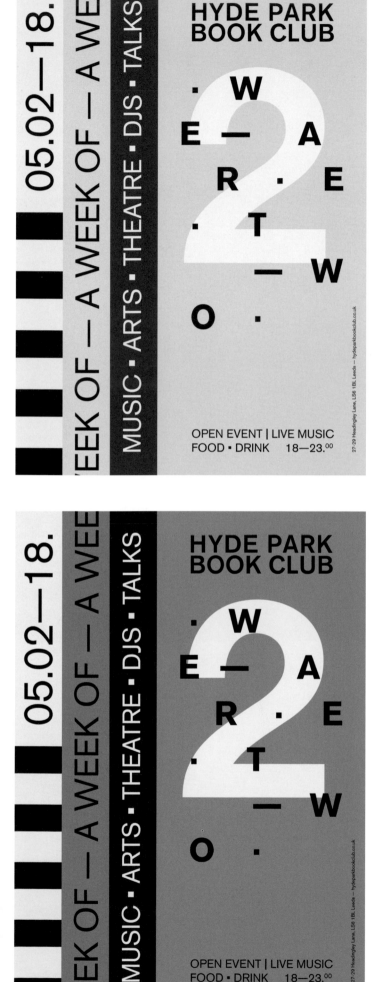

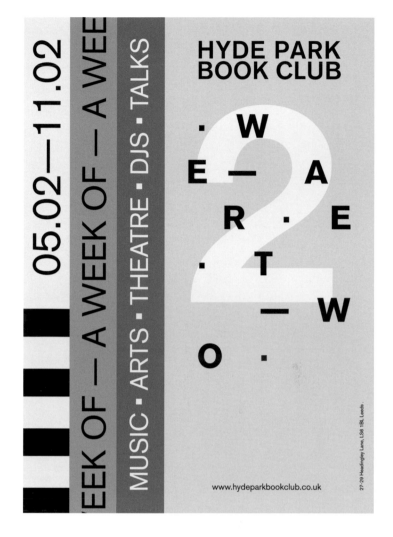

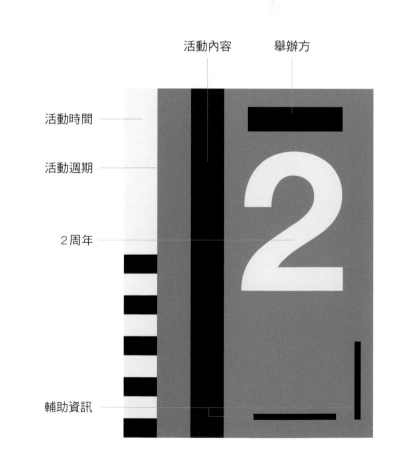

清 淨 感

如何運用色彩營造清新氛圍

松永美春（Miharu Matsunaga）

這是為日本清酒廠 KURAYA 的品鑒活動「2018 年日本清酒 Matsuri」設計的海報和帶有活動場地資訊的「冒險」地圖。設計師松永美春把清酒的釀造過程詮釋為一場冒險，而釀酒者正在探索像酒瓶一樣的地球。這一視覺設計打破了日本清酒的傳統印象，不僅是中老年人的清酒愛好者，許多二三十歲的年輕人也受到吸引，來瞭解當前的清酒產業。

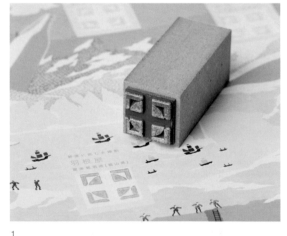

1

清酒冒險

設計師：松永美春

插畫：Sala Kakizaki

客戶：Kuraya Inc.

1. 活動海報預留了蓋章打卡的空白區域

這個項目是如何開始的？

我負責日本清酒節這個項目已經四年了。最初這只是一個很小的專案，慢慢地，我們團隊和客戶建立了很好的合作關係，彼此尊重，項目的主辦方鼓勵我們做一些與眾不同的方案出來，對這個項目做出一些挑戰。這項目變得越來越大，一年比一年有趣。

作品的色彩給人一種乾淨、清爽的感覺，您是從哪裡得到的配色靈感呢？

很高興聽到這樣的評價，其實插畫在定色的時候有點困難。首先，插畫師 Sala Kakizaki 畫了一些草稿圖，我們再對此給出回饋，這個過程中配色的修改至少有三次，我們不斷討論怎樣才能讓插畫的顏色儘量地少。Sala Kakizaki 的插畫一般都是顏色豐富的，而我想在這次的項目上嘗試一下簡單的色彩。

為什麼要讓擅長運用豐富色彩的插畫師用儘量少的色彩來給專案設計插畫？基於什麼準則確定了終稿？

今年的設計，我想做一組看上去很沉著的插畫，但是以一種更有趣的方式表達出來。我知道 Sala Kakizaki 的插畫很美，所以少一些色彩搭配會令設計的整體性更好。插畫師和我討論過後一致決定這次的用色，標準就是顏色之間要和諧統一。

2017 年您參與了 North Kingdom 的專案，在瑞典生活和工作了一段時間。對於北歐設計，您怎麼看？這次工作經驗是否影響了您的設計風格？

我在日本電通公司工作了八年，後來在 2017 年的時候得到了一個在瑞典的 North Kingdom 實習的機會。這件事讓我意識到，原來日本和北歐是如此不同。回到日本一段時間後，我決定再去一次瑞典，於是我申請了瑞典的數字創意商學院 Hyper Island 的「Design Lead」的數位技術培訓專案，並分別在設計工作室 Bedow 和國際數字創意機構 B-reel 完成了實習。我認為，北歐廣告投放的設計是真的漂亮，比起亞洲高明許多。例如在日本，數位廣告有時會捎帶過多的資訊內容。我深受在瑞典一起共事過的藝術總監和設計師們的影響，他們真的很棒，經驗很豐富。

C 42
M 30
Y 34
K 0

C 45
M 7
Y 0
K 0

C 16
M 0
Y 3
K 0

C 25
M 0
Y 11
K 0

C 42
M 27
Y 0
K 0

C 79
M 49
Y 1
K 0

2

有的設計師認為，在平面設計中，色彩是為了輔助版式而存在的；有的則認為色彩比版式更重要。您是怎麼想的？色彩對您而言，意味著什麼？

版式和色彩都擁有力量。如果你失去其中一個，你的設計便失去一種力量。色彩是一種交流方式，是你希望人們感受到的事物；而版式是聲音，是你想向人們表達的東西。同時擁有這兩種力量是件好事。

設計師 Dieter Rams 總結過 10 條他認為一個好的設計應有的準則，其中最廣為人知的就是「Less, but better」（少，但是更好）。在您看來何為一個好的設計？一個好的設計應該具備哪些元素或特質？

保持簡單吧，人們不喜歡複雜的溝通。好的設計能令人感到時間靜止；保持有趣，無聊是設計的敵人；漂亮的排版是設計師的責任，不要浪費精力在多餘的東西上。

在做設計的時候，您也有自己的一些準則嗎？

如果你想做出出色的設計，設計的預算、進度安排以及如何向客戶商談你的設計，這些都同樣重要。當你在構思設計方案的時候，你的想法要放在首要位置。在設計過程中，會遇到意料以外的事情而不得不修改方案。但無論如何，堅持你的想法，你的設計就是你想法的反映。你的小小世界是有趣的，不要忽視自己的想法。

對新入行的設計師有什麼建議嗎？

我會建議在每次做設計的時候都嘗試一些新的東西，儘量不重複同樣的設計。去瞭解世界上現有的設計和設計歷史，例如收集你喜歡的書籍、藝術品、照片，這在將來說不定會有機會用到。開始做設計以來，我做出過一些嶄新的事物，但我仍然覺得我在模仿那些曾經見過的東西。要嘗試從你的本質上不斷加入新的東西進去，這很重要，也是設計的艱辛之處。

您最喜歡的顏色是什麼？或者有沒有一種顏色會經常運用到設計裡？為什麼呢？

其實我沒有最喜歡的顏色。如果要我說喜歡的顏色的話……那應該是白色吧。白色總能搭配每種顏色，就像雪一樣，本身就很美，能表現出空曠、寧靜和感性的氛圍。

3

4

5

被從「幾乎不存在」的角度看待的社會話題

設計公司：direction Q Inc. / 設計師：Akiko Numto / 插畫：Saki Soda / 客戶：Taba Books

這是一本關於性暴力和女性權利的書籍，由一位女性作者撰著。設計師 Akiko Numto 使用清新優雅的淺色來設計此書，而不是常用於表達力量和憤怒的亮粉色、紅色或黑色等。這一配色方案使此書在其他同題材作品中脫穎而出。此外，它的顏色令書本顯得休閒而隨意，所以正在準備學習一些女權主義的人也可以毫無心理負擔地購買它。

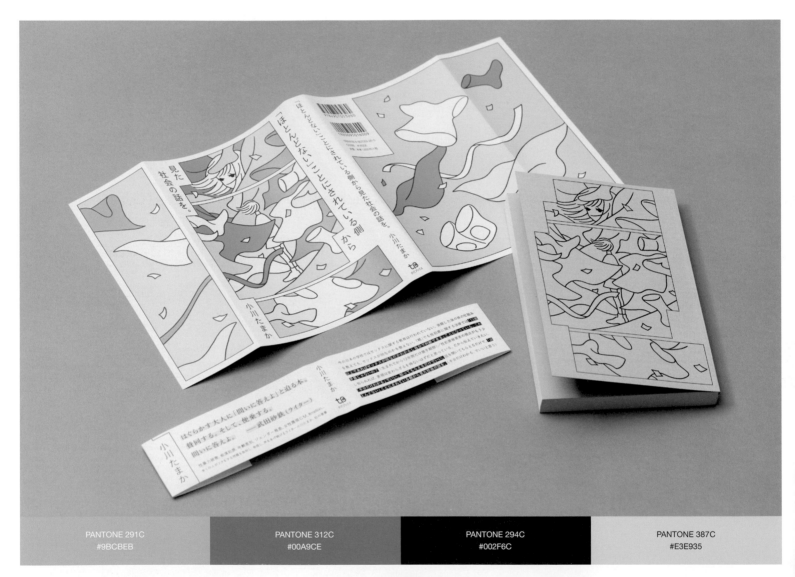

PANTONE 291C	PANTONE 312C	PANTONE 294C	PANTONE 387C
#9BCBEB	#00A9CE	#002F6C	#E3E935

- 延展配色 -

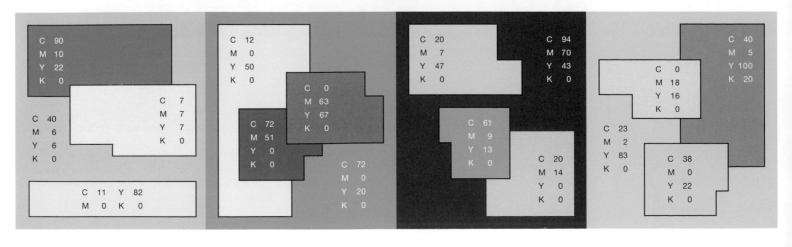

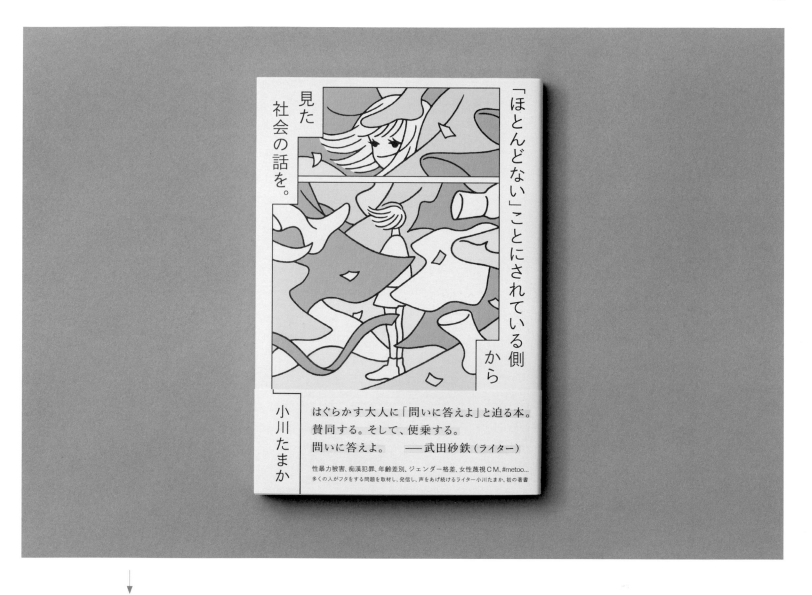

模擬書腰去色的效果

黃色不僅突出了書腰上的推薦語，還與插畫中的色彩相呼應，進而避免了因白色過多而顯得寡淡的視覺效果。

書衣的插畫以不同色相、明度的藍色為主導色，再搭配偏冷的黃色調和畫面，呈現出清新的色彩感覺。內封用灰色紙張進行單色印刷，圖形與書衣保持統一。

《魚水之交》第三季 盤索里

設計工作室：Studio Dasol ／ 創意指導：Hyoseon Choi ／ 設計師：Dasol Lee 客戶：首爾敦化門國樂堂

《魚水之交》是韓國傳統國樂表演者和首爾敦化門國樂堂共同製作的一場傳統歌舞演出。設計師 Dasol Lee 利用簡單的色彩和圖形元素，抽象表達演出名稱中「魚不能離開水」的含義。他將這些重疊的彩色圓圈解釋為魚在水中游動而泛起的波紋。此外，第三季主題「盤索里（Pansori，一種韓國傳統曲藝）」中的「索里（Sori）」意為「聲音」，而延展開來的圓形也可以表示聲音的波長。

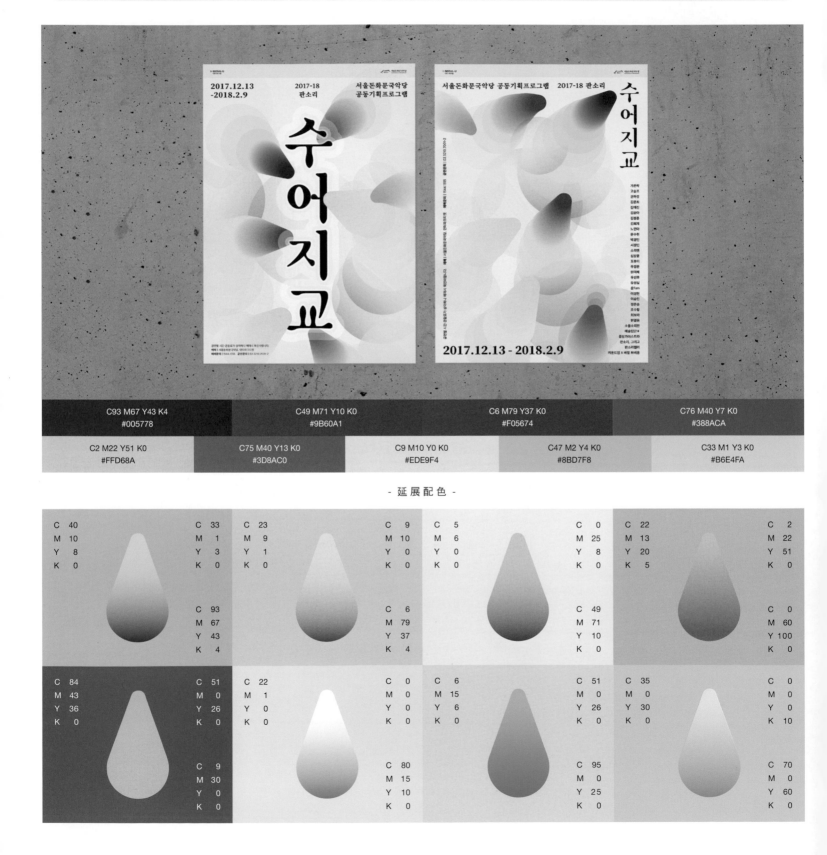

C93 M67 Y43 K4	C49 M71 Y10 K0	C6 M79 Y37 K0	C76 M40 Y7 K0
#005778	#9B60A1	#F05674	#388ACA

C2 M22 Y51 K0	C75 M40 Y13 K0	C9 M10 Y0 K0	C47 M2 Y4 K0	C33 M1 Y3 K0
#FFD68A	#3D8AC0	#EDE9F4	#8BD7F8	#B6E4FA

- 延展配色 -

C 40	C 33	C 23	C 9	C 5	C 0	C 22	C 2
M 10	M 1	M 9	M 10	M 6	M 25	M 13	M 22
Y 8	Y 3	Y 1	Y 0	Y 0	Y 8	Y 20	Y 51
K 0	K 0	K 0	K 0	K 0	K 0	K 5	K 0

	C 93		C 6		C 49		C 0
	M 67		M 79		M 71		M 60
	Y 43		Y 37		Y 10		Y 100
	K 4		K 4		K 0		K 0

C 84	C 51	C 22	C 0	C 6	C 51	C 35	C 0
M 43	M 0	M 1	M 0	M 15	M 0	M 0	M 0
Y 36	Y 26	Y 0	Y 0	Y 6	Y 26	Y 30	Y 0
K 0	K 0	K 0	K 0	K 0	K 0	K 0	K 10

	C 9		C 80		C 95		C 70
	M 30		M 15		M 0		M 0
	Y 0		Y 10		Y 25		Y 60
	K 0		K 0		K 0		K 0

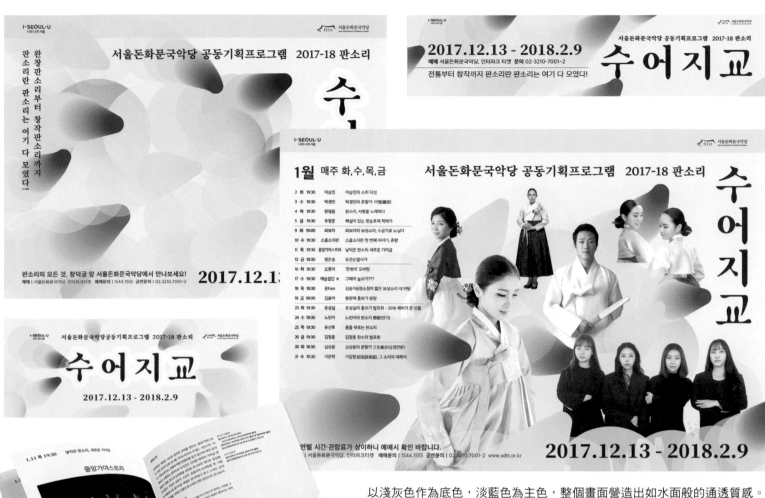

以淺灰色作為底色，淡藍色為主色，整個畫面營造出如水面般的通透質感。彩色圓圈從大到小，顏色從淺到深，根據畫面的文字重點扭轉方向，起到了很好的視覺引導作用。

畫面張力指向　　　　　　　　　　　　宣傳折頁的正反面設計

動物保護

設計工作室：四木設計 W/H Design Studio / 創意指導：Lin Chien-Hua / 藝術指導：Sean Lin / 客戶：APA 保護動物協會

W/H Design Studio 以「強化動物保護觀念計畫」為主題，為 APA 保護動物協會設計了一系列海報。設計師從動物身上獲得字體的設計靈感，加入捲曲的筆劃以呼應動物的靈動和可愛，並用漫畫風格繪製了「追、趕、跑、跳」的動物形象。趣味十足的視覺設計讓更多人開始意識到動物保護的重要性，吸引他們加入志願者行列。

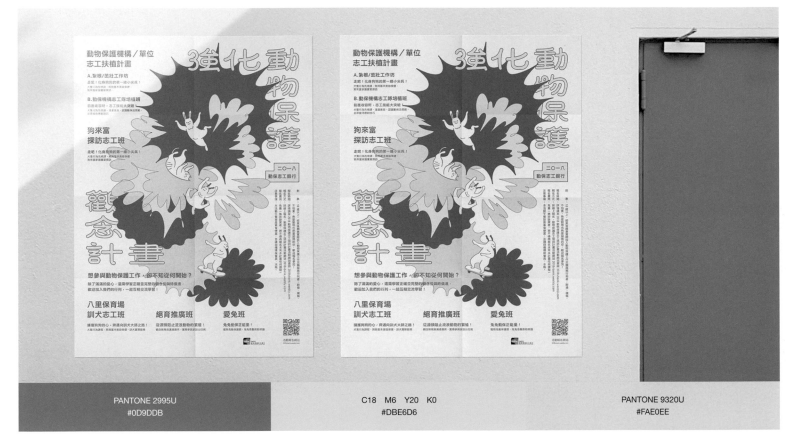

PANTONE 2995U	C18　M6　Y20　K0	PANTONE 9320U
#0D9DDB	#DBE6D6	#FAE0EE

- 延 展 配 色 -

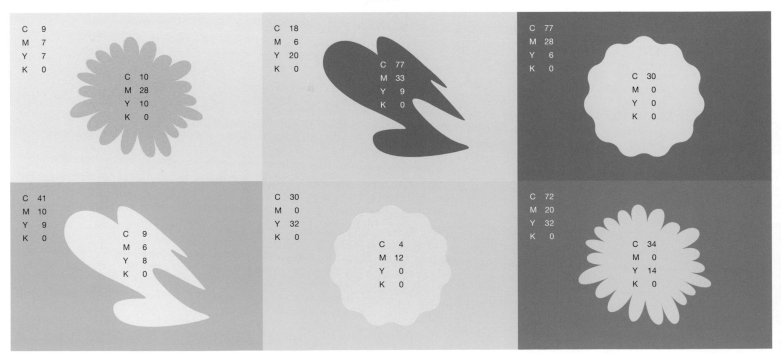

C 9　M 7　Y 7　K 0
C 10　M 28　Y 10　K 0

C 18　M 6　Y 20　K 0
C 77　M 33　Y 9　K 0

C 77　M 28　Y 6　K 0
C 30　M 0　Y 0　K 0

C 41　M 10　Y 9　K 0
C 9　M 6　Y 8　K 0

C 30　M 0　Y 32　K 0
C 4　M 12　Y 0　K 0

C 72　M 20　Y 32　K 0
C 34　M 0　Y 14　K 0

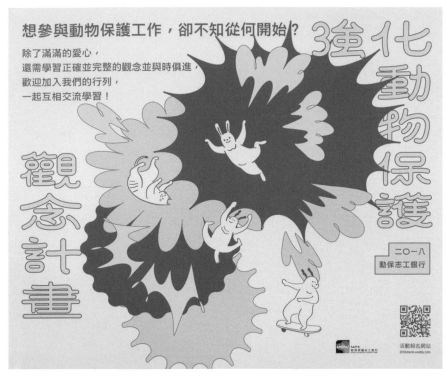

主標題字體的筆劃圓潤，其外輪廓被加入了描邊，這與插畫的風格相統一。

人物和動物運動所產生的「衝擊氣浪」在視覺上增添了不少動感與趣味。

整個設計的色彩以紅、綠、藍為主，這三色與紙色相互搭配，而這少量的用色能在視覺上幫助讀者聚焦於畫面中的內容。

夏日檸檬甜點

設計工作室：Knot for Inc. / 設計師：Taki Uesugi、Saki Uesugi / 攝影：Shingo Suzuki / 客戶：Jiichiro

這是為日本甜點品牌治一郎的夏季限量甜點製作的包裝設計，通過手繪插圖和清新的配色表現檸檬的多汁，給炎熱夏日帶來清爽感覺。

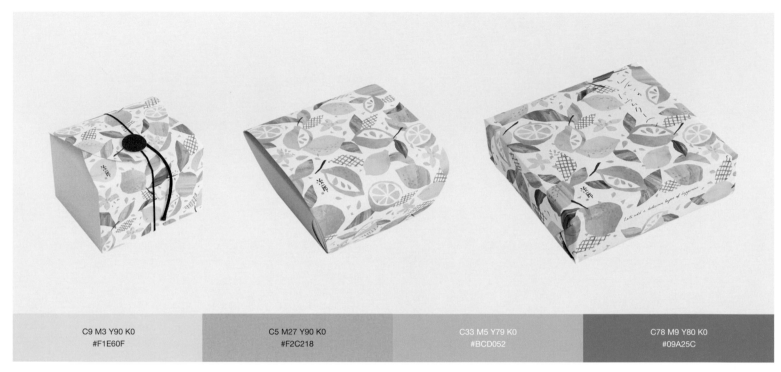

C9 M3 Y90 K0	C5 M27 Y90 K0	C33 M5 Y79 K0	C78 M9 Y80 K0
#F1E60F	#F2C218	#BCD052	#09A25C

- 延展配色 -

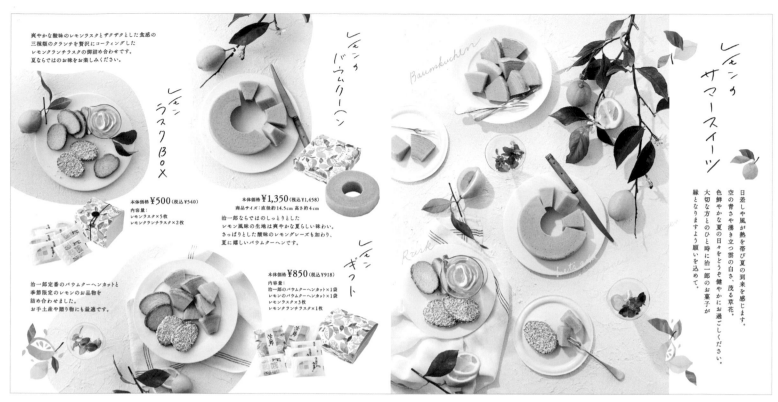

爽やかな酸味のレモンラスクとザクザクとした食感の
三種類のクランチラスクを贅沢にコーティングした
レモンクランチラスクの御詰め合わせです。
夏ならではのお味をお楽しみください。

レモンの
ラスク BOX

本体価格 ¥500(税込 ¥540)
内容量:
レモンラスク×5枚
レモンクランチラスク×2枚

レモンの
バウムクーヘン

本体価格 ¥1,350(税込 ¥1,458)
商品サイズ:直径約14.5cm 高さ約4cm

治一郎ならではのしっとりとした
レモン風味の生地は爽やかな夏らしい味わい。
さっぱりとした酸味のレモングレーズも加わり、
夏に嬉しいバウムクーヘンです。

治一郎定番のバウムクーヘンカットと
季節限定のレモンのお品物を
詰め合わせました。
お手土産や贈り物にも最適です。

レモンの
ギフト

本体価格 ¥850(税込 ¥918)
内容量:
治一郎のバウムクーヘンカット×1袋
レモンのバウムクーヘンカット×1袋
レモンラスク×3枚
レモンクランチラスク×1枚

Baumkuchen

Rusk

レモンの
サマースイーツ

日差しや風が熱を帯び夏の到来を感じます。
空の青さや湧き立つ雲の白さ、茂る草花。
色鮮やかな夏の日々をどうぞ健やかにお過ごしください。
大切な方とのひと時に治一郎のお菓子が
縁となりますよう願いを込めて。

http://www.jiichiro.com

圓潤的邊框打破了棱角分明的邊框的呆板。此外,設
計師利用大面積的灰色和白色,反襯被攝物品的鮮豔
色彩,從而營造出夏日的清爽。

文本隨圖片邊框繞排

↓

http://www.jiichiro.com

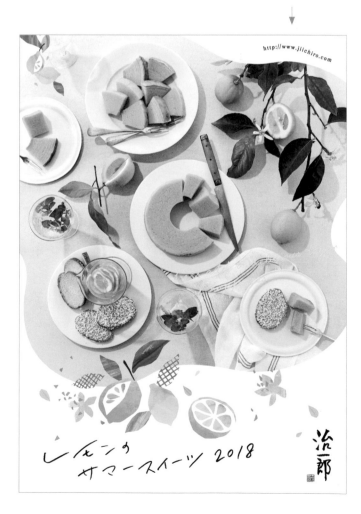

レモンの
サマースイーツ 2018

Let's add a delicious layer
of happiness.

版面中作為主副標題的日語、英語都使用了手寫體,
搭配水彩風格的插畫,令整體畫面顯得輕鬆愉悅。

Lulu and Riri 藍莓酒

設計公司：Homesickdesign LLC ／ 創意指導：清水真介 ／ 藝術指導：黑丸健一 ／ 攝影：吉田健太郎 ／ 客戶：岩手縣當地推廣公益基金會

市面上很多藍莓（酒）產品的包裝設計都是深色系的。Homesickdesign LLC 想令產品顯得更有活力，選擇了多種色調，來展示這一藍莓酒的獨特性。產品名稱「Lulu」和「Riri」結合「藍莓（Blueberry）」的讀音，像兩個小女孩的名字，而包裝圖案是她們在藍莓田裡輕快的舞步。這個創新的設計能表現出產品的高雅，看起來很高級，是特別場合的完美禮品。

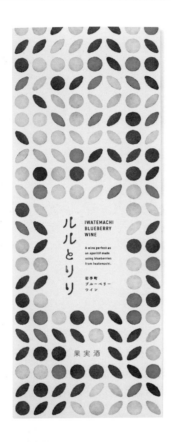

C30 M2 Y0 K0	C85 M75 Y3 K0	C70 M2 Y15 K0	C15 M2 Y15 K0	C25 M95 Y0 K0
#BBE1F7	#374A9B	#18B7D5	#E0EEE1	#BD1A86

- 延 展 配 色 -

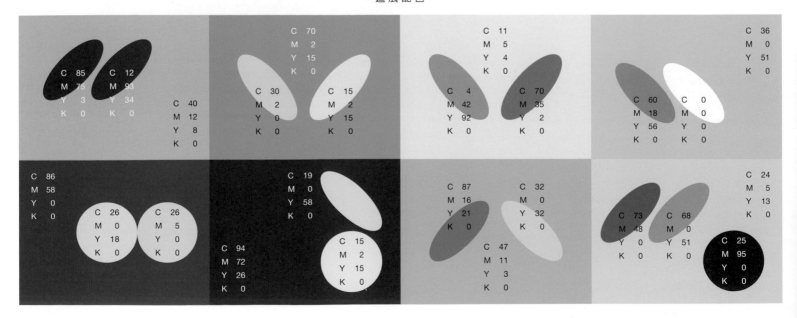

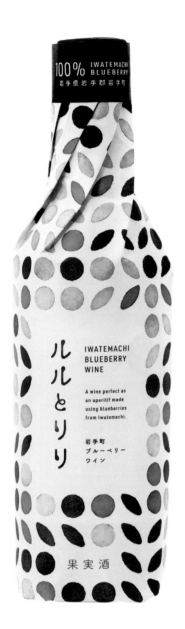

ルルとりり

產品名稱與包裝圖案均使用
了水彩的表現形式

在藍莓田間穿梭
在微風拂過的小山丘上野餐
就用這小小的酒來乾杯吧
為這個瞬間而感到快樂
帶著笑容的兩個女孩 Lulu 和 Riri

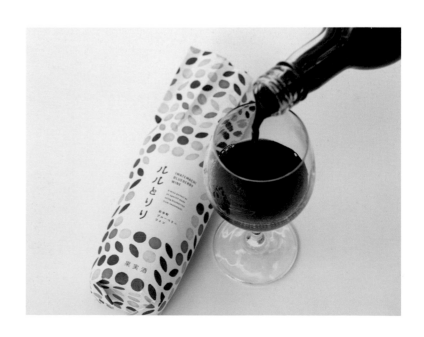

 童趣感

如何運用鮮豔色彩

Sputnik Design Team

Two Zero One Nine（二〇一九）是一個冷知識日曆，作為希臘雅典 Kontorousis 印刷廠的周邊禮品在商業櫃檯銷售。設計師 Marios Linakis 和 Antonis Katsillis 收集了歷史、政治、科學、流行文化、雜學、體育等方面的資訊，創作了96幅插畫，表達一年中 1 到 12 月份。這個日曆以最大化的色彩和其教育性質，希望得到擁有者一整年的喜愛。

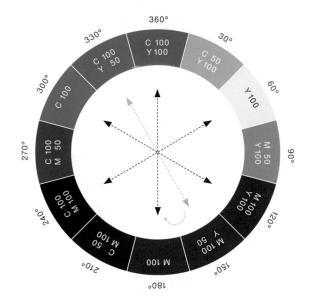

1

2019 年日曆

設計團隊：Sputnik Design Team

設計師：Marios Linakis、Antonis Katsillis

插畫：Antonis Katsillis

客戶：Kontorousis 印刷廠

當接到這個項目的時候，您首先想到的是什麼？

我們的客戶是希臘雅典的一家知名印刷廠 。我們被要求打造一個視覺上令人驚歎的設計，在引發思考前先吸引人的眼球。因此，色彩是引人注目的基礎，同時也是印刷機器頂尖技術的體現。

作品的色彩很鮮豔，您很擅長運用鮮豔的配色嗎？從哪裡得到這個配色的靈感？

我們想要在陽光下閃閃發光並能帶來歡樂的設計。因此，我們選擇鮮豔明亮、有活力的顏色為配色基礎，從洋紅色和黃色開始，然後添加互補色：綠色、藍色和紅色。

這個日曆充滿了童趣，每個月份都有不同的標誌元素，例如動物、火箭、運動，甚至還有太極、筷子和 7-11 便利店的 logo。這背後蘊藏了一些含義嗎？是怎麼想到的？

這個日曆是為廣大消費者而設計的，其目的是為每個人創造出一些有趣的東西。所有與這個月有關的元素和理念部件組成了每個月份的對應數字。從科學到歷史、冷知識到流行文化，我們都做了大量研究，搜集了許多具有普遍吸引力的內容。每個人都可以在這個日曆上找到有趣的事物，也能學到一些新知識。

在同一個平面裡，同時運用多種顏色很容易產生視覺混亂。如果我們想熟練地運用色彩，有什麼方法或技巧嗎？

在運用多種顏色時，為了避免出現視覺混亂，需要把視覺元素的形狀和排列形式簡化。然而，如果是概念，我們認為有序的混亂也是好的。我們發現，利用版面上元素之間的留白，將它們整合到一起，而不是把一個元素放到另一個元素上面，更有助於識別出單個圖形，從而形成有序的混亂。我們在設計插畫的時候，還使用了精細的黑色線條來勾畫輪廓，製造熱鬧的氛圍而非混亂。

1. 從CMYK色相環選取原色：青色（C100）、洋紅色（M100）、黃色（Y100），它們的互補色即為紅色（M、Y100）、綠色（C、Y100）和藍色（C、M100）。

上圖為日曆封面，整本日曆的色彩都在上述顏色範圍內進行選擇。

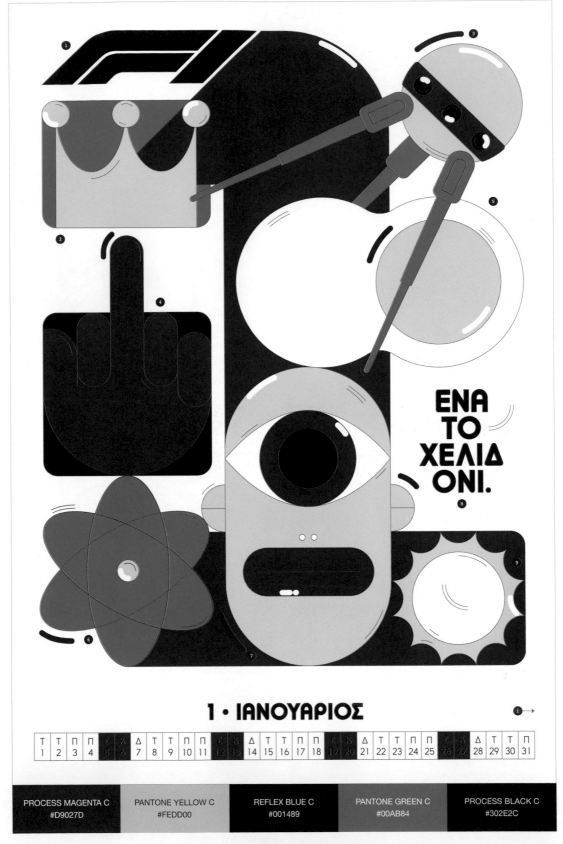

ΕΝΑ
ΤΟ
ΧΕΛΙΔ
ΟΝΙ.

1 · ΙΑΝΟΥΑΡΙΟΣ

Τ	Τ	Π	Π	Σ	Κ	Δ	Τ	Τ	Π	Π	Σ	Κ	Δ	Τ	Τ	Π	Π	Σ	Κ	Δ	Τ	Τ	Π	Π	Σ	Κ	Δ	Τ	Τ	Π
1	2	3	4	5	6	7	8	9	10	11	12	13	14	15	16	17	18	19	20	21	22	23	24	25	26	27	28	29	30	31

PROCESS MAGENTA C #D9027D	PANTONE YELLOW C #FEDD00	REFLEX BLUE C #001489	PANTONE GREEN C #00AB84	PROCESS BLACK C #302E2C

- 延展配色 -

C	0		C	80		C	100		C	0		C	0		C	100		C	6		C	85		C	50		C	0
M	90		M	0		M	70		M	0		M	0		M	100		M	15		M	65		M	100		M	0
Y	18		Y	100		Y	20		Y	0		Y	0		Y	100		Y	100		Y	0		Y	100		Y	100
K	0		K	0		K	0		K	100		K	0		K	0		K	0		K	0		K	30		K	0

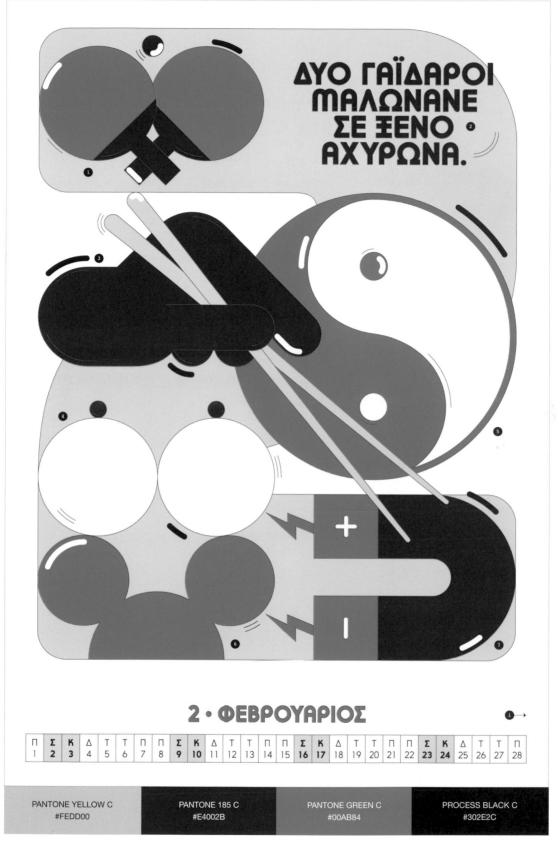

2 · ΦΕΒΡΟΥΑΡΙΟΣ

Π	Σ	Κ	Δ	Τ	Τ	Π	Π	Σ	Κ	Δ	Τ	Τ	Π	Π	Σ	Κ	Δ	Τ	Τ	Π	Π	Σ	Κ	Δ	Τ	Τ	Π
1	2	3	4	5	6	7	8	9	10	11	12	13	14	15	16	17	18	19	20	21	22	23	24	25	26	27	28

PANTONE YELLOW C	PANTONE 185 C	PANTONE GREEN C	PROCESS BLACK C
#FEDD00	#E4002B	#00AB84	#302E2C

- 延展配色 -

| C 0 / M 80 / Y 96 / K 0 | C 60 / M 0 / Y 15 / K 0 | C 0 / M 100 / Y 80 / K 0 | C 5 / M 28 / Y 0 / K 0 | C 60 / M 0 / Y 100 / K 0 | C 10 / M 100 / Y 70 / K 0 | C 75 / M 10 / Y 50 / K 0 | C 80 / M 68 / Y 0 / K 0 | C 5 / M 15 / Y 100 / K 0 | C 0 / M 100 / Y 0 / K 0 |

2

3

在平日的設計工作中，您是如何運用色彩的？如何為每個項目獲得理想的配色方案？

掌握色彩是一個艱辛的過程。我們每一天的設計工作中都在嘗試各種色彩搭配，卻也是才剛開始瞭解到它。我們認為，處理顏色的最好方式就是由一個核心概念或者一個想要達到的視覺效果來做主導。由此，我們通常會得到高或低對比（類似的色調）的視覺。在這兩種情況下，我們都會嘗試把設計推向極端。如果我們想要對比效果，會選擇高對比色彩，主要是黑色；如果我們想要清新和明亮，我們則選擇同色調的色彩組合。

有的設計師認為，在平面設計中，色彩是為了輔助版式而存在的；有的則認為色彩比版式更重要。您是怎麼想的？色彩對您而言，意味著什麼？

色彩是要求最高的視覺工具之一。我們覺得色彩是一項寶貴資本，不應該濫用。就好比這個日曆設計，我們只會在符合我們構思的時候運用色彩。而如同大多數的設計師，我們也會覺得版式是最重要的，比例、面積、留白和形式都是平面設計的支柱。話雖如此，我們不會直到設計過程的尾聲才上色，我們通常會在中途就粗略添加一些色彩，這是順其自然的。如果出來的顏色能增強我們版面的視覺效果，我們就保留它；如果沒有，我們就去掉它。

設計師 Dieter Rams 總結過10條他認為一個好的設計應有的準則，其中最廣為人知的就是「Less, but better」（少，但是更好）。在您看來何為一個好的設計？一個好的設計應該具備哪些元素或特質？

Less, but better 是設計的基本。我們堅守這一點，這也是我們夢寐以求達到的境界。但是，通往這種境界往往需要不斷嘗試、不斷經歷失誤，這只是一個龐大過程裡的一小部分。所以，為了達到少而精的境界，我們一直需要體驗更多。

2. 高／強對比色系配色（120°～180°），使用互補色進行搭配，可以獲得最強烈的色相對比，從而帶來一種閃亮、炫目的效果。如要適當減弱對比關係，可以在配色中加入黑色或者白色。

3. 低／弱對比色系配色（10°～60°），色相相近的顏色雖容易調和，但也因對比弱導致色彩難以區分，故需要通過搭配明度較低的色彩、間隔、描邊等方式來進行區分。

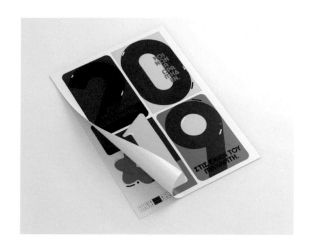

在做設計的時候，您也有自己的一些準則嗎？

大膽、真實地表達我們的想法，是我們所追求的。無論是在思想上還是在視覺上，創造出有影響力的新事物，這本身就是一個探索未知的、冒險的過程。有時候這些冒險能起到作用，有時卻不能，但是我們會包容，因為這也是設計的一部分。

您最喜歡的顏色是什麼？或者有沒有一種顏色會經常運用到設計裡？為什麼呢？

每一個項目都是獨一無二的，我們盡可能地採用符合每個專案主題的色彩。因此，我們會從草圖開始，對每個專案的配色進行組合試驗。一般來說，我們喜歡運用充滿活力的、鮮豔的顏色，如黃色、洋紅色或者橙色，再添加一點相對深的冷色調，如深藍色、紫色或者黑色，形成強烈對比。

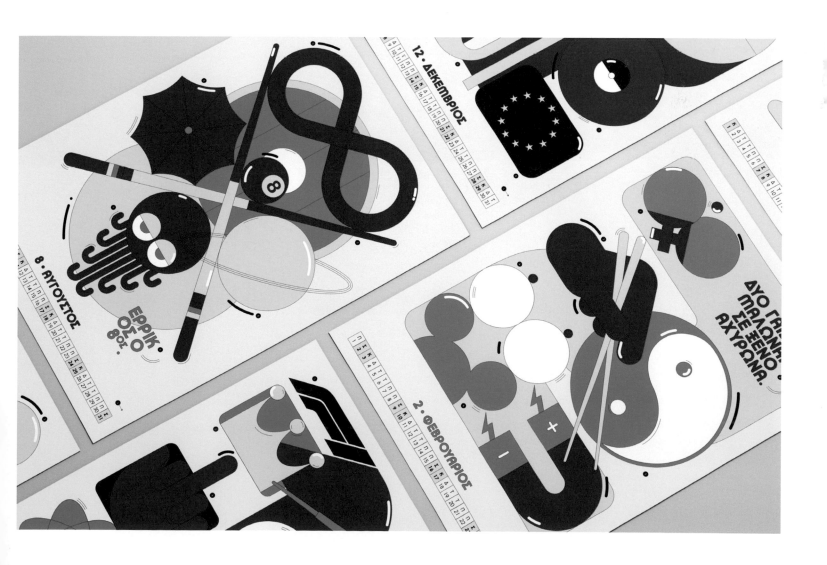

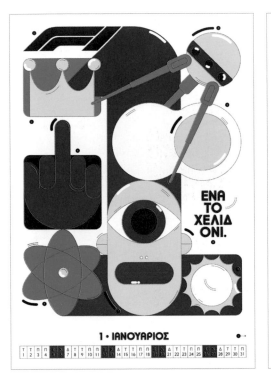

1 · ΙΑΝΟΥΑΡΙΟΣ

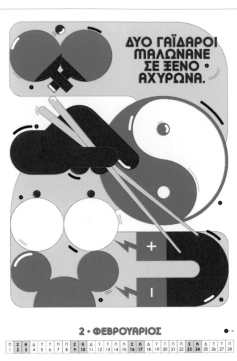

ΔΥΟ ΓΑΪΔΑΡΟΙ ΜΑΛΩΝΑΝΕ ΣΕ ΞΕΝΟ · ΑΧΥΡΩΝΑ.

ΕΝΑ ΤΟ ΧΕΛΙΔ ΟΝΙ.

2 · ΦΕΒΡΟΥΑΡΙΟΣ

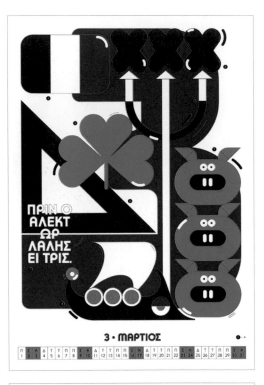

ΠΡΙΝ Ο ΑΛΕΚΤ ΩΡ ΛΑΛΗΣ ΕΙ ΤΡΙΣ.

3 · ΜΑΡΤΙΟΣ

ΦΩΤΙΑ ΓΗ ΑΕΡΑΣ · ΝΕΡΟ.

4 · ΑΠΡΙΛΙΟΣ

ΚΑΛΛΙΟ 5 ΚΑΙ ΣΤΟ ΧΕΡΙ.

5 · ΜΑΪΟΣ

ΕΞ ΑΡ ΕΣ

6 · ΙΟΥΝΙΟΣ

7 · ΙΟΥΛΙΟΣ

8 · ΑΥΓΟΥΣΤΟΣ

9 · ΣΕΠΤΕΜΒΡΙΟΣ

10 · ΟΚΤΩΒΡΙΟΣ

11 · ΝΟΕΜΒΡΙΟΣ

12 · ΔΕΚΕΜΒΡΙΟΣ

八戶市橫丁 Only You 劇場

設計公司：Direction Q Inc. ／ 藝術指導：Takasuke Onishi ／ 設計師：Akiko Numoto ／ 客戶：Hacchi

Only You 劇場位於日本青森縣八戶市的中心街橫丁，這裡是一個有許多日式居酒屋的娛樂區。設計師 Akiko Numoto 使用日式復古的配色方案來傳達傳統印象，也希望這樣的復古色調會吸引更多年輕人。雖然是老式風格，但事實上它給人一種流行而新穎的觀感。

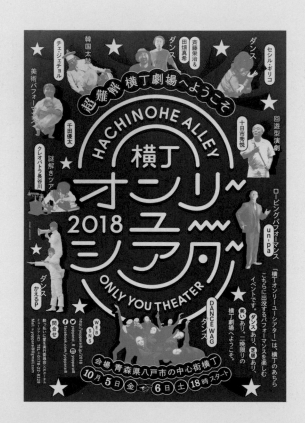

DIC 114S	C100 M0 Y0 K0	C0 M0 Y95 K0	C100 M80 Y20 K0
#EF2366	#00A0E9	#FFF000	#004386

- 延展配色 -

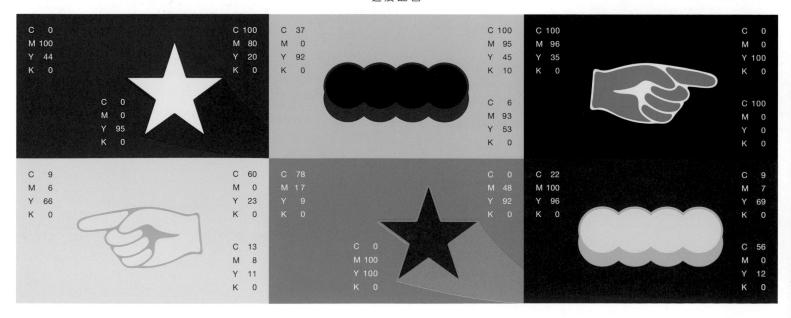

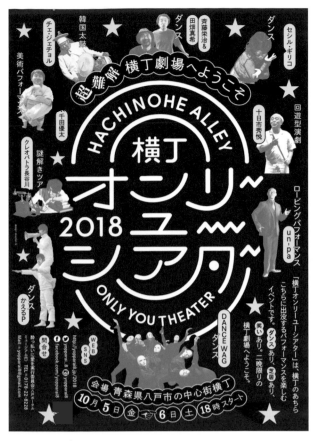
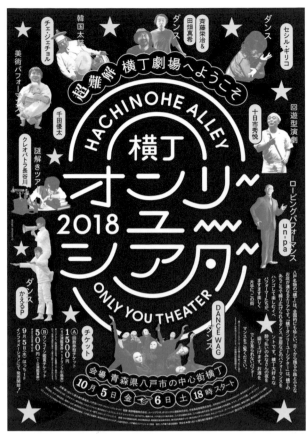

以繞排方式呈現的文字與版面中心的「拱形」相呼應。海報主視覺與部分輔助元素被運用到多種物料上，使整個視覺設計一氣呵成，和諧統一。

主視覺營造了霓虹燈的感覺，燈光產生的投影被自然地轉換
成了描邊，區分了各元素之間的邊界。

人物被進行單色處理，以保持色彩的統一。

黃色色塊搭配藍色描邊，利用對比色突出表演者的名字。

* 單色圖片處理方法：

PS：新建一個圖層，填充想要的顏色，將圖層模式選為「濾色」即可達到
效果。

AI：在 PS 中將圖片轉換為「灰度」並另存為 .jpg。在 AI 新建一個色彩模
式為 RGB 或 CMYK 的文檔，將圖片置入，選中圖片並添加顏色即可。

ID：與 AI 相同，但需選中圖片內邊框。

另外，可以通過 PS 調整色階改變灰色明度，來改變色彩的明度和飽和度。

天氣的秘密

設計工作室：Caparo Design Crew ／ 攝影：Konstantinos Gikas ／ 客戶：Titan Cement S.A.

秉持「兩個小朋友在實驗室裡觀察天氣現象，進行各種試驗」的想法，Caparo Design Crew 為雅典 Titan Cement S.A. 的展覽活動設計了視覺識別和媒體交流材料，如海報、影片、戶外和網站廣告及其他多媒體應用程式。在充滿豐富色彩的插畫裡，兩個可愛的小黃人與其他充滿奇思妙想的元素，向學童、家長、老師以及當地社區所有年齡層群體傳遞著一種積極友好的能量。

C10 M0 Y89 K0	C81 M7 Y100 K0	C70 M20 Y0 K0	C5 M76 Y51 K0
#F4EB1F	#189E38	#41A4DA	#E35B62

- 延展配色 -

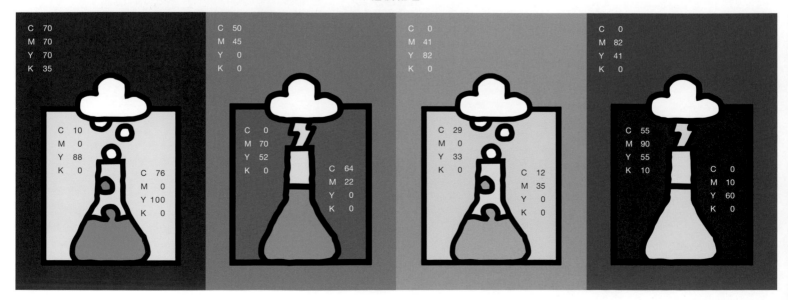

配色以繪畫三原色紅、藍、黃以及間色綠色為主,各顏色之間以黑色描邊區分開來。整體插畫風格稚拙可愛,其中粗糙的線條模擬了孩童繪畫的質感,使得整體視覺自然而靈動。

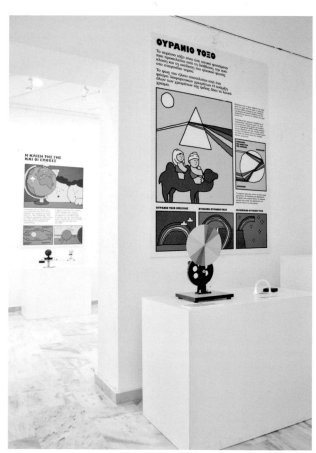

活動現場

ΠΡΟΓΝΩΣΗ ΚΑΙΡΟΥ ΤΟΝ 19ο ΑΙΩΝΑ

ΥΓΡΟ ΒΑΡΟΜΕΤΡΟ

Το υγρό βαρόμετρο, βασισμένο σε μια ιδέα του Johann Wolfgang von Goethe, δείχνει την μεταβολή της ατμοσφαιρικής πίεσης.

Αποτελείται από ένα γυάλινο δοχείο μισογεμάτο με νερό. Το ενσωματωμένο στενό στόμιο είναι ανοιχτό στην ατμόσφαιρα. Όταν αυξάνεται η ατμοσφαιρική πίεση (καλός καιρός), η στάθμη του νερού μέσα στο στενό στόμιο κατεβαίνει, ενώ όταν χαμηλώνει η ατμοσφαιρική πίεση (άσχημος καιρός) η στάθμη του νερού στο στενό στόμιο ανεβαίνει.

ΓΥΑΛΙΝΟ ΔΟΧΕΙΟ FITZ ROY

Το γυάλινο δοχείο Fitz Roy προτάθηκε ως μέθοδος πρόβλεψης του καιρού. Ο εφευρέτης είναι άγνωστος, αλλά η συσκευή έγινε δημοφιλής στη δεκαετία του 1860, όταν χρησιμοποιήθηκε από το ναύαρχο Robert Fitz Roy στα ταξίδια του.

Περιέχει ένα ειδικό υγρό που αποτελείται από καμφορά, νιτρικό κάλιο και χλωριούχο αμμώνιο, διαλυμένα σε αλκοόλη και αποσταγμένο νερό. Η κατάσταση της κρυστάλλωσης μέσα στο υγρό θεωρήθηκε ότι σχετίζεται με τις καιρικές συνθήκες.

ΧΙΟΝΟΠΤΩΣΗ ΑΥΞΗΣΗ ΘΕΡΜΟΚΡΑΣΙΑΣ ΚΑΤΑΙΓΙΔΑ ΧΙΟΝΟΠΤΩΣΗ ΜΕ ΔΙΑΣΤΗΜΑΤΑ ΗΛΙΟΦΑΝΕΙΑΣ ΗΛΙΟΦΑΝΕΙΑ

ΜΕΤΕΩΡΟΛΟΓΙΚΟΣ ΚΛΩΒΟΣ

Για την καταγραφή των επίγειων μετεωρολογικών παραμέτρων από τον 19ο αιώνα χρησιμοποιούνται ξύλινες κατασκευές, οι οποίες έχουν κιγκλιδωτό σκέπαστρο με διπλές πλευρικές ξύλινες περσίδες και στο εσωτερικό τους τοποθετούνται διάφορα μετεωρολογικά όργανα. Η κατασκευή αυτή ονομάζεται Μετεωρολογικός Κλωβός.

Παράμετροι που μετρούνται:

- Θερμοκρασία
- Υγρασία
- Ατμοσφαιρική πίεση

Οι ξύλινες διατάξεις έχουν λευκό χρώμα για να μην απορροφάται θερμότητα από τις ηλιακές ακτίνες.

Στο εσωτερικό του τοποθετούνται διάφορα μετεωρολογικά (θερμόμετρα, ψυχρόμετρα, θερμόμετρα μέγιστης και ελάχιστης θερμοκρασίας, υγρόμετρα) καθώς και καταγραφικά όργανα (θερμογράφος και βαρογράφος), τα οποία προστατεύονται από τη βροχή και την απευθείας έκθεση στον ήλιο.

Οι περσίδες εξασφαλίζουν το σωστό αερισμό στο εσωτερικό του κλωβού και η κλίση τους προστατεύει τα όργανα από ισχυρό ρεύμα αέρα.

Η πόρτα του κλωβού είναι προσανατολισμένη προς το βορρά, προκειμένου να μην επηρεάζει η ηλιακή ακτινοβολία τα όργανα, όταν η πόρτα είναι ανοικτή.

Τοποθετείται πάνω σε μεταλλική ή ξύλινη βάση, σε ύψος τουλάχιστον 2 μέτρα από το έδαφος.

ΜΕΤΕΩΡΟΛΟΓΙΚΟ ΜΠΑΛΟΝΙ

Μπαλόνι
Ήλιο
Αλεξίπτωτο
Σύρμα
Καταγραφικά Όργανα

Για την καταγραφή των μετεωρολογικών παραμέτρων καθ' ύψος, χρησιμοποιείται το Μετεωρολογικό Μπαλόνι. Η διάταξη στηρίζεται σε ένα ελαστικό μπαλόνι με αέριο Ηλίου (He), το οποίο λόγω χαμηλότερης πυκνότητας από τον ατμοσφαιρικό αέρα ανυψώνει τα καταγραφικά μετεωρολογικά όργανα σε ύψος που φτάνει περίπου τα 30 Km.

Παράμετροι που μετρούνται:

- Θερμοκρασία
- Υγρασία
- Ατμοσφαιρική πίεση
- Ταχύτητα
- Διεύθυνση ανέμου

Τα δεδομένα μεταδίδονται ασύρματα από το μπαλόνι προς το κέντρο λήψης (Μετεωρολογικό Γραφείο), όπου συλλέγονται και επεξεργάζονται.

ΜΕΤΡΑ ΠΡΟΣΤΑΣΙΑΣ ΑΠΟ ΚΕΡΑΥΝΟΥΣ

- Αν είστε μέσα στη θάλασσα βγείτε αμέσως έξω

- Καταφύγετε στο αυτοκίνητο σας με κλειστές πόρτες και παράθυρα, χωρίς να ακουμπάτε σε μεταλλικές επιφάνειες
- Μην αναζητήσετε καταφύγιο κάτω από δέντρα
- Αποφύγετε τους τηλεφωνικούς στύλους, τους πυλώνες ενέργειας και γενικά οποιαδήποτε μορφή μεταλλικού σύρματος

ΜΕΡΙΚΕΣ ΑΚΟΜΑ ΣΥΜΒΟΥΛΕΣ

- Αποφύγετε τους ανοιχτούς χώρους
- Αν είστε στην ύπαιθρο, μην ανοίξετε ομπρέλα
- Μην χρησιμοποιείτε ποδήλατα ή μοτοσικλέτες.
- Βρείτε καταφύγιο μέσα σε σπίτι και όχι σε ανοιχτά στέγαστρα
- Αν βρίσκεστε σε μεγάλο υψόμετρο, κατεβείτε γρήγορα σε χαμηλότερο υψόμετρο και αναζητήστε καταφύγιο.
- Αν δεν έχετε άλλη επιλογή λυγίστε τα πόδια σας σε στάση ημικαθίσματος, με το κεφάλι κοντά στα πόδια σας, καλύψτε τα αυτιά σας με τα χέρια σας και κρατήστε τις φτέρνες σας ενωμένες μεταξύ τους. Πετάξτε οποιοδήποτε μεταλλικό αντικείμενο έχετε πάνω σας.

Μόλις δείτε τον κεραυνό, μέτρα τα δευτερόλεπτα μέχρι να ακούσεις την βροντή. 3 δευτερόλεπτα σημαίνει ότι η καταιγίδα είναι ένα χιλιόμετρο μακριά.

Μείνε μέσα στο καταφύγιο για τουλάχιστον 30 λεπτά αφού ακούσεις την τελευταία βροντή.

Η ΚΛΙΣΗ ΤΗΣ ΓΗΣ ΚΑΙ ΟΙ ΕΠΟΧΕΣ

Η κατεύθυνση του άξονα της Γης παραμένει ίδια καθ' όλη τη διάρκεια της τροχιάς της γύρω από τον Ήλιο. Επομένως, όταν το Βόρειο ημισφαίριο κλίνει προς τον Ήλιο δέχεται περισσότερη ακτινοβολία και θερμαίνεται περισσότερο.

Ο άξονας της Γης είναι η νοητή ευθεία γραμμή που περνάει από το κέντρο της και ενώνει τον Βόρειο με τον Νότιο πόλο. Ο άξονας της Γης σχηματίζει μια κλίση περίπου 23.5° με το επίπεδο της τροχιάς της γύρω από τον Ήλιο.

ΧΕΙΜΕΡΙΝΟ ΗΛΙΟΣΤΑΣΙΟ 22 Δεκεμβρίου
Β: Φθινόπωρο Ν: Άνοιξη

ΦΘΙΝΟΠΩΡΙΝΗ ΙΣΗΜΕΡΙΑ 23 Σεπτεμβρίου

Β: Χειμώνας Ν: Καλοκαίρι
Β: Καλοκαίρι Ν: Χειμώνας

Β: Άνοιξη Ν: Φθινόπωρο

ΕΑΡΙΝΗ ΙΣΗΜΕΡΙΑ 20 Μαρτίου
ΘΕΡΙΝΟ ΗΛΙΟΣΤΑΣΙΟ 21 Ιουνίου

ΚΑΛΟΚΑΙΡΙ 23,5%
Βόρειος πόλος
ΧΕΙΜΩΝΑΣ
Επίπεδο τροχιάς
Ήλιος
Νότιος πόλος

ΕΙΔΗ ΝΕΦΩΝ

Σύμφωνα με τον Παγκόσμιο Οργανισμό Μετεωρολογίας τα νέφη ταξινομούνται σε κατηγορίες, βάση δύο βασικών κριτηρίων: α) το ύψος της βάσης τους και β) το σχήμα τους.

Σύμφωνα με το ύψος της βάσης τους, χωρίζονται σε τρεις βασικές και μία ειδική κατηγορίες: Υψηλά νέφη, Μεσαία νέφη, Χαμηλά νέφη και η ειδική κατηγορία των Νεφών Κατακόρυφης ανάπτυξης

Σύμφωνα με τη μορφή τους, τα νέφη χωρίζονται σε τέσσερις κατηγορίες: Θυσανόμορφα (Cirro-form), Στρωματόμορφα (Strato-form), Σωρειτόμορφα (Cumulo-form) και Μελανόμορφα (Nimbo-form)

Οι συνδυασμοί των παραπάνω κατηγοριών, οδηγούν σε έναν αριθμό περίπου 100 διαφορετικών νεφών.

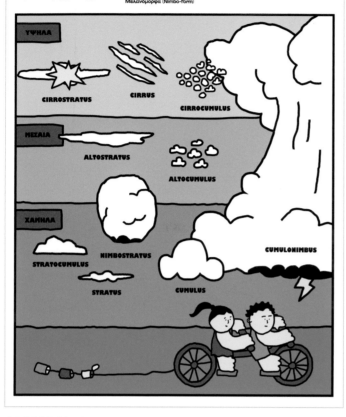

ΣΤΑΔΙΑ ΔΗΜΙΟΥΡΓΙΑΣ ΚΕΡΑΥΝΟΥ

Στο εσωτερικό ενός καταιγιδοφόρου νέφους υπάρχουν παγοκρύσταλλοι οι οποίοι συγκρούονται μεταξύ τους. Κατά τη διάρκεια των συγκρούσεων παρατηρείται μετακίνηση ηλεκτρικού φορτίου από τον ένα παγοκρύσταλλο στον άλλο, με αποτέλεσμα κάποιοι παγοκρύσταλλοι να αποκτούν θετικό και κάποιοι αρνητικό φορτίο.

Οι παγοκρύσταλλοι οι οποίοι αποκτούν αρνητικό φορτίο συνήθως συσσωρεύονται στο κάτω μέρος του σύννεφου, ενώ αυτοί με το θετικό φορτίο συσσωρεύονται στο πάνω μέρος του σύννεφου.

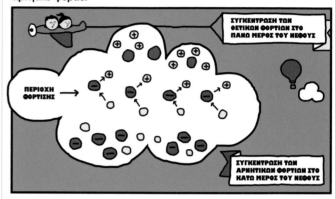

ΣΤΑΔΙΑ ΕΚΔΗΛΩΣΗΣ ΚΕΡΑΥΝΟΥ:

Το αρνητικό φορτίο στο κάτω μέρος του σύννεφου απωθεί τα αρνητικά φορτία του εδάφους προς το εσωτερικό του εδάφους, με αποτέλεσμα η επιφάνεια της γης να αποκτήσει θετικό φορτίο.

Η ύπαρξη μεγάλου ηλεκτρικού φορτίου στο σύννεφο και στη Γη έχει ως αποτέλεσμα την εκδήλωση κεραυνού, δηλαδή την μετακίνηση του ηλεκτρικού φορτίου από το σύννεφο προς το έδαφος.

Α. Κίνηση των αρνητικών φορτίων προς το έδαφος

Β. Δημιουργία ανοδικών ρευμάτων στο έδαφος και ένωση με το κατερχόμενο

Γ. Εμφάνιση πολύ ισχυρού και φωτεινού ρεύματος απ' το έδαφος προς το σύννεφο

ΟΥΡΑΝΙΟ ΤΟΞΟ

Το ουράνιο τόξο είναι ένα οπτικό φαινόμενο που προκαλείται από τη διάθλαση, την ανάκλαση και τη σκέδαση του ηλιακού φωτός στα σταγονίδια νερού.

Το φως του ήλιου αποτελείται από ένα φάσμα διαφορετικών χρωμάτων. Η ανάμιξη όλων των χρωμάτων της ίριδας δίνει το λευκό χρώμα.

Δεδομένου ότι το φως ταξιδεύει πιο αργά μέσα στο νερό από τον αέρα, το φως κάμπτεται καθώς εισέρχεται στις σταγόνες της βροχής και γίνεται διάθλαση και διαχωρισμός του φωτός στο φάσμα των χρωμάτων του.

Τα διαφορετικά χρώματα διαδίδονται με διαφορετικές ταχύτητες μέσα στο νερό, με αποτέλεσμα κάθε χρώμα να εκτρέπεται σε διαφορετικό βαθμό καθώς εισέρχεται και εξέρχεται από μία σταγόνα νερού. Το φως που βγαίνει από τη σταγόνα νερού δεν είναι πια λευκό αλλά ένα συνεχές φάσμα χρωμάτων.

ΔΙΑΘΛΑΣΗ ΚΑΙ ΑΝΑΛΥΣΗ ΤΗΣ ΑΚΤΙΝΑΣ

ΑΝΑΚΛΑΣΗ

ΔΙΑΘΛΑΣΗ

Το ουράνιο τόξο έχει πάντα την ίδια σειρά χρωμάτων. Οι σταγόνες που βρίσκονται πιο ψηλά στον ουρανό δίνουν το κόκκινο χρώμα ενώ αυτές που βρίσκονται πιο χαμηλά δίνουν το μωβ χρώμα.

ΟΥΡΑΝΙΟ ΤΟΞΟ ΟΜΙΧΛΗΣ

ΚΥΚΛΙΚΟ ΟΥΡΑΝΙΟ ΤΟΞΟ

ΣΕΛΗΝΙΑΚΟ ΟΥΡΑΝΙΟ ΤΟΞΟ

ΑΝΕΜΟΣΤΡΟΒΙΛΟΣ

Απαραίτητες συνθήκες: η ύπαρξη μιας θερμής και πλούσιας σε υγρασία αέριας μάζας κοντά στην επιφάνεια του εδάφους, η ύπαρξη ενός έντονου ανοδικού ρεύματος και η μεταβολή της διεύθυνσης του ανέμου καθ' ύψος.

Ανεμοστρόβιλοι / Υδροστρόβιλοι στην περίοδο 2000 - 2018

Στάδια δημιουργίας:

Α. Λόγω της μεταβολής της διεύθυνσης του ανέμου καθ' ύψος, σχηματίζεται ένας αέρατος περιστρεφόμενος οριζόντιος κύλινδρος.

Β. Το ανοδικό ρεύμα παρασύρει μέρος αυτού του περιστρεφόμενου κυλίνδρου προς μεγαλύτερα ύψη, μέχρι να φτάσει στο επίπεδο των νεφών.

Γ. Καθώς ο ανερχόμενος θερμός αέρας συναντά τον ψυχρό αέρα στο επίπεδο των νεφών αρχίζει να συμπυκνώνεται σχηματίζοντας γύρω από τον περιστρεφόμενο κύλινδρο νέφη. Το νέφος που σχηματίζεται, κάνει ορατό τον κατακόρυφο πλέον περιστρεφόμενο κύλινδρο, σχηματίζοντας τη χαρακτηριστική χοάνη.

Κλίμακα Fujita:

Κατηγορία	Ταχύτητα Ανέμου	Αποτελέσματα
F 0	60–115 km/h	Ελαφρές ζημιές σε καμινάδες, σπάσιμο κλαδιών δέντρων. Ζημιές σε πινακίδες.
F 1	116–175 km/h	Αρκετές ζημιές σε σκεπές, αντικείμενα σε μέγεθος αυτοκινήτου μετακινούνται.
F 2	176–248 km/h	Σοβαρές ζημιές, λυόμενα σπίτια καταστρέφονται, μεγάλα δέντρα ξεριζώνονται.
F 3	249–330 km/h	Εκτεταμένες ζημιές, σπίτια με θεμελίωση καταστρέφονται.
F 4	331–417 km/h	Μεγάλες καταστροφές, ισχυρές κατασκευές ξεριζώνονται απο τη βάση τους και μεταφέρονται, αντικείμενα σε μέγεθος αυτοκινήτου σηκώνονται στον αέρα.
F 5	418–510 km/h	Καμμία κατασκευή δεν αντιστέκεται.

Α

Β

Γ

拼貼・再來

設計公司：Not Too Late Ltd. / 創意與藝術指導：Shui Lun Fan / 設計師：Shui Lun Fan、Long Hin Au（Byron）、Lam Lok Ngai（Lego）

插畫師：Long Hin Au、Lam Lok Ngai / 攝影：Cho-Yiu Ng（Seewhy）/ 客戶：香港理工大學設計學院物料資源中心

「拼貼・再來」是香港理工大學設計學院聯合日本環保物料品牌 PORIFF 的展覽活動。廢舊的塑膠袋被手工剪裁出各式各樣的形狀，重新拼貼成獨一無二的圖案。主視覺的設計運用同樣的拼貼方式，不僅響應了品牌的環保概念，還呼籲大家更好地利用廢塑膠袋。

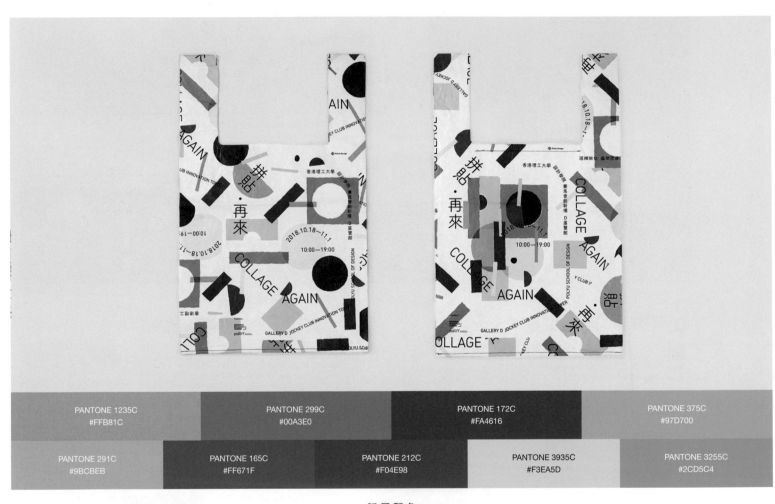

PANTONE 1235C #FFB81C	PANTONE 299C #00A3E0	PANTONE 172C #FA4616	PANTONE 375C #97D700	
PANTONE 291C #9BCBEB	PANTONE 165C #FF671F	PANTONE 212C #F04E98	PANTONE 3935C #F3EA5D	PANTONE 3255C #2CD5C4

- 延展配色 -

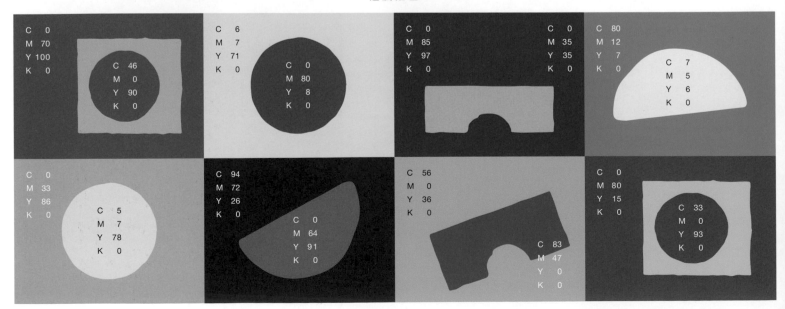

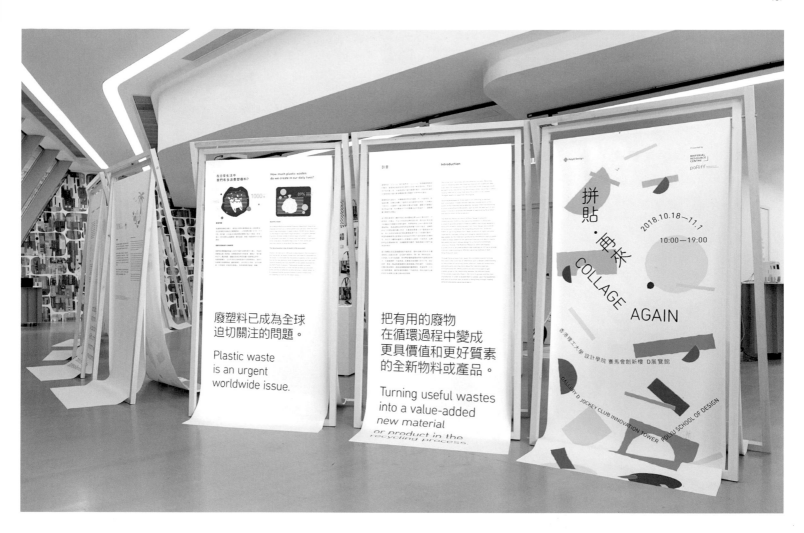

海報中插畫的配色同時運用了同類色和對比色，同類色保證了畫面明暗關係的層次變化，對比色則增強了畫面的視覺衝擊力。

文本以轉折、繞排的方式進行排列，這是與散點式背景很好搭配的排版方式之一。

當畫面中出現較多色彩時，可以適當地降低色彩飽和度來取得調和。

在日常生活中
我們有多浪費塑廢料？

How much plastic wastes
do we create in our daily lives?

文字使用了無襯線、偏圓潤的字體。

《A 到 Z》

設計工作室：Viction：ary ／ 設計師：Lio Yeung

《A 到 Z》是一本兼具趣味性和啟發性的兒童書。設計師 Lio Yeung 用色彩繽紛的漫畫插畫，描繪了 200 多個奇幻冒險故事，故事名稱按字母順序排列，故事中的角色形象也都是由現代常見的一些名字的首字母變化而來。這本書除了給即將成為父母的人提供了近 500 種含義的詞彙作為給孩子取名的靈感來源，還以一種獨特又有趣的方式讓孩子更深入地瞭解他們的名字和名字背後的神話或歷史故事。

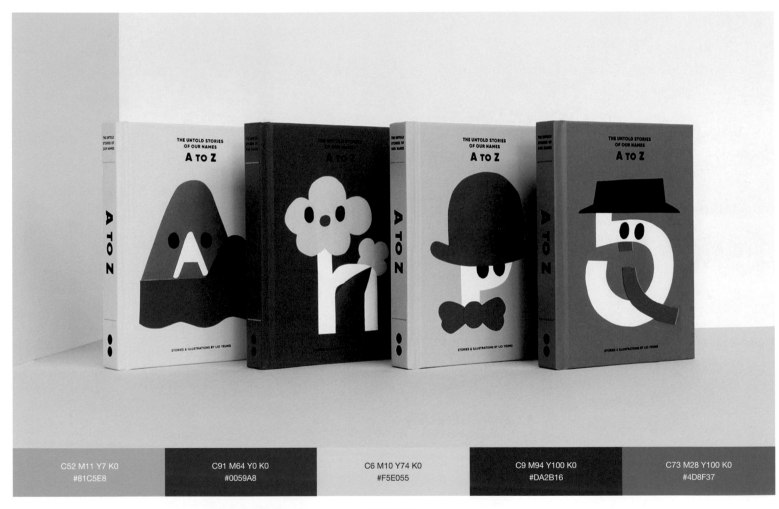

C52 M11 Y7 K0	C91 M64 Y0 K0	C6 M10 Y74 K0	C9 M94 Y100 K0	C73 M28 Y100 K0
#81C5E8	#0059A8	#F5E055	#DA2B16	#4D8F37

- 延展配色 -

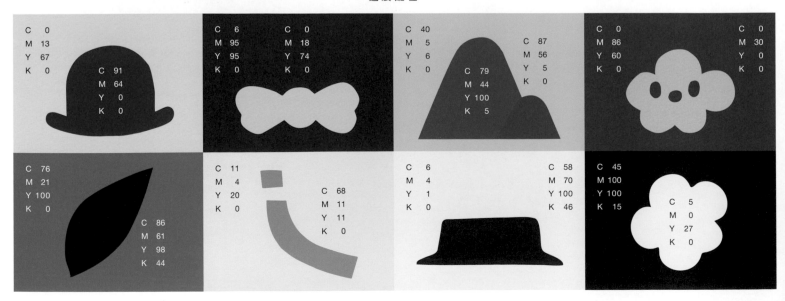

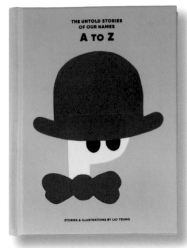
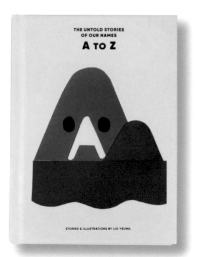

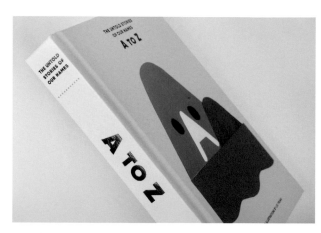

黑色文字採用燙金（黑金）工藝

配色控制在藍、黃、紅、黑、白 5 個顏色之間，同色系顏色通過增減明度與
改變色相進行區別。整體的色彩飽和度偏高，符合童書的市場需求。

名字描述

含義

發源地　讀音

JCCAC 手作市集

設計工作室：Tomorrow Design Office / 創意與藝術指導：Lau Kin-hei（Ray）/ 設計師：Yip Chi-ching（Chip）/ 客戶：賽馬會創意藝術中心（JCCAC）

賽馬會創意藝術中心（JCCAC）的手工藝展每三個月舉行一次，每次為期一周。展覽為創意藝術產業提供展示平臺，吸引更多遊客，並向他們提供免費的藝術節目，遊客可以在此觀賞 100 多名工匠所製作的原創手工藝品。Tomorrow Design Office 利用「剪刀石頭布」的圖形來傳達手工藝術家的工作過程，同時營造出一種年輕、有活力的氛圍。

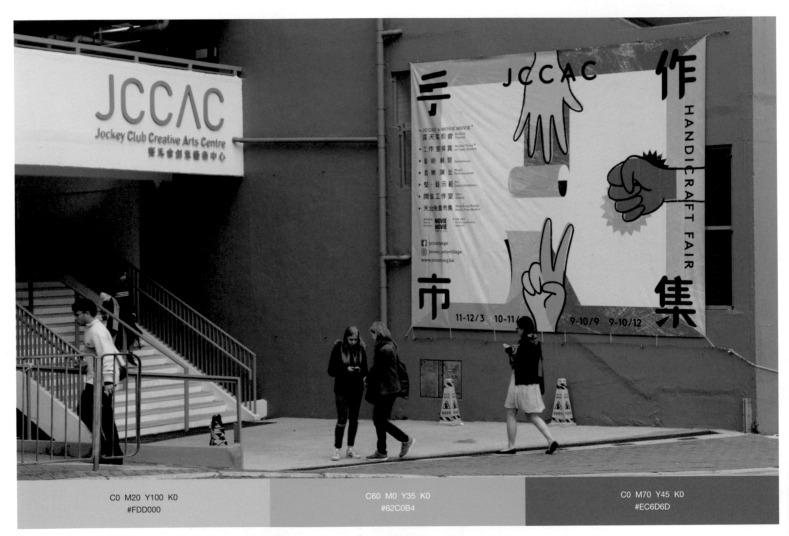

C0 M20 Y100 K0
#FDD000

C60 M0 Y35 K0
#62C0B4

C0 M70 Y45 K0
#EC6D6D

- 延 展 配 色 -

C 0 Y 65
M 13 K 0

C 0 Y 99
M 0 K 0

C 70 Y 50
M 22 K 5

C 64 Y 50
M 22 K 0

C 32 Y 51
M 0 K 0

C 8 Y 61
M 0 K 0

C 0
M 69
Y 44
K 0

C 5
M 35
Y 15
K 0

C 0
M 60
Y 45
K 0

C 90
M 62
Y 90
K 40

C 40
M 0
Y 25
K 0

C 85
M 43
Y 74
K 39

C 20
M 60
Y 5
K 30

C 6
M 20
Y 33
K 0

C 5
M 46
Y 28
K 0

C 20 Y 99
M 33 K 0

C 0 Y 100
M 30 K 0

C 68 Y 37
M 18 K 0

C 57 Y 31
M 15 K 0

C 0 Y 60
M 45 K 0

C 0 Y 80
M 75 K 0

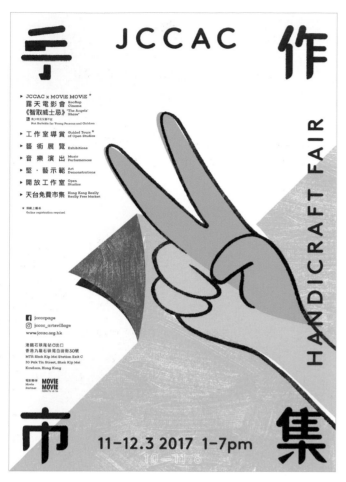

整套海報採用了相同的配色，文字以環繞四邊的方式排列。

色塊和圖形的描邊帶有粗糙的肌理，為海報增添了質感。

標題文字被設計成帶倒角的偏圓潤的無襯線字體，中間的筆劃也被進行了擬物化處理，形狀頗如一把美工刀。

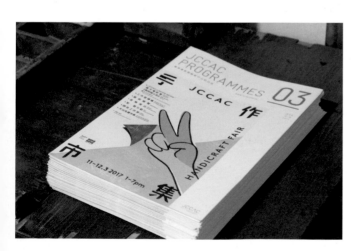

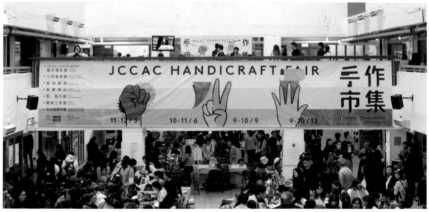

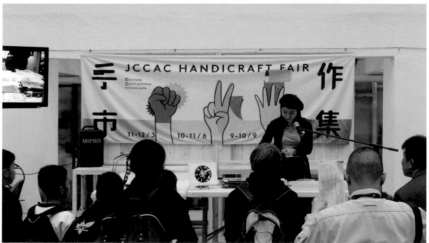

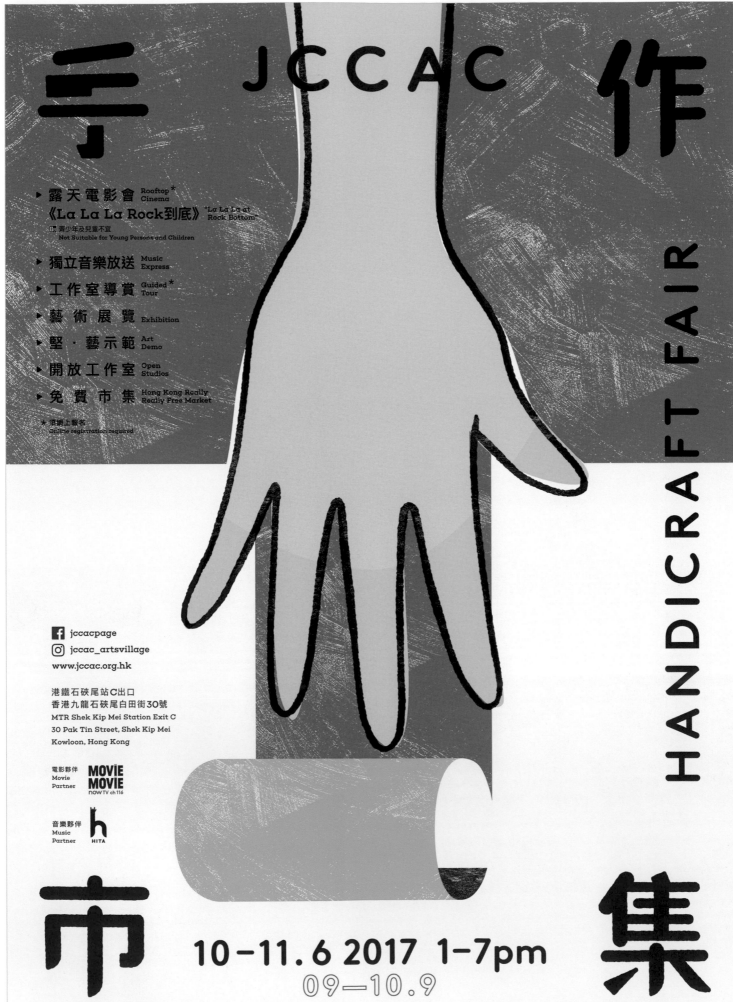

JCCAC

手作

HANDICRAFT FAIR

▸ 露天電影會 Rooftop* Cinema
《La La La Rock到底》 "La La La at Rock Bottom"
⚠ 菁少年及兒童不宜 Not Suitable for Young Persons and Children

▸ 獨立音樂放送 Music Express
▸ 工作室導賞 Guided* Tour
▸ 藝術展覽 Exhibition
▸ 堅・藝示範 Art Demo
▸ 開放工作室 Open Studios
▸ 免費市集 Hong Kong Really Really Free Market

★ 須網上報名 Online registration required

f jccacpage
⚪ jccac_artsvillage
www.jccac.org.hk

港鐵石硤尾站C出口
香港九龍石硤尾白田街30號
MTR Shek Kip Mei Station Exit C
30 Pak Tin Street, Shek Kip Mei
Kowloon, Hong Kong

電影夥伴 MOVIE MOVIE
Movie Partner now TV ch 116

音樂夥伴 h HITA
Music Partner

手市集

10–11.6 2017 1–7pm
09–10.9

JCCAC

作

手

HANDICRAFT FAIR

▶ 露天電影會 Rooftop *
《字裡人間》 Cinema
"The Great Passage"
❶ 適合任何年齡人士觀看 Suitable for All Ages

▶ 獨立音樂放送 Music Express

▶ 工作室導賞 Guided * Tours

▶ 藝術展覽 Exhibitions

▶ 堅・藝示範 Art Demo

▶ 開放工作室 Open Studios

* 須網上報名
Online registration required

jccacpage f
jccac_artsvillage ⦿
www.jccac.org.hk

港鐵石硤尾站C出口
香港九龍石硤尾白田街30號
MTR Shek Kip Mei Station Exit C
30 Pak Tin Street, Shek Kip Mei
Kowloon, Hong Kong

電影影伴 MOVIE
Movie MOVIE
Partner Now TV ch 116

音樂影伴 h
Music HITA
Partner

集

09–10.9 2017 1–7pm
09—10.12

如何運用色彩創造神秘感

Pip (O.OO Design)

「貓毛 CAMEL& POLO」是兩個性格活潑的女孩一起做的甜點品牌。根據她們的個性,設計師 Pip 在最後完成的禮盒中也融入了有點辣、有點及格邊緣的特點,包裝的配色鮮明又尖銳。

1

2

Camel & Polo 甜品禮盒

設計工作室:O.OO Design、Risograph Room

藝術指導:Lu I-Hwa

設計師:Pip

客戶:Camel & Polo

當接到這個項目的時候,您首先想到的是什麼?

那時候知道要幫這個甜點的牌子做包裝時,第一個想法是「哇!這兩個女生很酷」,所以即便我們開會中討論到以「花卉」作為包裝設計的主軸時,心裡也知道,他們期待的絕對不是漂亮的、可愛的「花卉」。

O.OO 是少有的利用 Risograph 印刷的設計工作室,可以告訴我們這是一台怎麼樣的機器嗎?這種印刷技術跟平時常用的四色(CMYK)印刷有什麼區別?

Risograph 是一種介於絹版印刷和影印機的印刷方式,它的著墨和運作原理就像絹版印刷,而印刷速度堪比影印機。這種印刷方式可以說它的特色來自它的不完美,譬如說疊色的時候容易對位不準。由於 Risograph 印刷使用的是米糠、大豆油墨,屬於比較環保的印刷方式,所以化學揮發效果沒那麼好,較容易脫墨。Risograph 有它自己的色彩系統,而每個顏色都和 Pantone 色一樣都屬於特殊色,所以一般的 CMYK 四色印刷是沒有辦法印出來的。

是否有一些避免出錯的方法?

Risograph 的特性(缺陷)其實非常多,雖然這是一種印刷的選擇,但在現今追求精細印刷的標準看來,其實是非常不合格的。印製過濃、滿版圖面時容易脫墨或是容易背印,在二次套印時容易對不準位置,印刷顏色過多時容易造成圖面上有滾輪印等,太多太多了。

但這些狀況其實很難避免,若真的要去避免的話,我認為創作者在創作空間上就會有太多的限制,我們的經驗很難用幾句話或是幾個條列式的 Tips 去闡述,大概就是像和情人相處一樣走過來的,一定會有磨合期的,過了磨合期自然能夠找到與它和平共處的最好的模式。

1. Risograph印刷機及其工作原理圖。

2. Risograph印刷出現的套準問題(綠色區域露白),但這也是其魅力所在。

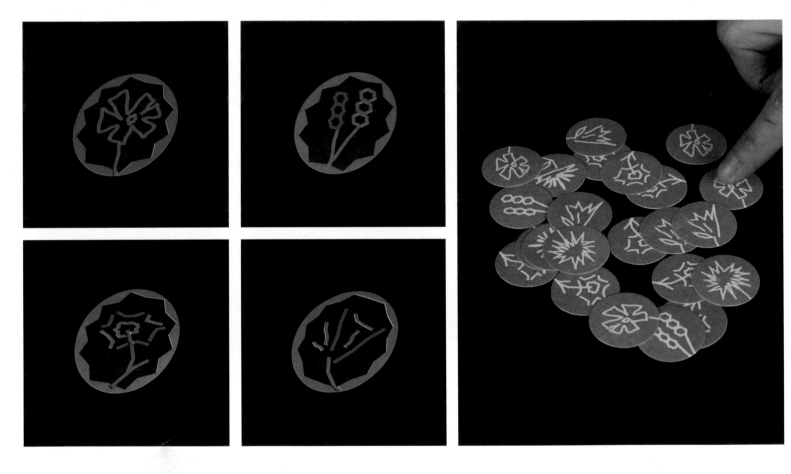

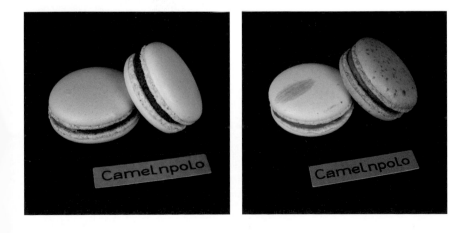

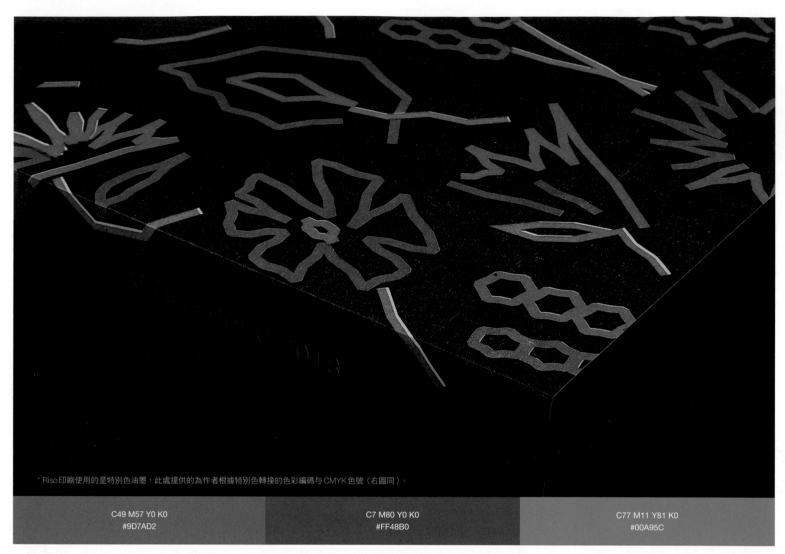

* Riso印刷使用的是特別色油墨，此處提供的為作者根據特別色轉換的色彩編碼与CMYK色號（右圖同）。

C49 M57 Y0 K0	C7 M80 Y0 K0	C77 M11 Y81 K0
#9D7AD2	#FF48B0	#00A95C

- 延展配色 -

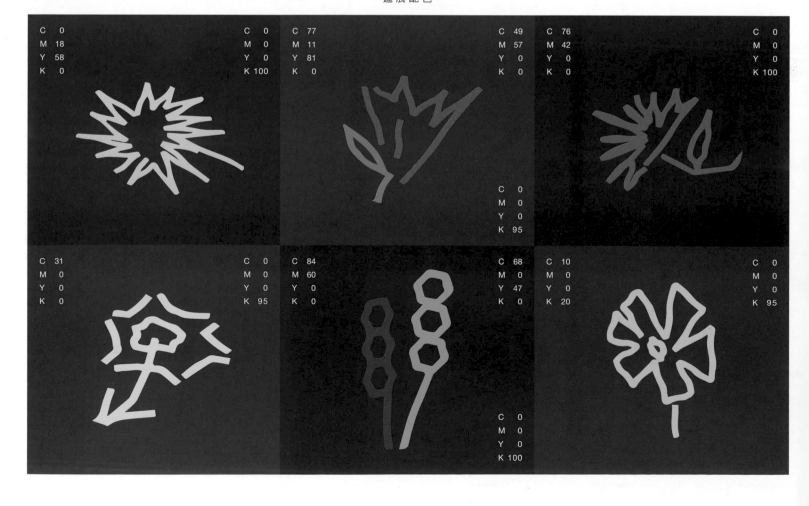

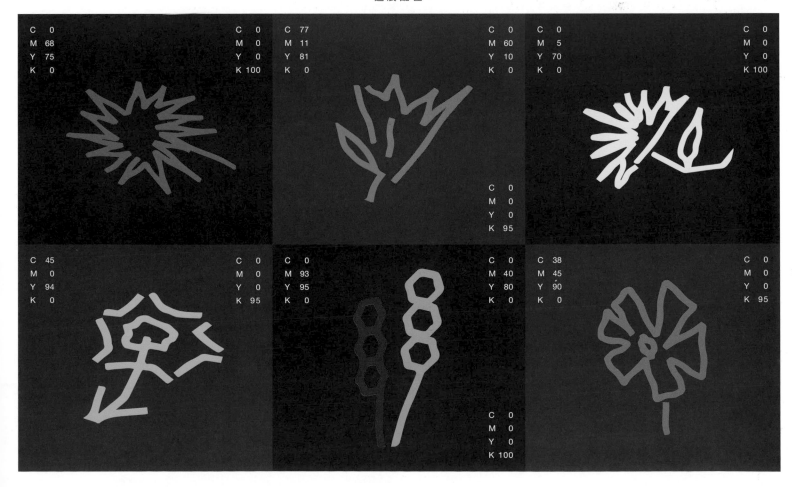

C0 M71 Y79 K0	C7 M80 Y0 K0	C77 M11 Y81 K0
#FF6C2F	#FF48B0	#00A95C

- 延展配色 -

C 0	C 0
M 68	M 0
Y 75	Y 0
K 0	K 100

C 77	C 0
M 11	M 60
Y 81	Y 10
K 0	K 0

C 0
M 0
Y 0
K 95

C 0	C 0
M 5	M 0
Y 70	Y 0
K 0	K 100

C 45	C 0
M 0	M 0
Y 94	Y 0
K 0	K 95

C 0	C 0
M 93	M 40
Y 95	Y 80
K 0	K 0

C 0
M 0
Y 0
K 100

C 38	C 0
M 45	M 0
Y 90	Y 0
K 0	K 95

3

是不是已經對 Risograph 非常著迷了？可以跟我們說說開始這種印刷的契機嗎？

哈哈，我們當然是對 Risograph 很著迷，才會和它朝夕相處這麼久呀！會知道 Risograph 這樣的印刷方式，是通過出國時逛各種書店的習慣發現的。通常我翻一本新書的習慣是看到封面後，會先翻到最後一頁（版權頁，有時候不一定是在最後一頁），版權頁上的資訊其實有很多，不一定只有作者、出版社、設計師、編輯等這樣的資訊，很多時候歐美國家的書籍內甚至會特別寫出使用的紙材、印刷方式、裝訂方式，甚至連印刷廠都會有。

2014 年我出國在當地美術館買到一張明信片，背面寫著「Risograph」這樣的印刷名稱，當時這個名字對我來說是非常陌生的，這樣的印刷方式為什麼可以造就每一張明信片的印刷位置都有一點不同？好奇心驅使之下，我就上 Google 查了一下，不查還沒事，一查之後就栽進去再也無法抽身了。

在平日的設計工作中，您是如何運用色彩的？如何為每個項目獲得理想的配色方案？

在設計時，運用的色彩組合和自己的生活經驗是有絕對的關係的，我會特別注意那些能夠勾起自己反應的任何東西的顏色，吃的、用的、喝的、穿的，我會回頭去分析為什麼我對這件物品有印象，但沒有特別地去將每一種配色記下來，所以配色就是反映了我的生活經驗而已。

設計師 Dieter Rams 總結過10條他認為一個好的設計應有的準則，其中最廣為人知的就是「Less, but better」（少，但是更好）。在您看來何為一個好的設計？一個好的設計應該具備哪些元素或特質？

什麼是好的設計？現在的人，因為資訊蓬勃發展，大多都有著比過去更強的主觀意識、個人見解，而現今設計的思考都不只是在單一某件事、某件物品上。這對我個人而言，其實很難去特別定義好的設計應該有什麼，就連我自己也很難將好的設計具體化，但有個很有趣的觀察就是，在過去，一件設計作品不一定和它的設計師有著很深的聯結，但現在大多能夠被記住的設計師都和他自己的作品擁有一種較高的整體性，譬如說一件色彩很繽紛的作品，它的設計師的個性可能就一樣是很活潑外放的，甚至可能穿著、習慣都和該作品很相似。

在做設計的時候，您也有自己的一些準則嗎？

在設計的過程中，若客戶有給予限制，我會習慣去闖那些限制中的灰色地帶，大多時候不一定會成功，但若客戶能夠接受最終的成品，效果通常都是出乎意料的好。以這個包裝的例子來說，在第一次會議中我們達成的共識就是希望以「花卉」的形象去帶出品牌的氛圍，但最終我用了像是孩子隨性的塗鴉般的方式，搭配甜點市場上少見的黑底，去平衡了這個作品稚氣的感覺，讓這個作品看起來是有個性的一個禮盒。

你最喜歡的顏色是什麼？或者有沒有一種顏色會經常運用到設計裡？為什麼呢？

有的，如果說最喜歡的顏色的話，現在應該是 RISO 的 Metallic Gold 這個顏色。這個顏色在印刷的時候需要特殊的角度才能夠折射出它的金屬感，我會覺得它很像自己一路走來的經驗，在不同時期用不同的視角去回憶同一件事的時候，都會有不一樣的情緒和感受。

第37屆伊斯坦堡平面設計節

設計師：Yigit Karagöz / 插畫：Yigit Karagöz / 攝影：Fırat Çağlar Kılıç/ 客戶：GMK 土耳其平面設計師協會

這是為第37屆伊斯坦堡平面設計節製作的海報專案，其主題是設計師的感覺和體驗。節日期間，許多偉大的平面設計項目將被展示出來，這對於所有土耳其設計師而言都是一個激動人心的時期。設計師 Yigit Karagöz 利用基本的圖形元素和生動大膽的色彩傳遞這種興奮之感，在肖像構成上選擇的顏色盡可能少但有效。

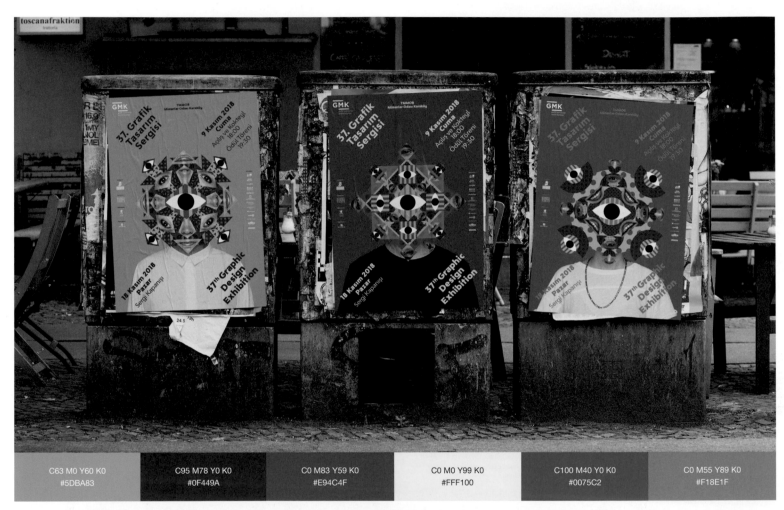

C63 M0 Y60 K0	C95 M78 Y0 K0	C0 M83 Y59 K0	C0 M0 Y99 K0	C100 M40 Y0 K0	C0 M55 Y89 K0
#5DBA83	#0F449A	#E94C4F	#FFF100	#0075C2	#F18E1F

- 延展配色 -

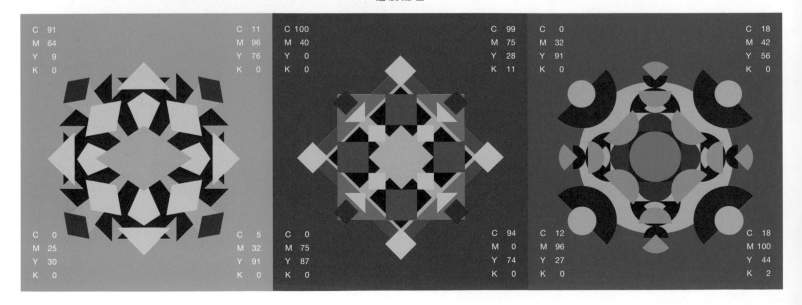

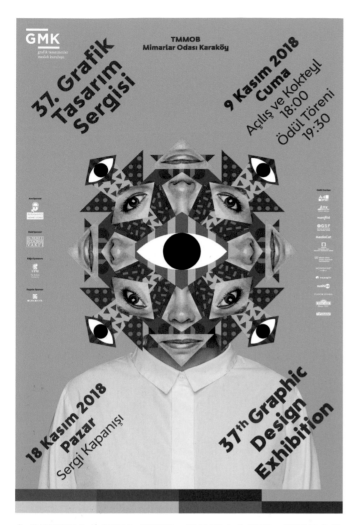

在色彩搭配上，畫面中「頭部」的色彩走向偏暖，背景色中性偏冷，這樣的搭配方式讓畫面取得了視覺平衡，色相也沒有極端的趨向，所有色彩既豐富又和諧。

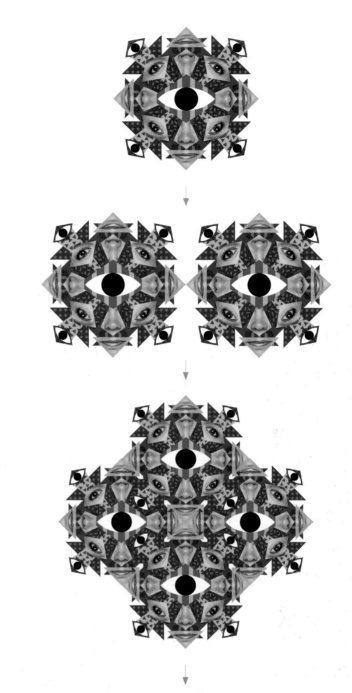

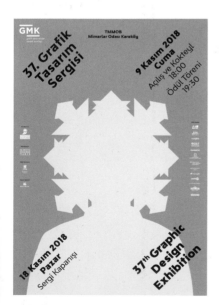

活動資訊以對角線、傾斜排佈，這樣的排版有助於緩解居中式構圖所帶來的枯燥感，使整體視覺充滿律動。

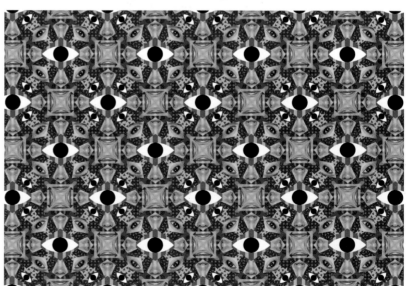

海報的主視覺是「四方連續」的圖案。所謂的四方連續圖案是指單個圖案以上、下、左、右四個方向重複、緊貼地排列，常見有散點式、連綴式、重疊式這三種連續方式。在這一專案中，菱形和圓形以連綴式排列，組合出大幅紋樣。

機核 8th 核聚變

設計師：曾國展 / 攝影：錢尚昀 / 客戶：機核（北京）文化傳媒有限公司

2018 年是核聚變的第八屆活動，設計師曾國展為其設計了一系列視覺產品。主視覺中的「8」從另一個角度看是無限符號「∞」，寓意品牌在未來有「無限」可能。紅和藍的色彩搭配，代表了整個活動的陣型設置，還增加了層次感和迷幻的氛圍。票卡的設計選用了日本鏡面鋁箔紙進行 UV 印刷，印刷時不上保護油，以保持鏡面紙張的反光特性。

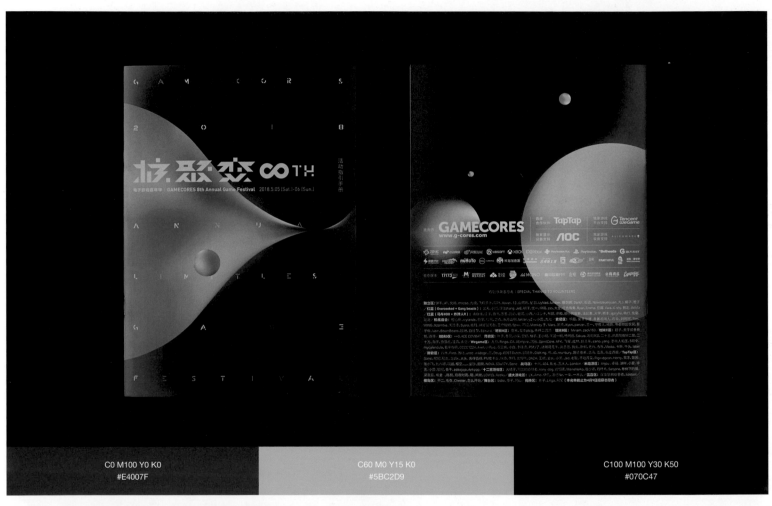

C0 M100 Y0 K0	C60 M0 Y15 K0	C100 M100 Y30 K50
#E4007F	#5BC2D9	#070C47

- 延展配色 -

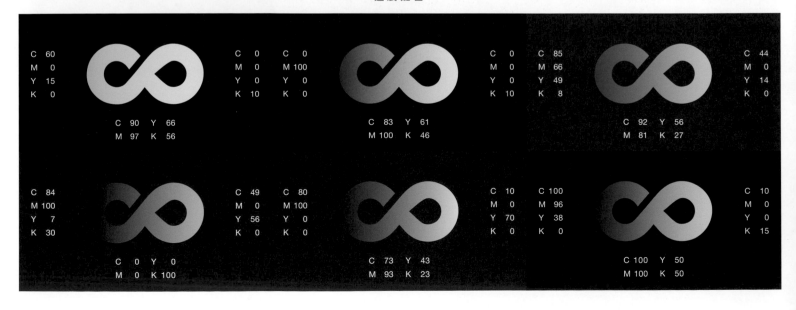

核聚變

為了與活動主題相貼切，筆劃被進行了斜切角處理，從而增加了字體的銳利感和金屬般的硬朗感。

無襯線字體在版面中充當裝飾性字元，以寬廣的字距零散分佈，為整體視覺擴充科幻感。

配色以洋紅色與藍色為主，這樣的搭配讓人聯想到賽博龐克的經典配色。低調又克制的用色卻富有強烈的視覺衝擊力，漸變的加入令顏色之間產生了中間過渡色域，讓整體色彩更豐富、更有層次感。

歡迎來到未來

設計工作室：Machine ／ 設計與插畫：Mark Klaverstijn、Paul du Bois-Reymond ／ 客戶：Welcome to the Future

「歡迎來到未來」是荷蘭娛樂媒體公司 ID&T 的另類電子音樂節，每年在荷蘭阿姆斯特丹附近的 Het Twiske 舉行。整體視覺語言運用了多組強烈的對比色彩、不同的字體大小，採用油氈浮雕版印刷，以實現不同程度的層次感。主視覺通常分為兩部分傳達給公眾，第一部分中提示了接下來的活動內容。

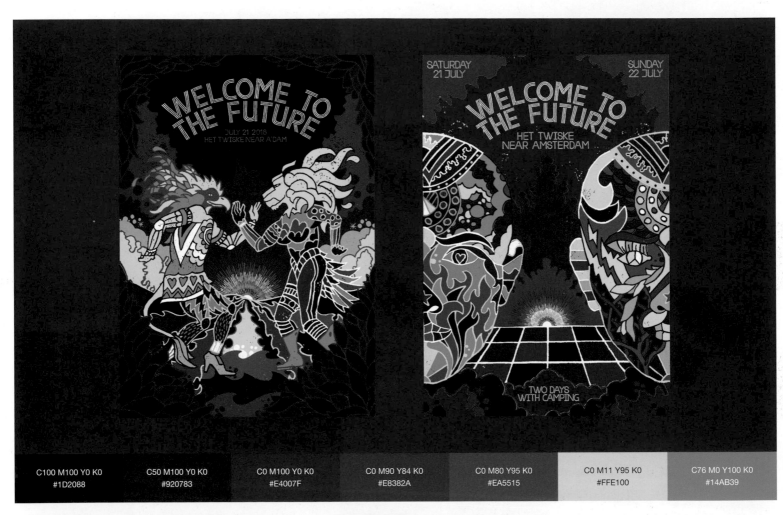

C100 M100 Y0 K0	C50 M100 Y0 K0	C0 M100 Y0 K0	C0 M90 Y84 K0	C0 M80 Y95 K0	C0 M11 Y95 K0	C76 M0 Y100 K0
#1D2088	#920783	#E4007F	#E8382A	#EA5515	#FFE100	#14AB39

- 延展配色 -

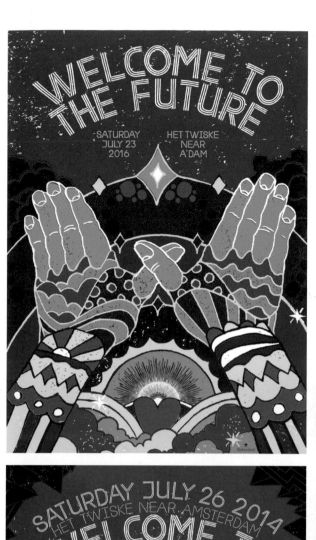

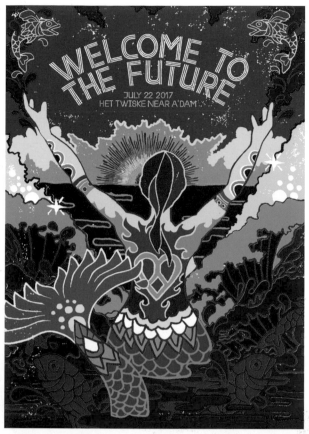

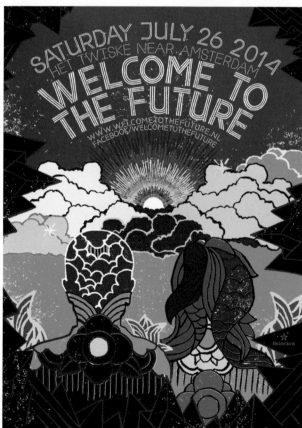

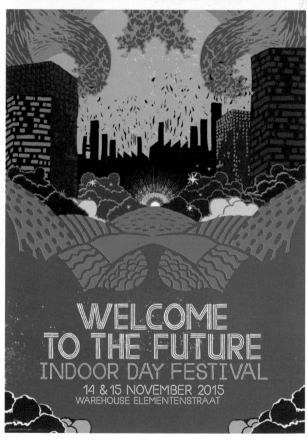

| C0 M0 Y50 K0 | C0 M0 Y100 K0 | C0 M10 Y100 K0 | C10 M10 Y100 K0 |

黃色的濃度（Y值）提高，純度也隨之增加。當加入其他顏色時，色相與明度均發生明顯變化。

整套海報用色非常飽和，以CMYK的方式來觀察，可以發現多數顏色只使用了兩種顏色進行混合，如黃色（#FFE100）是由11％的洋紅和95％的黃混合而成的。因此，若想獲得純度更高的顏色，就要減少混合的顏色並提高單一色彩的濃度；反之，則混入更多的顏色進行調和。

WELCOME TO THE FUTURE

SATURDAY
JULY 25
2015

HET TWISKE
NEAR
A'DAM

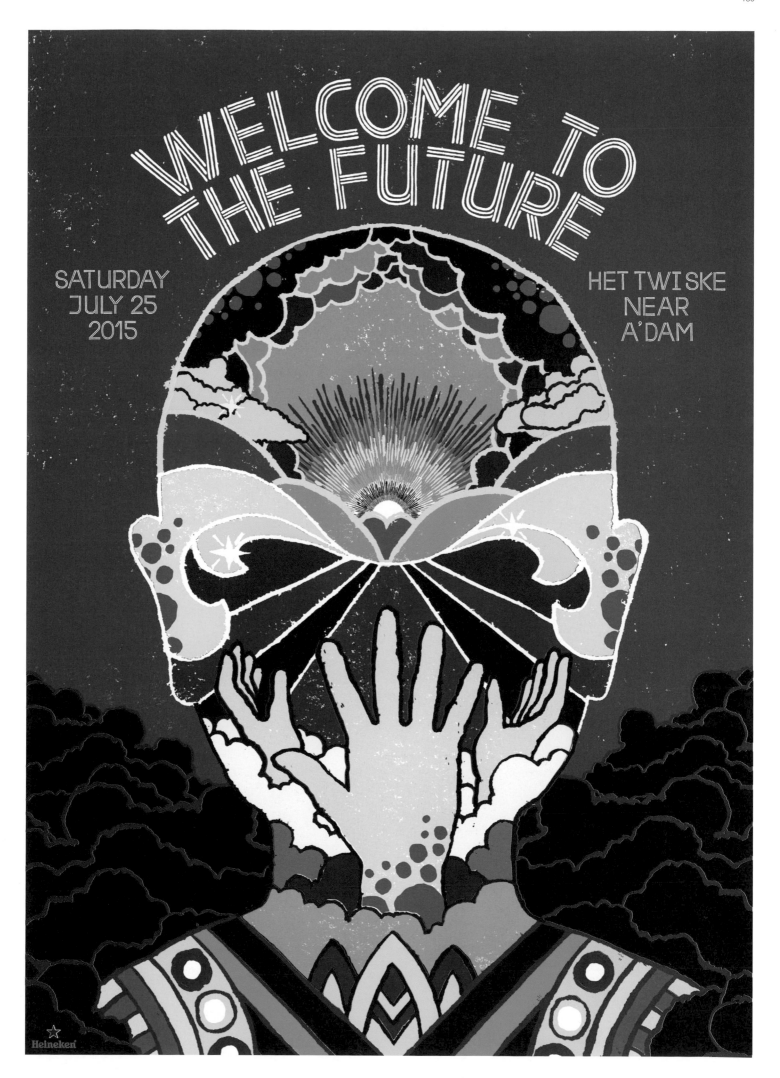

生艋製造

設計工作室：Murphy Wu Visual Design Studio ／ 設計與插畫：吳穆昌 ／ 客戶：Waley Art

艋舺是萬華的舊名。為了體現該地區多民族的文化信仰，設計師吳穆昌走訪了此地不同類型的寺廟，並選擇了在這些廟宇中常見的一些顏色：紅色、海軍藍和綠松石色，來作為視覺設計的配色。最終的視覺畫面強烈，加入了許多中國元素，呈現出完美的亮度和色度。

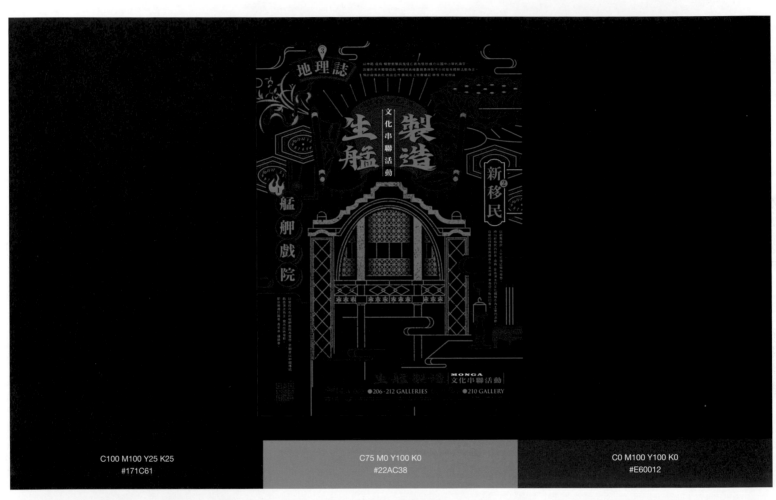

C100 M100 Y25 K25	C75 M0 Y100 K0	C0 M100 Y100 K0
#171C61	#22AC38	#E60012

- 延展配色 -

C 100 M 100 Y 50 K 50	C 100 M 0 Y 60 K 70	C 50 M 50 Y 80 K 80
C 40 M 0 Y 0 K 0 · C 58 M 50 Y 0 K 0	C 0 M 70 Y 0 K 0 · C 0 M 0 Y 50 K 0	C 65 M 0 Y 80 K 0 · C 90 M 100 Y 25 K 25
C 65 M 60 Y 0 K 50	C 0 M 100 Y 100 K 0	C 25 M 30 Y 50 K 0
C 0 M 20 Y 40 K 0 · C 15 M 100 Y 0 K 0	C 4 M 5 Y 20 K 0 · C 60 M 0 Y 100 K 0	C 5 M 0 Y 0 K 10 · C 65 M 30 Y 0 K 80

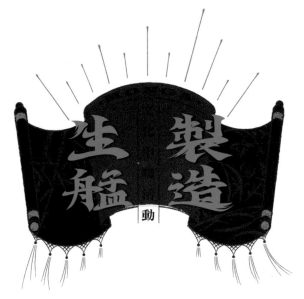

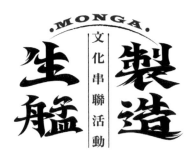

設計師選用了互為對比色（色相環角度相差 120°）的紅、綠、藍三種顏色，達成了強對比的色彩關係。在深藍色的背景下，畫面中的紅色與綠色產生了螢光的效果。

標題字體使用了書法體，有兩種組合方式。

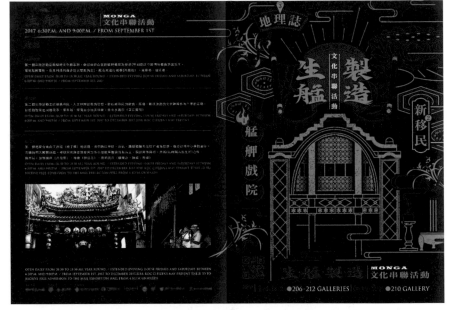

選色時，應注意色彩之間的對比關係。如上面兩張圖，下圖背景中的藍色、綠色因色相和明度較為相近，導致兩個顏色在視覺上難以區分開來；而且在顏色相對偏淺的背景下，下圖裡的紅色會比上圖的顯得更暗淡一些。

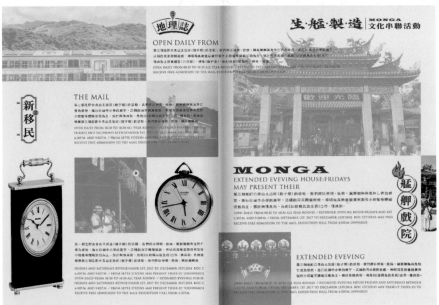

宣傳冊內頁展示

《釀電影》 創刊號

設計師：何昀芳、Chen Yi-Lo / 插畫：何昀芳 / 客戶：方格子（vocus）

這是《釀電影》創刊號的封面設計。設計的關鍵是根據主題「狂熱的偏執狂」，將強烈的對比色柔和化，分散後再混成不同形狀的色塊，創造一種恒定的運動感，傳達出時間感和永不止歇的熱情。

PANTONE 8180C
#7C8897

PANTONE 811C
#FF8F6C

- 延展配色 -

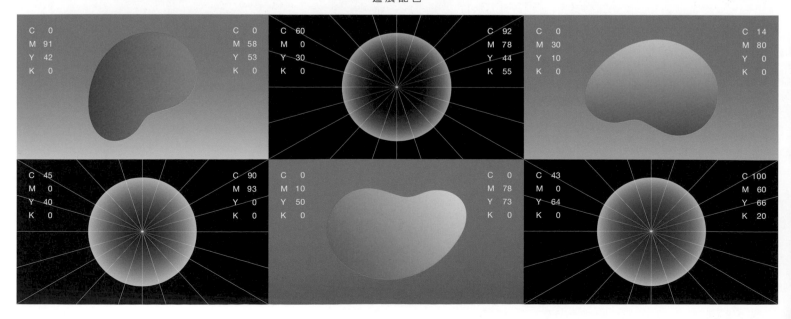

插畫以線描稿填色的方式繪製，並通過調節色彩的
明度及漸變來呈現不同美食的質感。

傳單的配色以螢光橙和黑為主，通過漸變色彩濃度的改變，畫面給人留下
深刻的記憶點與視覺衝擊力。

部分內頁採用了特別色銀進行印刷，呈現出特殊的
金屬質感。

插畫的配色以同類色和互補色為主。借助漸變手
法，所有色彩和諧過渡，且富有變化。

新奇創意膏貼

創意指導 & 藝術指導：Chun Chun Hou、Sheng Fa Hsieh ／ 設計：古沛文、邱郁晴、施美如、翁靖得、楊博智 ／ 插畫：邱郁晴、翁靖得

這是一個學生團隊的實驗作品，包裝設計的靈感源自中國古代傳說。產品內容物包含膏貼和介紹功效的中文故事畫冊，畫冊採用立體結構的方式呈現；包裝方式為殭屍帽造型的盒子和畫冊裝訂盒兩種。插畫師利用濃烈的色彩和逗趣的表情，將十種心理壓力生動地描繪成包裝封面的圖案。

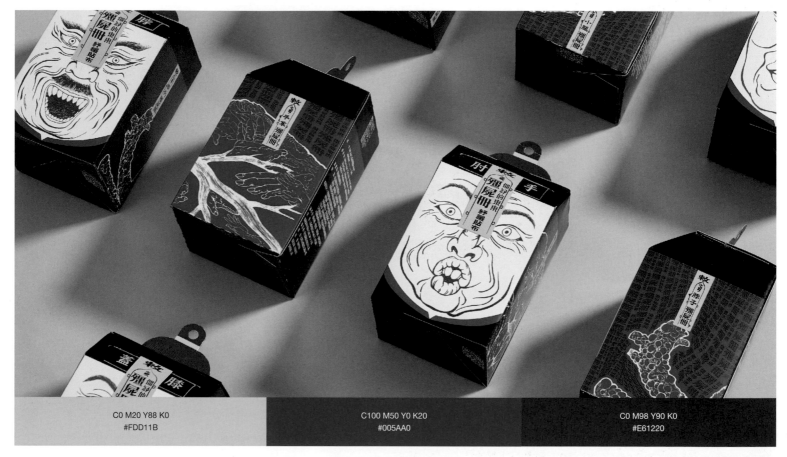

C0 M20 Y88 K0	C100 M50 Y0 K20	C0 M98 Y90 K0
#FDD11B	#005AA0	#E61220

- 延展配色 -

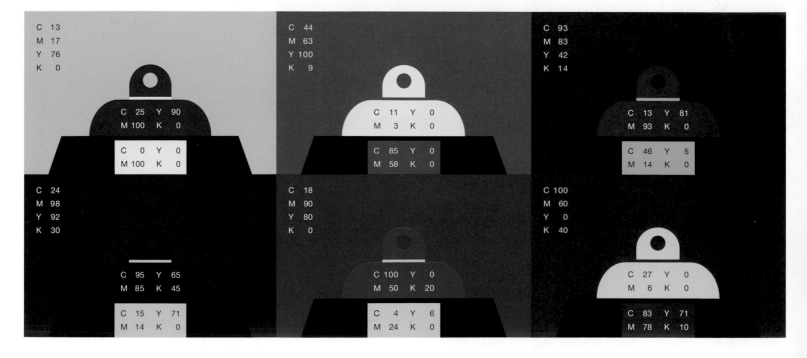

C 13 / M 17 / Y 76 / K 0

C 25 Y 90 / M 100 K 0

C 0 Y 0 / M 100 K 0

C 24 / M 98 / Y 92 / K 30

C 95 Y 65 / M 85 K 45

C 15 Y 71 / M 14 K 0

C 44 / M 63 / Y 100 / K 9

C 11 Y 0 / M 3 K 0

C 85 Y 0 / M 58 K 0

C 18 / M 90 / Y 80 / K 0

C 100 Y 0 / M 50 K 20

C 4 Y 6 / M 24 K 0

C 93 / M 83 / Y 42 / K 14

C 13 Y 81 / M 93 K 0

C 46 Y 5 / M 14 K 0

C 100 / M 60 / Y 0 / K 40

C 27 Y 0 / M 6 K 0

C 83 Y 71 / M 78 K 10

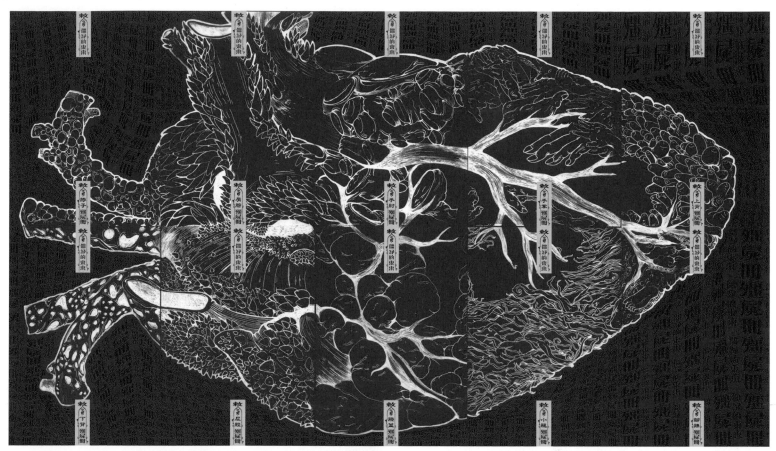

膏貼放置在畫冊裝訂盒內

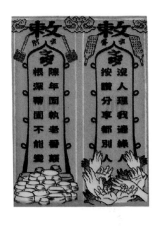

包裝上的襯線字體添加了粗糙的肌理效果，以渲染恐怖氛圍。

膏藥的包裝設計模仿了法術符咒的樣式

穩重感

如何在不同材料上運用色彩

野村勝久（Nomura Sou）

Studio Wonder 工作室通過品牌形象塑造和室內設計，將位於北海道舊永山公園內的武四郎府邸改造成了咖啡店 Nagayama Rest。品牌視覺中的粉色象徵現永山紀念公園裡綻放的櫻花，綠色是建築屋頂的顏色，棕色來自建築外牆，奶咖色則是聯繫到菜單上的咖哩料理。熟悉的配色和創新的設計讓這座文化遺產建築得以復興，舊傳統與新時尚融合，日式與西式交匯。

當接到這個項目的時候，您首先想到的是什麼？

專案需要打造一個重視文化遺產的復古咖啡館，這本身已經是該專案的特點。如何吸引現在的年輕人進入一個充滿歷史氛圍的地方？怎樣的視覺效果和趣味能在不涉及歷史的層面上呈現出來？我在做品牌設計的時候認真思考著這些問題。

這個專案的設計內容包含紀念品、功能表、名片、絲巾、膠帶等，同樣的顏色在不同的材質會因承印物不同而產生差異，您是怎麼控制或避免色差問題從而令每個產品都能呈現預期效果的？

整體色彩控制是非常困難的，有必要根據品牌概念來調整紙張材料。並且，我試圖基於品牌顏色的色號來控制顏色，最重要的是讓整體印象緊緊圍繞著你自己的感覺。儘管使用不一樣的材料，品牌色彩的偏差也可以通過調整給人的印象而達到最小化。

作品中的色彩令人印象深刻，是從哪裡得到的靈感？您是如何想到運用這些色彩搭配的？

起初，我們用簡單的圖案來捕捉現代的設計風格，簡潔的設計更容易激起年輕人的興趣。色彩搭配是通過公園和建築設施上的顏色來確定的，比如屋頂的顏色、柱子的顏色、泥灰的顏色、公園裡滿溢的樹的顏色與櫻花的顏色。另外，為了使自然色彩看起來既柔和又令人印象深刻，我們還做了一版設計，看上去像公園內遍開的花朵。

在餐飲品牌設計當中，如何營造平面到空間的整體氛圍？

基於作為框架的品牌概念，考慮整體應該傳達給人怎樣的印象時，我會搜集每個與品牌貼合的產品亮點和趣味性；同時我也會思考，這是否會是一家能讓人記住的店。初次接觸的時刻即高效傳達品牌印象的時機。這個設計旨在創造出一個能讓人高度滿意地離開、還能再次回來的空間。

Nagayama Rest 咖啡店

設計工作室：Studio Wonder
設計師：Nomura Sou
客戶：Wonder Crew

1. 武四郎府邸與咖啡店 Nagayama Rest

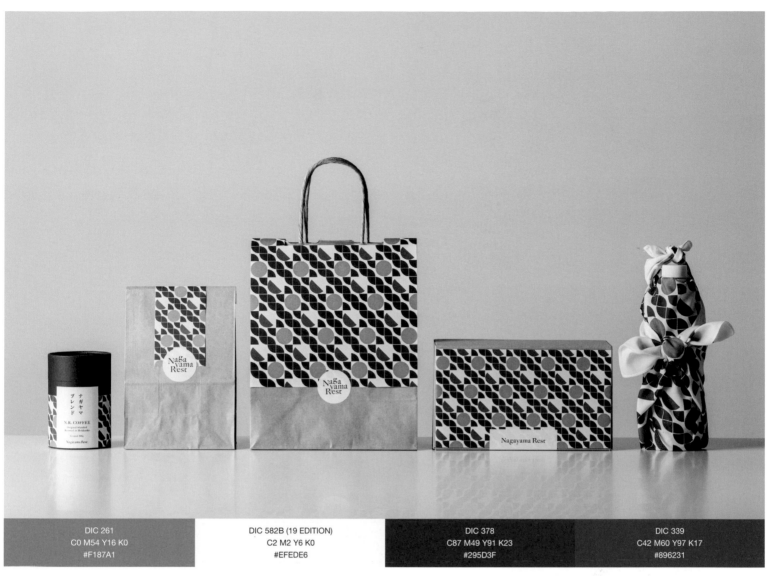

DIC 261	DIC 582B (19 EDITION)	DIC 378	DIC 339
C0 M54 Y16 K0	C2 M2 Y6 K0	C87 M49 Y91 K23	C42 M60 Y97 K17
#F187A1	#EFEDE6	#295D3F	#896231

- 延展配色 -

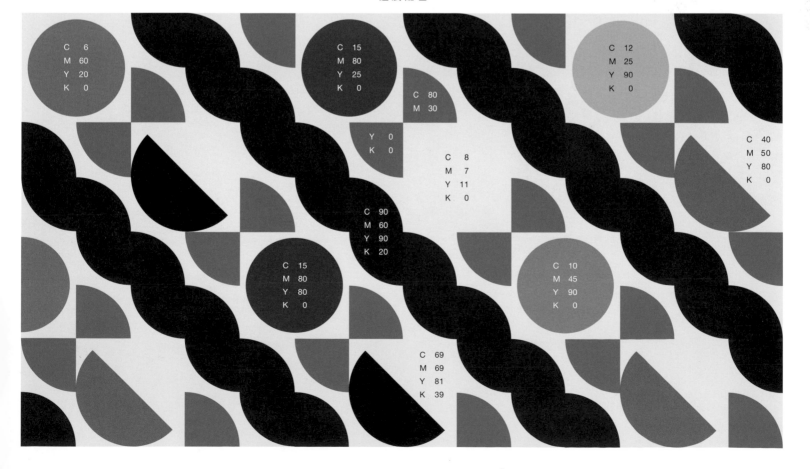

有的設計師認為，在平面設計中，色彩是為了輔助版式而存在的；有的則認為色彩比版式更重要。您是怎麼想的？色彩對您而言，意味著什麼？

顏色通過版式來具象化品牌概念，如果跳過版式，那麼想要傳達的印象會受到很大影響。就算沒有色彩（甚至只有單色表達），你仍然可以利用版式進行交流。色彩創造了巨大的、使人信服的力量，能讓設計的整體形象深刻體現出來。版式或許是一種印象，但色彩則是真實。

您最喜歡的顏色是什麼？或者有沒有一種顏色會經常運用到設計裡？為什麼呢？

我常用藍色。儘管 Nagayama Rest 項目沒有使用到品牌顏色，但我仍然將藍色作為品牌色的補充色在該專案中運用。北海道是我工作的地方，那裡四面環海，我經常運用各種藍色來表達海洋主題。

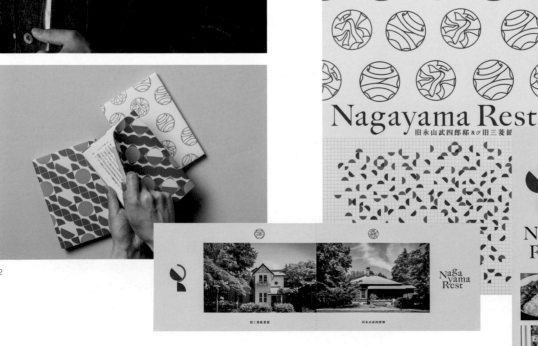

2

2. 以平面構成的基礎原理，將一個圓圈分割成二等分和四等分，重新排列，組合出 5 種不同的圖案。這些圖案規律變化，延續出大幅裝飾性圖形，應用在整個專案的設計裡。

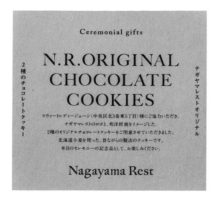

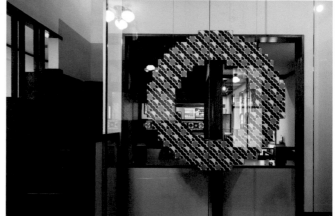

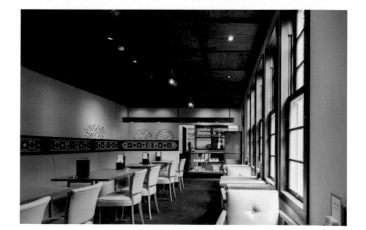

3. 運用在書籍封面與包裝上的圖案延展到了店面的室內設計中，令整個品牌形象具有高度的統一性。

Zensho 優惠券

設計工作室：OUWN / 設計師：石黑篤史 / 客戶：Zensho Holdings Co.,Ltd

Zensho 集團是一家日本控股公司，旗下連鎖餐廳和超市於其國內外均有經營。截至 2017 年，它的收入居日本食品服務行業首位。OUWN 設計工作室以食材和菜式為元素，為該品牌設計了一套贈送給顧客的優惠券。清晰的設計既專業又引人注目，多種流行色明確區分了每張優惠券的價值，傳達著一種有趣而令人振奮的感覺。

C80 M100 Y100 K0	C30 M10 Y5 K0	C0 M30 Y100 K0	C30 M10 Y90 K0	C3 M30 Y15 K0
#552E31	#BCD4E7	#FABE00	#C3CA2E	#F3C5C6

- 延展配色 -

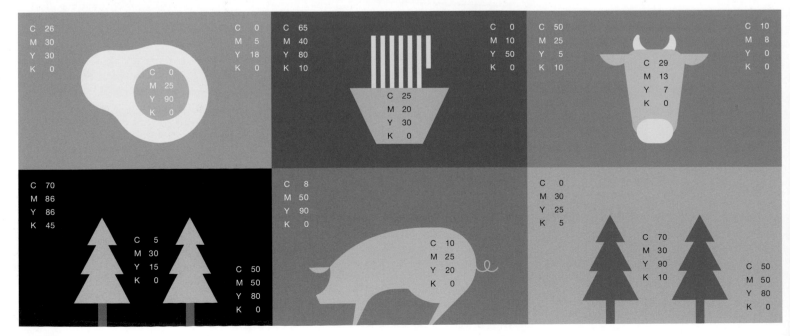

C20 M100 Y100 K0 #C8161E	C0 M25 Y90 K0 #FCC80E	C6 M30 Y30 K0 #EEC2AC
C6 M3 Y0 K0 #F3F6FB	C30 M15 Y0 K0 #BBCCE9	C0 M30 Y0 K0 #F7C9DD

使用字體：Clarendon Light

¥30,000

使用字體：MNewsMPro Light

株主様
お食事ご優待券

ご利用期限
2018年12月31日

使用字體：MNewsGPro Light

書類一式同封
500円券×60枚

C0 M0 Y100 K0 #FFF100	C100 M68 Y0 K0 #0050A4	C90 M3 Y0 K0 #00A4E8
C50 M0 Y0 K0 #7ECEF4	C0 M35 Y0 K0 #F6BFD7	DIC621S #929495

為多款物料配色時，可先設定一到兩組固定不變的配色（如左側優惠券的紅色與米色、右側優惠券的湖藍色與淺藍色），再依照固定色組加入其他顏色。這樣既能降低配色難度，也能提高色彩的統一性。

春友場 晚秋場

設計師：Jaemin Lee / 客戶：TWL

春友場（Sunny Buddy Market）和晚秋場（Full Autumn Market）是精品店與 TWL 品牌組織的跳蚤市場，分別在春季和秋季舉行。設計師特意用幾何圖形組成漢字「春友場」和「晚秋場」，結合海報的色彩反映出舉辦活動時候的季節。

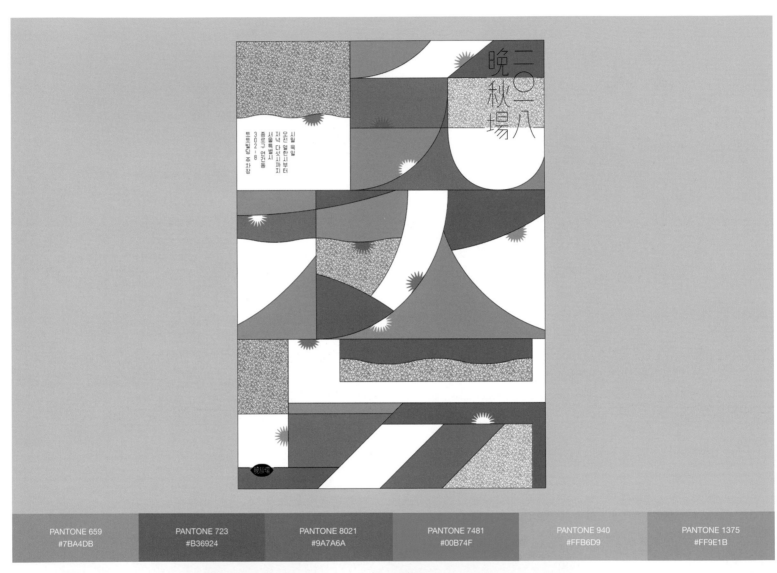

PANTONE 659 #7BA4DB	PANTONE 723 #B36924	PANTONE 8021 #9A7A6A	PANTONE 7481 #00B74F	PANTONE 940 #FFB6D9	PANTONE 1375 #FF9E1B

- 延展配色 -

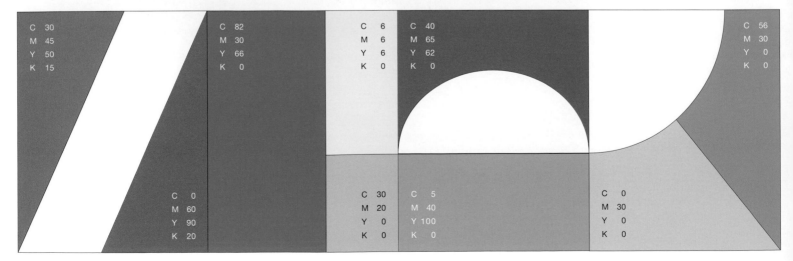

二〇一八
春友場

極細的無襯線字體搭配偏平、細描邊的版面風格。

二〇一八
春友場

오월 십이일
오전 열한시부터
저녁 다섯시까지
서울특별시
종로구 연건동
302-8
토토빌딩 주차장

春友場

密集的細線和斑點取代了單一的色塊，使得整體的質感進一步提升。

春

友

場

Co. Means Coffee

設計公司：Canape Agency ／ 創意與藝術指導：Canape Agency ／ 設計師：Daria Stetsenko ／ 客戶：Co. Means Coffee House

Co. Means Coffee 是一家歡迎寵物入店的咖啡館，位於烏克蘭第二大城市哈爾科夫的商業中心。設計師 Daria Stetsenko 為咖啡館設計了視覺識別系統和室內空間，目標是突出色彩和品牌標誌的設計。考慮到店名與咖啡（coffee）、可可（cocoa）和公司（corporation）等單詞的關聯，設計師特意使用了鈷藍色的（cobalt blue）奶牛（cow）形象，搭配金色和暖色調的粉色；標誌字由襯線字體和無襯線字體結合組成，展現年輕、內斂、對動物友好的品牌氛圍。

PANTONE BLACK C	C3 M3 Y3 K0	PANTONE 2717C	PANTONE 7753C	PANTONE 7512C
#2D2926	#F8F8F8	#A7C6ED	#C1A01E	#A6631B

- 延展配色 -

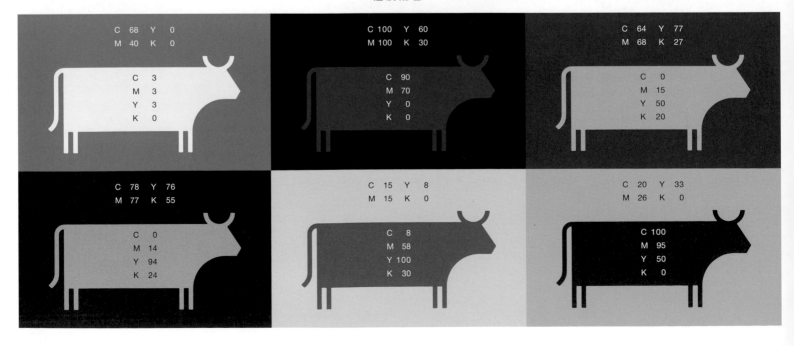

海報、環保袋、名片設計

高明度的淡粉在鈷藍、金這一組對比色中有提亮的效果。

茶籽堂

設計工作室：森生 / 設計師：黃可森 / 客戶：茶籽堂

這是護膚產品茶籽堂的品牌設計。設計師黃可森以「秋日溫度與人和土地間，真實的每一刻之表現」為主題，運用了人、鳥和植物的版面，配上綠色調增強層次感。綠色的大地，加上金黃色的油滴，貼合進入秋天、使用滋養保濕產品的需要，還強調了肌膚保養的重要性。

PANTONE 7733C #007041	PANTONE 7589C #5C4738	PANTONE 367C #A4D65E

- 延展配色 -

【初秋保養】
荷葉系列商品
任2件85折

入秋
輕潤保養學
【苦茶油鎖水保濕系列】

9/10 - 11/15
MON THU

蠟筆質感的筆觸營造了純樸、自然的品牌形象。

初秋
保養

Autumn
issue

為了配合字體設計的風格，繪畫紙張的紋理也相
應疊加進背景當中。

初秋
保養　加購荷葉系列任一商品
　　　贈【荷葉保濕沐浴露 50mL】

苦茶油搭配荷葉與水田茶萃取液，
能鎖住肌膚水分，舒緩肌膚乾燥。
Infused with Camellia Oil, Lotus Leaf and Watercress Extracts
can retain moisture and soothe dry skin.
苦茶油、蓮の葉エキス、クレソンエキスを加えて、
肌の保水性を向上させますが乾燥を和らげます。

贈

【入秋溫潤滋養】
髮類商品
加價購 75折

【初秋保養】
加購荷葉系列任一商品
【荷葉保濕沐浴露50mL】

物料延續了海報的用色，以同類色、鄰近色為主。

豬事圓滿

創意指導：姜竣議 / 藝術指導：黃柏熹 / 設計師：黃柏熹、姜竣議 / 插畫：黃柏熹 / 客戶：德化陶瓷產業創新發展研究院

設計師黃柏熹和姜竣議為「中國白・哲選」專案設計了這款旅行茶具。「豬事圓滿」保留了茶具的基本功能和形狀，把傳統的東方飲茶文化延續到現代都市生活裡。「豬仔」的概念從產品設計延伸到包裝設計，靈感來自豬的圓潤體型。簡潔且易於儲存的設計，增強了茶具的便攜性，便於隨時飲茶，與他人分享快樂時光。

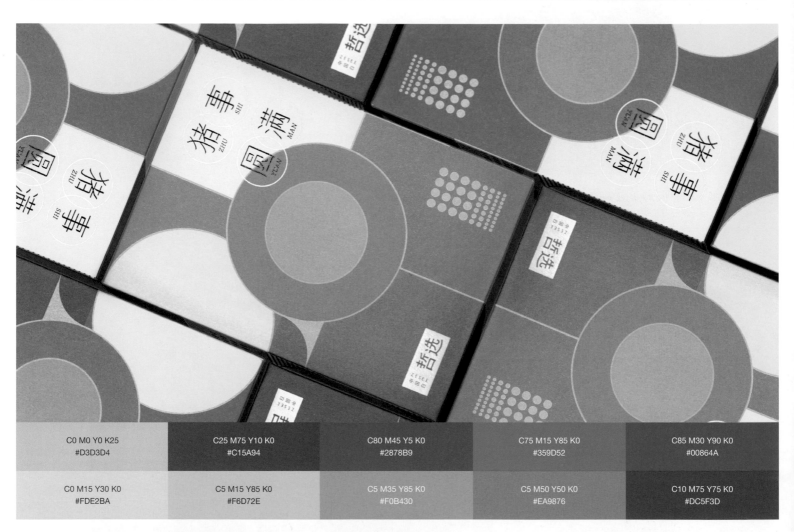

C0 M0 Y0 K25 #D3D3D4	C25 M75 Y10 K0 #C15A94	C80 M45 Y5 K0 #2878B9	C75 M15 Y85 K0 #359D52	C85 M30 Y90 K0 #00864A
C0 M15 Y30 K0 #FDE2BA	C5 M15 Y85 K0 #F6D72E	C5 M35 Y85 K0 #F0B430	C5 M50 Y50 K0 #EA9876	C10 M75 Y75 K0 #DC5F3D

- 延展配色 -

包裝外盒採用了四色印刷、局部燙金的方式，印刷與工藝的結合帶來了質感上的變化。包裝的結構為天地蓋盒，採用材質偏硬的鉛板，保證了產品在運輸過程中不易變形。

內附兩個獨立的包裝盒，其盒面採用燙金（珠光白）印刷工藝。

產品為快客杯，茶杯和茶壺能組合成一體。

● 耀眼感

如何運用強烈色彩

田部井美奈（Mina Tabei）

以「躍過一個人的世界」為主題，設計師田部井美奈使用鮮亮的色彩，為武藏野美術大學設計了具有強烈視覺力量的宣傳海報。

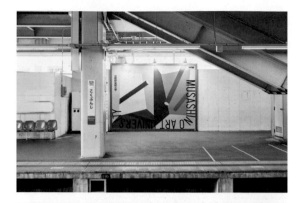

1

當接到這個項目的時候，您首先想到的是什麼？

我很興奮，因為我可以為我自己做出一些新的、有趣的嘗試。

作品中的色彩很濃烈，特別是車站旁的巨型海報，很抓眼球，令人印象深刻，您的配色靈感是從哪裡來的？

我不斷尋找這些明亮、強烈的顏色之間的平衡。

在同一個版面內運用如此大量的強烈色彩，可能會導致視覺混亂的情況，您是怎麼平衡各種顏色間的比例的？

我認為保持客觀很重要。為了做到這點，我會把設計原型列印出來，貼在牆上，檢查海報進入視線的時候，會有怎麼樣的印象。

這次的客戶是您的母校武藏野美術大學，您希望通過這個設計傳遞什麼資訊？

這個項目是大學的宣傳海報，學生們每天都會看到。因此，我希望這些視覺設計在進入學生們的視線時，可以讓他們感覺更好，也能提醒他們想起自己遠大的志向。

有的設計師認為，在平面設計中，色彩是為了輔助版式而存在的；有的則認為色彩比版式更重要。您是怎麼想的？色彩對您而言，意味著什麼？

我想這取決於設計的概念。過分依賴顏色的話，有時候設計會變得不夠好。我認為，色彩是屬於設計概念的一部分。

武藏野美術大學平面視覺

設計師：田部井美奈

客戶：武藏野美術大學

1. 巨幅海報戶外展示場景

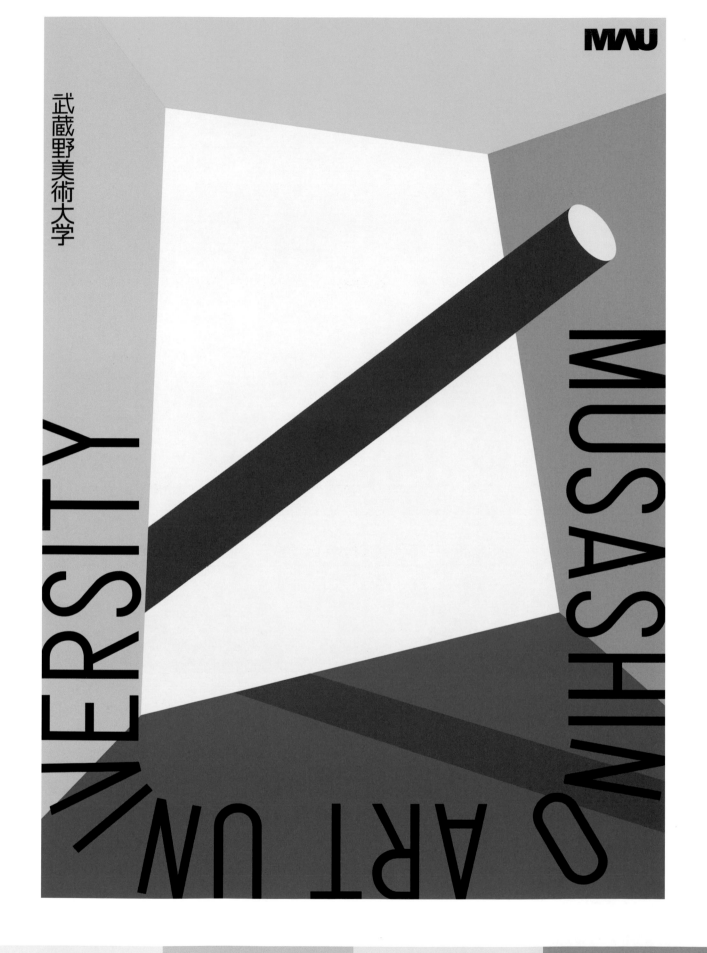

MAU

武蔵野美術大学

MUSASHINO ART UNIVERSITY

| C5 M5 Y5 K0 #F5F3F2 | C0 M0 Y0 K25 #D3D3D4 | C15 M0 Y50 K0 #E3EB98 | C0 M50 Y0 K0 #F19EC2 |
| C0 M90 Y70 K0 #E8373D | C45 M0 Y0 K0 #8FD3F5 | C90 M40 Y0 K0 #0079C3 | C90 M40 Y0 K28 #00629F |

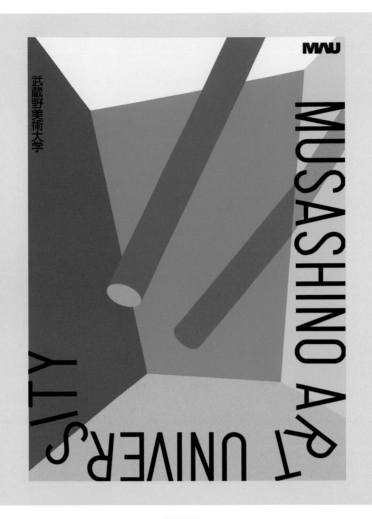

- 延展配色 -

- 延展配色 -

C 100
M　0
Y　0
K　0

C　0
M 100
Y　0
K　0

您有什麼處理色彩的方法或技巧嗎？

在日常生活中，從自己所看到的一切事物裡尋找並汲取所有對自己來說好看的、平衡的配色。

設計師 Dieter Rams 總結過 10 條他認為一個好的設計應有的準則，其中最廣為人知的就是「Less, but better」（少，但是更好）。在您看來何為一個好的設計？一個好的設計應該具備哪些元素或特質？

設計師能通過反復探索找到的、獨特的美的存在。

在做設計的時候，也有自己的一些準則嗎？

適度的不穩定性，也就是說不要無聊。

您最喜歡的顏色是什麼？或者有沒有一種顏色會經常運用到設計裡？為什麼呢？

我常用的顏色是 100％青色和 100％洋紅色。這兩種顏色沒有太多特徵，能被象徵性地看待，從而突出圖形的美。

設計師還為武藏野美術大學設計了三本宣傳冊，分別是《大學參觀導覽 2019》（粉色），《造型學部 畢業創作優秀作品集 2017》（藍色），《入學測試問題集 2018》(綠色)。宣傳冊在用色上以同色系為主，色彩柔和統一；在構圖上也沿襲了海報的排版方式，通過立體構成手法，平面色塊與幾何圖形組合成富有空間感的版面。

海報上的文字排版依照幾何圖形的構圖位置進行調整：置於頂部的「MAU」字樣橫向移動，與底方呈「U」形排列的英文字母「武藏野美術大學」保持不變的間距。

- 延 展 配 色 -

C0 M20 Y0 K0 #FADCE9	C 0 M30 Y0 K0 #F7C9DD	C0 M40 Y0 K0 #F4B4D0	C0 M50 Y0 K0 #F19EC2	C20 M40 Y20 K0 #D0A6B1
C15 M0 Y5 K0 #E0F1F4	C45 M0 Y10 K0 #91D2E5	C70 M0 Y10 K0 #03B8DF	C80 M0 Y10 K0 #00AFDD	C90 M10 Y10 K0 #009DD3
C25 M0 Y15 K0 #C9E6E0	C40 M0 Y25 K0 #A3D6CA	C55 M0 Y35 K0 #75C5B5	C75 M0 Y55 K0 #00B08D	C70 M10 Y50 K0 #41AA92

澳門設計周

設計公司：Untitled Design Ltd. ／ 創意與藝術指導：歐俊軒 ／ 設計師：歐俊軒、Steven Wu、Kiko Lam、Ben Cheong ／ 客戶：澳門設計師協會

設計公司 Untitled Design Ltd. 為 2018 年澳門設計周創作了一系列視覺海報。每一張海報都訴說著不同的故事：穿過立體空間，從澳門走向國際；爬上世界巔峰，追逐美好的事物；與你一起登上富士山，為了重溫體驗。設計團隊希望能通過這些視覺設計，傳達「帶你去宇宙尋找故事」的主題。

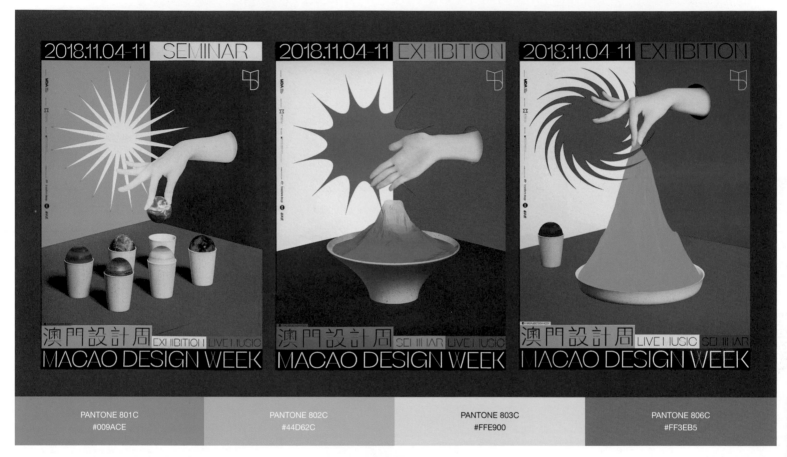

PANTONE 801C	PANTONE 802C	PANTONE 803C	PANTONE 806C
#009ACE	#44D62C	#FFE900	#FF3EB5

- 延展配色 -

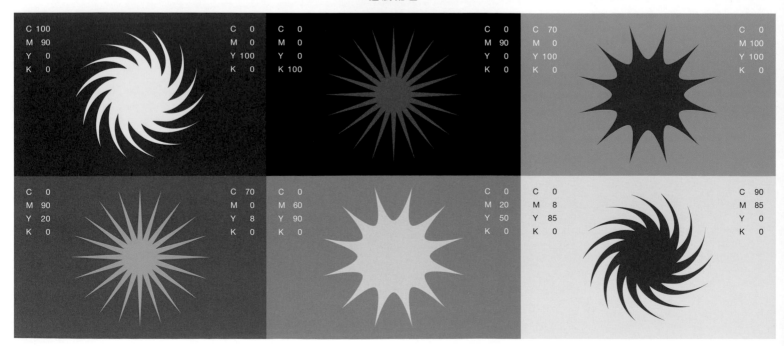

澳門設計周
MACAO DESIGN WEEK

中英文字體都採用了粗細對比的設計。

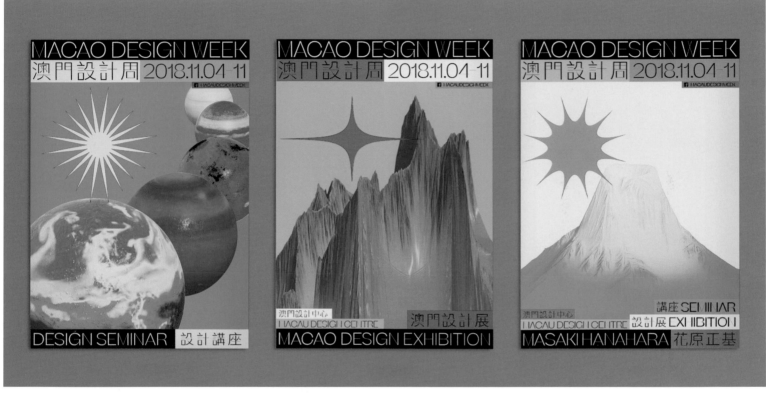

設計團隊將印刷四原色（藍、洋紅、黃、黑）與互補色綠色進行搭配，在這強烈的色彩搭配的基礎上，他們利用螢光油墨進行印刷，最終呈現出具有強勁對比效果的「耀眼」視覺設計。

活動現場佈置

Baboon to the Moon

設計公司：Sagmeister & Walsh ／ 首席：Daniel Brokstad ／ 創意指導：Jessica Walsh、Michael Kushner

設計師：Ryan Haskins、Matteo Giuseppe Pani、Chen Yu ／ 客戶：Baboon to the Moon

Baboon 是面向新一代旅行者的箱包品牌，需要一個無禮、靈活、充滿怪異驚喜的視覺形象。設計公司 Sagmeister & Walsh 為之創建了名稱，以及品牌標識、插圖、定製字體設計、社交媒體指導和文案。他們還在產品設計上提供了建議，例如顏色選擇；行李箱內面的圖案使用了一組獨特的 Baboon 品牌的插圖。

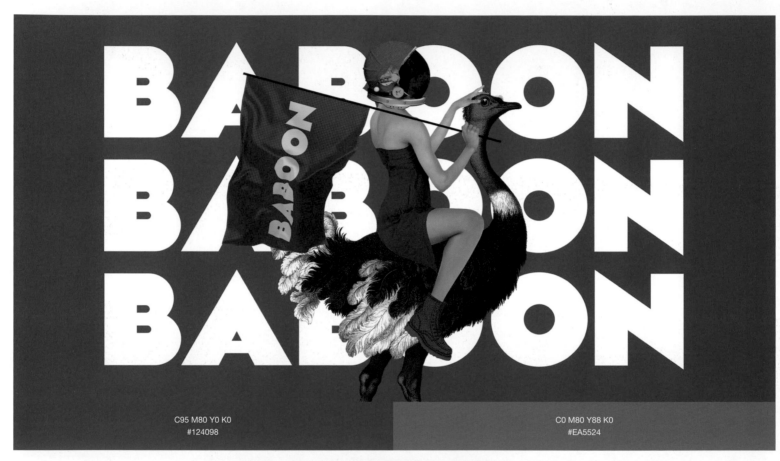

C95 M80 Y0 K0
#124098

C0 M80 Y88 K0
#EA5524

- 延展配色 -

藍色與橙色相調配，形成鮮明的色彩對比。海報裡的復古拼貼也沿用了與主視覺相應的同類色和鄰近色，以保持品牌用色的統一。

introducing
THE GO-BAG

不僅插畫，字體也富有強烈的對比：藍色文字採用字腔緊湊、整體渾厚的無襯線字體，而橙色的部分則採用飄逸灑脫、整體纖細的連體字來呈現。

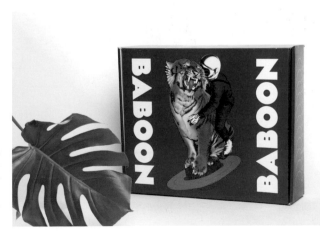

包裝盒、手提袋設計

- 延展配色 -

| C50 M0 Y30 K0 #85CBBF | C85 M35 Y15 K0 #0083B6 | C96 M66 Y35 K2 #00567F | C50 M30 Y0 K0 #8AA3D4 | C80 M55 Y0 K0 #376AB3 | C90 M80 Y0 K0 #2C4198 | C100 M100 Y50 K5 #1D2A5A |

C10 M0 Y85 K0	C0 M35 Y100 K0	C0 M75 Y90 K0	C10 M90 Y100 K0	C50 M95 Y100 K35	C70 M55 Y68 K8	C85 M80 Y85 K50
#F0EA30	#F8B500	#EB6120	#DA3915	#701E18	#5D6957	#252823

超級美味有限公司

設計師：Zilin Yee / 插畫：Zilin Yee / 客戶：Super Delicious Limited Company

超級美味有限公司是基於冥紙文化理念研發的巧克力概念品牌，講述了一個具有其自身內在價值的祭祀儀式的故事。設計師 Zilin Yee 受到中國清明節焚燒紙錢、祭祀先人的習俗的啟發，將巧克力的包裝設計成祭祀用的冥紙。包裝上，充滿中式冥紙文化元素的插畫令人印象深刻。

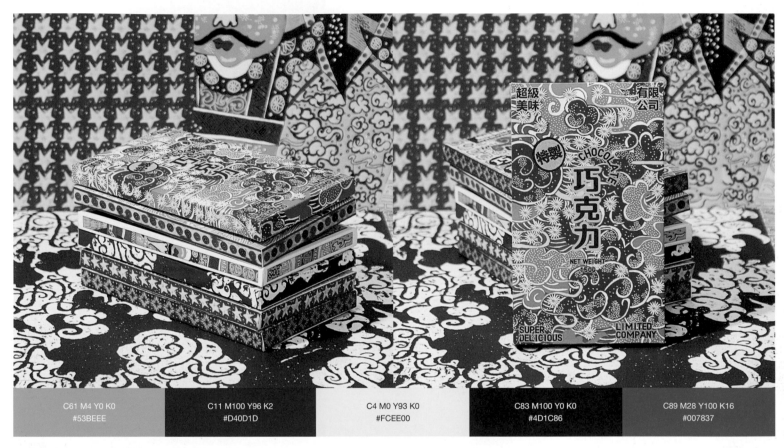

C61 M4 Y0 K0	C11 M100 Y96 K2	C4 M0 Y93 K0	C83 M100 Y0 K0	C89 M28 Y100 K16
#53BEEE	#D40D1D	#FCEE00	#4D1C86	#007837

- 延展配色 -

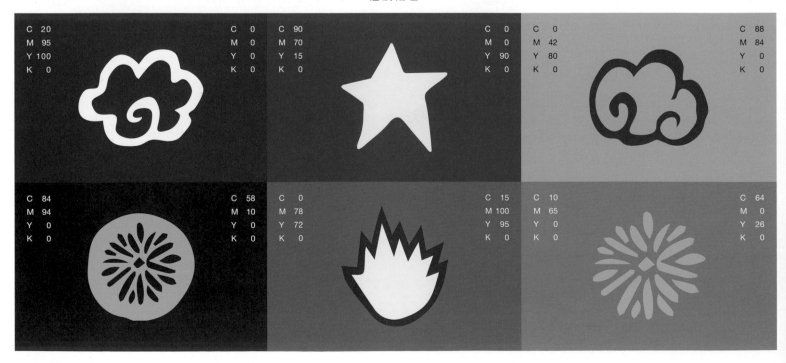

| C61 M4 Y15 K0 #53BEEE | C11 M100 Y96 K2 #D40D1D |
| C0 M13 Y93 K0 #FFDD00 | C89 M28 Y100 K16 #007837 |

| C98 M92 Y0 K0 #1A2D8E | C11 M100 Y96 K2 #D40D1D |
| C4 M0 Y93 K0 #FCEE00 | C15 M10 Y5 K0 #DFE2EA |

| C61 M4 Y0 K0 #53BEEE | C83 M16 Y68 K2 #00966E |
| C5 M70 Y0 K0 #E46CA5 | C0 M42 Y100 K0 #F6A700 |

| C79 M20 Y33 K0 #0098A8 | C12 M84 Y79 K2 #D54935 |
| C4 M0 Y93 K0 #FCEE00 | C89 M28 Y100 K16 #007837 |

| C90 M35 Y83 K28 #006642 | C98 M92 Y0 K0 #1A2D8E |
| C5 M70 Y0 K0 #E46CA5 | C12 M84 Y79 K2 #D54935 |

| C83 M100 Y0 K0 #4D1C86 | C61 M4 Y0 K0 #53BEEE |
| C0 M13 Y93 K0 #FFDD00 | C72 M32 Y0 K0 #3F8FCE |

HfG. Jetzt！活動

設計公司：Profi Aesthetics ／ 設計師：Jan Münz、Jan Buchczik ／ 插畫：Jan Buchczik ／ 客戶：奧芬巴赫藝術與設計大學

針對即將畢業並考慮選擇哪個大學專業的德國學生，Profi Aesthetics 選用強烈的色彩組合，為藝術大學的宣傳製作了海報。色彩的選擇是為了吸引學生們的注意力，激發他們對經典學科以外的專業的好奇心。海報上的德語句子「Ich wünschte, ich würde mich für Jura interessieren」（我希望我會對法律學感興趣），是對德國傳統專業的幽默評論。

C100 M45 Y0 K0	C0 M0 Y100 K0	C0 M89 Y80 K0	C60 M89 Y0 K0	C35 M0 Y0 K100	C0 M40 Y0 K0
#006FBC	#FFF100	#E83B30	#7E338F	#07121B	#F4B4D0

- 延展配色 -

| C35 M0 Y0 K100 | C0 M0 Y0 K100 |
| #07121B | #000000 |

使用字體：Sharp Grotesk Book 25

Hochschule

使用字體：Sharp Grotesk Medium 25

wünschte

該設計裡的黑色並非 100% 的黑色，而是加入了 35% 的青色調
和而成的黑色，這樣做的目的是讓黑色經印刷後顯得更黑。值得
提醒的是，如果印刷物料有多處採用了與青色混合而成的黑色，
那麼印刷時需要注意所有的黑色是否統一，避免出現某些部分偏
藍的情況。

佐藤晃一展覽海報

設計師：村松丈彥、ゑ藤隆弘 / 客戶：高崎市美術館

這是平面設計師佐藤晃一展覽的宣傳設計。佐藤擅長運用漸變及平面色彩，因此村松和ゑ藤兩位設計師將這一特色融入展覽視覺裡，為展覽製作了各種宣傳品，如海報和門票。圖像的大部分由純色油墨組合而成，模糊效果和半色調僅用於版面中央的佐藤頭像。

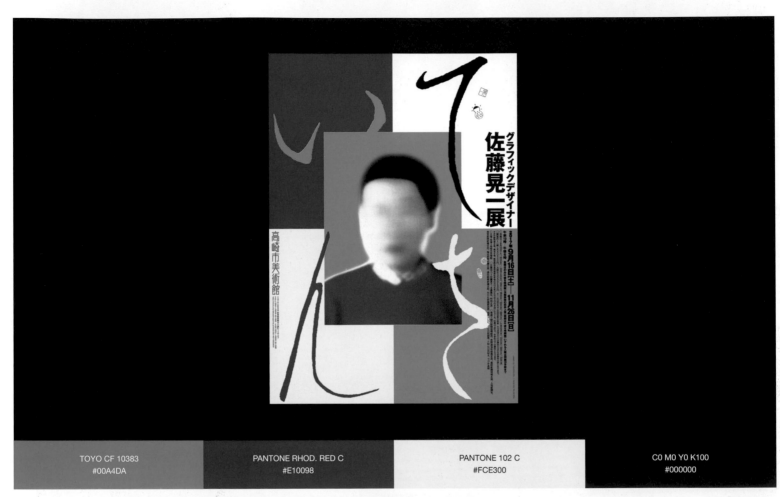

TOYO CF 10383	PANTONE RHOD. RED C	PANTONE 102 C	C0 M0 Y0 K100
#00A4DA	#E10098	#FCE300	#000000

- 延展配色 -

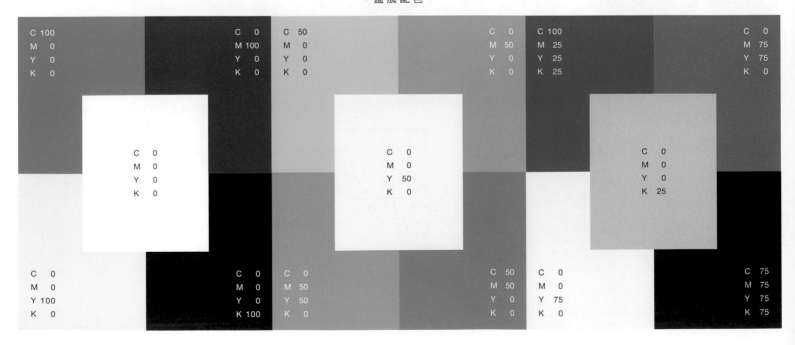

海報使用印刷原色進行配色，並採用特別色油墨印刷，色彩飽滿且強烈。上圖為展覽的4款門票，設計師通過改變色塊的位置來區分不同版本。

無襯線字體貫穿整個文字排版，依照資訊的層級關係從粗至細排列。版面最下方的展覽資訊文字使用了灰色，通過降低對比度，資訊的主次關係進一步得到細分。

gaatii光体

gaatii 光體 2017 年成立於中國廣州。
專注藝術、科普、設計三個領域的原創內容生產，致力於通過多種形式為讀者提供優質的知識體驗。
我們認為，一本好書的圖文與設計應該渾然天成、內容深入淺出、信息量充足且充滿驚喜。
內容的藝術性與可讀性是我們的追求方向，產品功能性與藝術性的統一是我們的目標！

《天才配色》一書得以順利出版，全靠所有參與本書製作的設計公司與設計師的支持與配合。
gaatii 光體由衷地感謝各位，並希望日後能有更多機會合作。

E-mail chaijingjun@gaatii.com

TITLE

天才配色

STAFF **ORIGINAL EDITION STAFF**

出版	瑞昇文化事業股份有限公司	責任編輯	劉 音	
編著	gaatii光体	助理編輯	楊 光	何心怡
		責任技編	羅文軒	
總編輯	郭湘齡	策劃總監	林詩健	
文字編輯	張聿雯	編輯總監	陳曉珊	
美術編輯	許菩真	編輯	聶靜雯	岳彎彎
排版	洪伊珊	設計總監	陳 挺	陳安盈
印刷	華禹彩印有限公司	設計	陳 挺	
		銷售總監	劉蓉蓉	
法律顧問	立勤國際法律事務所 黃沛聲律師	出版單位	嶺南美術出版社	
戶名	瑞昇文化事業股份有限公司			
劃撥帳號	19598343			
電話	+886-2-29453191			
傳真	+886-2-29453190			
網址	www.rising-books.com.tw			
Mail	deepblue@rising-books.com.tw			

初版日期 2022年11月
定價 1280元

天才配色/gaatii光体編著. -- 初版. --
新北市：瑞昇文化事業股份有限公司,
2022.07
208面 ; 22.5 X 30公分
ISBN 978-986-401-569-6(平裝)

1.CST: 色彩學

963　　　　　　　111008215